THÉORIE
DES
JARDINS.

S1192

THÉORIE
DES
JARDINS:

In narrow room nature's Whole Wealth, yea more
A heav'n on earth
Paradise lost. lib. IV.

Par M. Morel

A PARIS,

Chez PISSOT, Libraire, Quai des
Augustins, près la rue Gilles-cœur.

M. DCC. LXXVI.
AVEC PRIVILEGE DU ROI.

AVANT-PROPOS.

Il est bien difficile de faire recevoir une opinion nouvelle, quelque raisonnable qu'elle soit, quand elle contrarie les idées reçues. La régularité des formes, leur symmétrie étoient une loi si généralement adoptée dans la composition des Jardins que je n'aurois pas osé, il y a quelques années, mettre au jour un ouvrage qui la combat. Mais aujourd'hui que le bandeau du préjugé est soulevé; que les tentatives & les essais se sont assez multipliés pour laisser entrevoir que l'art des Jardins veut enfin briser les entraves de la routine qui l'ont enchaîné depuis sa naissance, & peut s'élever au rang des Arts Libéraux les plus estimés, par les connoissances qu'il suppose, les talens qu'il exige & le goût dont il est susceptible; je n'hésite plus à rendre public ces reflexions, le fruit de vingt ans d'é-

AVANT-PROPOS.

tude & de dix ans de pratique. Si elles peuvent contribuer à faciliter les progrès de cet art, un des plus agréables & des plus intéressans, j'aurai atteint au but que je me suis proposé.

APPROBATION.

J'ai lu, par ordre de Monseigneur le Garde des Sceaux, un Manuscrit qui a pour titre, *Théorie des Jardins*, par M. M***. A Paris, ce 18 Janvier 1776.

l'Abbé DE LA CHAPELLE.

PRIVILÉGE DU ROI.

LOUIS, par la grace de Dieu, Roi de France & de Navarre : A nos amés & féaux Conseillers les Gens tenans nos Cours de Parlement, Maîtres des Requêtes ordinaires de notre Hôtel, Grand-Conseil, Prevôt de Paris, Baillifs, Sénéchaux, leurs Lieutenans Civils, & autres nos Justiciers qu'il appartiendra, SALUT. Notre amé le Sieur M***, Nous a fait exposer qu'il désireroit faire imprimer & donner au Public, un Ouvrage qui a pour tire, *Théorie des Jardins*: s'il Nous plaisoit lui accorder nos Lettres de Permission pour ce nécessaires. A CES CAUSES, voulant favorablement traiter l'Exposant, Nous lui avons permis & permettons par ces Présentes, de faire imprimer ledit Ouvrage autant de fois que bon lui semblera, & de le faire vendre & débiter par tout notre Royaume, pendant le tems de *trois* années consécutives, à compter du jour de la date des Présentes : Faisons défenses à tous Imprimeurs, Libraires & autres personnes, de quelque qualité & condition qu'elles soient, d'en introduire d'impression étrangere dans aucun lieu de notre obéissance : A la charge que ces Présentes seront enregistrées tout au long sur le Registre de la Communauté des Imprimeurs & Libraires de Paris, dans trois mois de la date d'icelles ; que l'impression dudit Ouvrage sera faite dans notre Royaume & non ailleurs,

en bon papier & beaux caracteres ; que l'Impétrant se conformera en tout aux Réglemens de la Librairie, & notamment à celui du 10 Avril 1725, à peine de déchéance de la présente Permission ; qu'avant de l'exposer en vente, le Manuscrit qui aura servi de copie à l'impression dudit Ouvrage, sera remis dans le même état où l'Approbation y aura été donnée, ès mains de notre très-cher & féal Chevalier, Garde des Sceaux de France, le Sieur HUE DE MIROMENIL ; qu'il en sera ensuite remis deux Exemplaires dans notre Bibliotheque publique, un dans celle de notre Château du Louvre, un dans celle de notre très-cher & féal Chevalier, Chancelier de France, le Sieur DE MAUPEOU, & un dans celle dudit Sieur HUE DE MIROMENIL, le tout à peine de nullité des Présentes : Du contenu desquelles vous mandons & enjoignons de faire jouir ledit Exposant & ses ayans cause, pleinement & paisiblement, sans souffrir qu'il leur soit fait aucun trouble ou empêchement : Voulons qu'à la copie des Présentes, qui sera imprimée tout au long au commencement ou à la fin dudit Ouvrage, foi soit ajoutée comme à l'original : Commandons au premier notre Huissier ou Sergent sur ce requis, de faire, pour l'exécution d'icelles, tous actes requis & nécessaires, sans demander autre permission, & nonobstant Clameur de haro, Charte Normande, & Lettres à ce contraires : CAR tel est notre plaisir. DONNÉ à Versailles, le quatorziéme jour du mois de mars, l'an de grace mil sept cent soixante-seize, & de notre Regne le deuxieme. Par le Roi en son Conseil. Signé, LE BEGUE.

Regiſtré ſur le Regiſtre XX de la Chambre Royale & Syndicale des Libraires & Imprimeurs de Paris, n°. 532. folio 129. conformément au Réglement de 1723 ; qui fait défenſes, article IV. à toutes perſonnes, de quelque qualité & conditions qu'elles ſoient, autres que les Libraires & Imprimeurs, de vendre, débiter, faire afficher aucuns livres pour les vendre en leurs noms, ſoit qu'ils s'en diſent les auteurs ou autrement, & à la charge de fournir à la ſuſdite Chambre huit exemplaires preſcrits par l'article CVIII du même Réglement. A Paris, ce ſeize Avril 1776. SAILLANT, Syndic.

THÉORIE
DES
JARDINS.

CHAPITRE PREMIER.
Des Jardins Symmétriques.

Nos goûts, nos opinions même les plus accréditées ne sont souvent que des préjugés que l'aveugle habitude fortifie, & que la servile imitation perpétue; elles leur donnent une autorité qui nous en impose, qui fait taire la raison, & enchaîne notre propre sentiment qu'elle contredit. Parmi le grand nombre

d'exemples qui viennent à l'appui de cette vérité, je ne citerai, pour ne pas m'écarter du sujet que je me propose de traiter, que nos jardins symmétriques. Malgré leur monotonie & leur uniformité, malgré l'ennui qu'ils nous font éprouver depuis plus d'un siècle qu'ils existent, l'empire de l'usage & de la mode nous a si fort subjugués, que même les gens de goût osent à peine en convenir ; que plus d'un Lecteur prévenu, n'imaginant pas qu'on puisse faire rien de mieux, taxera au moins de singularité toute nouveauté dans ce genre ; & que, de longtemps peut-être, nous ne reviendrons au vrai sur un Art charmant qui n'est point indifférent à notre bonheur, puisqu'il a pour but l'association de l'agréable & de l'utile, pour objet un exercice salutaire, un amusement paisible, & qu'il offre la plus nécessaire comme la plus innocente distraction au Citadin occupé ; l'on verra

par la suite que, comme art de goût, il peut en devenir la plus intéressante.

Quand on se rappelle que, dans le moment où les Arts se perfectionnoient, celui des Jardins prit naissance, on est étonné sans doute qu'une époque si favorable ne l'ait pas sauvé des pieges du faux goût. L'Europe entiere, les yeux ouverts sur la Nature qui devoit lui servir de regle, prit le change sur ses véritables principes & voulut les emprunter des formes géométriques, quoique la Géométrie, cette science utile & profonde, la base de toutes les autres, soit absolument étrangere à ce sentiment fin & délicat, le vrai guide dans la carriere des beaux Arts; cependant tel fut l'égarement général, que partout la froide symmétrie de ses figures fut préférée aux beautés sublimes & variées, mais simples & touchantes, dont le Spectacle de la Nature nous offre de si séduisans modeles, & qu'au trait facile

& libre du crayon on substitua la sécheresse de la regle & du méthodique compas. Je crois avoir découvert la source de cette singuliere & universelle méprise.

Dès que l'Architecte se fut emparé de la conduite des Jardins, on dut s'attendre que, confondant les principes des deux Arts (1) & trop accoutumé

(1) L'Architecture fut une science avant d'être un art. Fille du besoin, elle ne s'occupa dans sa naissance que de ce qui étoit de premiere nécessité. L'expérience donna d'abord la connoissance des matériaux les plus propres à bâtir, elle chercha ensuite la solidité qu'elle n'acquit qu'à mesure que les sciences exactes se perfectionnerent, telles que le Calcul, la Géométrie, la Méchanique. Il est plus que vraisemblable que la distribution symmétrique des formes d'un bâtiment fut une suite de l'application que l'Architecte fit de ces sciences qui, n'étant fondées elles-mêmes que sur des rapports & des proportions, lui apprirent que, quand une partie fait effort d'un côté, il faut lui opposer de l'autre une résistance égale, pour faire équilibre. A cette égalité de forces réciproques, qui établissoit la similitude dans les parties correspondantes,

aux formes régulieres, dont l'usage convient & s'adapte si bien à ses productions,

se joignit encore l'homogénéité des matieres mises en œuvre. Ainsi la symmétrie devient nécessairement la premiere regle de la décoration, en même temps qu'elle étoit le résultat des loix de la solidité. C'est de cet accord dans toutes les parties que la décoration, qui n'est autre chose, comme on le voit, qu'une distribution symmétrique combinée d'après le besoin, le raisonnement & la solidité, prit le nom d'ordonnance. Mais la solidité, ayant ses bornes fixées par la Physique qui a calculé la force des matériaux, ainsi que leur résistance, le goût, qui s'est fait une loi de les consulter dans l'Architecture que nous avons admise, a déterminé à quatre le nombre des ordres qu'elle emploie ; parce qu'en-deçà les forces superflues & les proportions trop lourdes péchent par excès, & qu'au-delà les unes trop légeres & les autres insuffisantes péchent par défaut. C'est donc dans la correspondance des formes symmétriques, combinées avec les regles de la solidité, & dans le rapport de son objet à ses besoins que l'Architecture puise ses principes, ses moyens & ses beautés. Comment l'Architecte a-t-il pu les confondre avec ceux des Jardins, qui sont fondés sur l'arrangement ingénieux que nous présente la Nature, dont les formes libres & dégagées des entraves de la mé-

il chercheroit à lier par une mutuelle correspondance le bâtiment, dont il fit l'objet principal, au Jardin qui ne lui parut que l'accessoire. Entraîné par l'habitude de symmétriser les formes, de calculer les espaces, il voulut assujettir la Nature à ses méthodiques combinaisons & crut l'embellir ; mais il la défigura. Il composa un Jardin comme une maison ; il le compartit en salles, en cabinets, en corridors ; il en forma les divisions avec des murs de charmilles percés de portes, de fenêtres, d'arcades, & leurs trumeaux furent chargés de tous les ornemens destinés aux édifices.

Par une suite de cette fausse analogie, les Architectes donnerent à ces pieces, ainsi qu'à celles de leurs bâtimens, des formes rondes, carrées, octogones ; ils les décorerent, comme un

thode, n'ont de regles que le sentiment, & de principe que le goût ? Cette confusion cependant existe, & trouve même des défenseurs.

appartement, avec des vases, des niches, des guaines; ils y logerent des statues, habitans insensibles bien dignes d'un si triste séjour; ils les meublerent, comme des chambres, avec des tapisseries de verdures, du treillage, des perspectives peintes, des lits, des sieges de terre couverts de gazons; ils édifierent ainsi jusqu'à des salles de théâtre, des dortoirs, & imaginerent enfin le minutieux labyrinthe.

Toujours Architectes, quand il falloit être Jardiniers, (1) ils taillerent un arbre, comme une pierre, en voûte, en cube, en pyramide, ils asservirent à leurs contours jusqu'à l'eau si mobile, dont la marche irréguliere & libre fait tout le charme. Ils ne craignirent pas d'exposer une habitation à l'insalubrité, en renfermant les eaux entre quatre murailles;

(1) Par Jardinier, j'entends l'Artiste de goût qui compose les Jardins, & non celui qui les cultive.

& ils ne furent rebutés ni par les désagrémens qu'elles font éprouver, lorsqu'elle sont stagnantes & contraintes, ni par la difficulté de les retenir dans des bassins où la pierre, le plomb, la glaise, les ciments, les enduits de toute espece furent mis en usage, pour fixer un élement trop fluide à leur gré; moyens presque toujours insuffisans qui auroient dû les dégoûter par le peu de succès, & désabuser les propriétaires par les modiques effets qu'ils en retiroient, eu égard à la dépense.

Ils pousserent enfin l'application de leurs principes jusqu'à couper par étages les terreins qui n'étoient pas d'un niveau parfait; ils les soutinrent par des murs, & quelquefois par des taluts roides & inflexibles comme le fer dont ils furent façonnés; ils en établirent les communications par des rampes & des escaliers. Trop préoccupés de leur méthode, ils ne firent pas attention que le terrein de niveau, manquant de mou-

vement, son uniformité les privoit de l'effet heureux que produit le jeu des pentes & des hauteurs, & le mélange si agréable des vallées & des collines ; & que, si la nécessité justifioit la communication de divers étages d'un bâtiment par des escaliers, rien n'étoit plus incommode que de monter & de descendre des marches dans un Jardin, où de toutes les manieres de faire parvenir d'un point à un autre, celle-ci étoit la moins facile & la moins naturelle.

Cependant presque toutes nos maisons de campagne assises sur des terrasses, sont détachées des Jardins, & ne communiquent qu'à l'aide d'un escalier dans un méthodique parterre, qu'il faut traverser, exposé à l'ardeur du soleil, sur un sol, dont le sable mobile & la terre ratissée ne présentent qu'un marcher fatiguant & d'une aridité rebutante, pour parvenir à de sombres & symmétriques bosquets que l'ombre rend étouf-

fans à l'heure du midi, & humides le foir, par la raifon, qu'à tous les momens de la journée ils oppofent un obftacle invincible à la circulation de l'air, & impénétrable aux rayons falutaires & bienfaifans du foleil.

Si les chofes de commodité ont été négligées, celles d'agrément n'ont pas été mieux traitées : tels font en particulier les afpects, objets fi néceffaires pour rendre une habitation & des Jardins agréables & riants. Attendre des fcènes intéreffantes ; efperer des tableaux, des points-de-vue variés, d'un plan fait dans le cabinet, où l'on a combiné fur le bureau des formes régulieres, fymmétriquement arrangées, qui s'appliquent à toute efpece de pofition, fe placent fur toute efpece de terrein, fans connoiffance du local, fans égard au fite, au fol, aux environs, eft une erreur trop palpable pour s'arrêter à la réfuter.

Après avoir dénaturé le terrein, ils ont défiguré les arbres; ils les ont assujettis à la même forme, distribués à la même distance, arrêtés à la même hauteur, & il les a fallu du même âge : ils sont si exactement semblables dans nos Jardins, qu'on doute, en les voyant, s'ils n'ont pas été jettés dans un moule commun. La Nature non contrainte les eût variés, les eût modelés avec ces graces négligées, dont toutes ses productions porte l'empreinte ; mais dès leur enfance, d'impitoyables manœuvres, le croissant & le ciseau à la main, assujettissent les uns à la forme quarrée ou les taillent en boule, ils asserviffent les autres à étendre leurs branches en éventail ou les applatiffent en palissade; ils tranchent, ils coupent, ils ne font pas grace à la moindre branche qui s'échappe, à la plus petite feuille qui excede. L'objet le plus magnifique & le plus varié des Jardins devient, sous leur

fer barbare, le plus pauvre & le plus informe. En vain son peu de vigueur & sa tendance opiniâtre à reprendre sa forme primitive annoncent sa répugnance; il sera taillé, estropié, martyrisé jusqu'à ce qu'enfin il périsse sous l'instrument meurtrier qui ne cesse de le tourmenter. Mutiler ainsi les plus belles productions de la Nature, seroit-ce l'embellir, la rectifier ? C'est bien plus encore que de la défigurer, c'est l'outrager.

Les formes régulieres & symmétriques étant bornées, les Jardins, à la composition desquels elles ont servi de regles, doivent se ressembler, & se ressemblent en effet. On s'est non-seulement privé d'une source abondante de richesses & de variétés, en altérant la forme naturelle des arbres, & en évitant les mélanges d'especes ; mais froids & méthodiques, leurs auteurs ont-ils placé une allée d'un côté, aussitôt

ils tracent parallelement ou fur un angle femblable fa jumelle de l'autre; mettent-ils un bofquet à droit, il lui faut fon correfpondant à gauche. Et dans leur marche & leur compofition, fe répétant perpétuellement les uns & les autres, ils plantent au milieu de la maifon, à angle droit de la façade, fur une ligne qu'ils appellent l'axe principal, une allée longue & étroite qui ne laiffe entrevoir au-delà, que comme à travers le tube d'une lunette, l'objet que le hazard y a placé, quel qu'il foit. Tant pis pour le fpectateur, fi la ligne facrée ne préfente, dans fa direction, rien qui l'intéreffe; il faut qu'il regarde là & non ailleurs. De côté ou d'autre peut-être fe fût-il rencontré un point-de-vue agréable, un lointain qui eût terminé heureufement le tableau : En facrifiant la fymmétrie de droit ou de gauche, on fe fût procuré une perfpective aimable, qui eût égayé l'afpect

& embelli le site ; hélas ! tant de beautés, des agrémens si précieux seront perdus pour ne s'être pas trouvés directement en face du château. En vérité on seroit tenté de croire que ces Compositeurs ignorent que l'organe de la vue est mobile dans l'orbite qui l'enferme ; que la tête joue sur son pivot ; que les vertebres se prêtent aux diverses inflexions du corps, & que par la combinaison de tous ces mouvemens, le spectateur, sans changer de place, indépendamment même du secours de ses pieds, peut parcourir le cercle de l'horison dans presque toute sa circonférence.

De cette ressemblance de tous nos Jardins, de cette uniformité dans toutes les parties, naît l'ennui qu'on éprouve dans ces parcs faits à grands frais, où l'on a cherché à suppléer l'agrément par le luxe, les graces par la régularité ; où l'on a prodigué les ornemens, les statues,

les vases, les bronzes; où les eaux, jaillissant en maigres filets & suivant avec effort une route opposée à celle que leur a tracée la Nature, s'élancent vers la région d'où elles devroient tomber. C'est à cette fastueuse monotonie qu'il faut attribuer cet instinct naturel qui force le propriétaire même de sortir de ses Jardins factices, & les lui fait traverser par la voie la plus courte, pour aller se promener le long des haies de son village, & dans les sentiers raboteux qui partagent les champs de son canton, pour gravir les côteaux du voisinage par des chemins obliques & tortueux. Attiré par les beautés naturelles qui l'environnent, autant que repoussé par l'uniformité fastidieuse de son parc, il préfere les bords d'une riviere, dont les eaux claires & libres dans leur cours ont façonné ses rives inégales & variées; il cherche à s'enfoncer dans un bois négligé, que la

main de l'homme n'a pas gâté, où les groupes d'arbres & les massifs entrecoupés de clairieres laissent jouer la lumiere & l'ombre par leur heureuse disposition. Entraîné par un charme toujours nouveau, il parcourt cette vaste pelouse entretenue & animée par les bestiaux de la commune, ou bien il descendra dans ce vallon enrichi d'une prairie que rafraîchit sans cesse le ruisseau qui en suit librement la pente & les détours.

A tant de raisons de rejetter les Jardins symmétriques, fondées, sur le sentiment & tirées des regles du goût, je n'en ajouterai plus qu'une : ce sont les limites toujours trop resserrées que ce genre nécessite. De quelqu'étendue que soit la possession d'un particulier, fût-ce même celle d'un Prince, d'un Monarque, on en appercevra bientôt les bornes; parce que là, où finit l'art, commence la Nature. La ligne qui les sépare,

en

en marque l'enceinte, par une solution de continuité d'autant plus remarquable qu'elle est presque toujours indiquée par un mur ; sa direction droite & ses retours angulaires gâtent & défigurent, par leur sécheresse & leur dureté, le paysage dans lequel le Jardin est inscrit. C'est vainement qu'on imagine avoir sauvé une partie de ces désagrémens, par des percées, ou ce qu'on appelle des *hahas* ; finesse grossiere qui ne fit jamais illusion, mais dont l'invention prouve que toute clôture apparente déplaît ; parce qu'elle produit toujours une secrete inquiétude qui fait desirer de la franchir, soit que cette inquiétude naisse du sentiment si universel de la liberté, ou qu'on suppose que les objets que de telles clôtures cachent sont plus agréables que ceux qu'elles renferment : supposition toujours vraie dans les Jardins que le goût improuve & que la nature rejette.

Faut-il conclure de ce qui vient d'être dit qu'on doive exclure la symmétrie & les ornemens de l'art de tous les lieux auxquels on a donné le nom de Jardins ? non : il en est qui la souffrent & même qui l'exigent. La symmétrie sied bien dans ces Jardins qui sont une dépendance des palais, (1) des hôtels : rien audehors ne contrarie ce genre de décoration ; la forme pres-

(1) Tel est celui de Versailles. On vient d'abbattre les arbres de ses superbes Jardins. Je crois que ce seroit manquer à la convenance que d'en changer le genre ; 1°. parce que cette habitation de nos Rois n'est point un château, quoiqu'elle en porte le nom, mais un magnifique palais ; 2°. Parce que comme Maison Royale, ses Jardins sont publics, & l'on va voir que ceux-ci doivent être dans la classe des symmétriques ; 3°. Parce que le luxe des arts, la richesse des matieres, en un mot les beautés factices annoncent la puissance humaine, ce que ne font pas les beautés de la nature qui ne lui furent jamais soumises.

En replantant les Jardins de Versailles sur leurs anciennes traces, il faudroit.... mais ce n'est pas de ceux de ce genre que je me suis proposé de parler.

que toujours réguliere du terrein, son peu de surface, l'importance du bâtiment, dont l'influence doit se faire sentir dans l'étroit espace qui l'environne, tout concourt à soumettre un pareil local à des distributions symmétriques; & pour celui qui ne se laissera pas abuser par le mot, il ne verra dans ces sortes de Jardins que des cours décorées, dont le premier objet est de donner de la lumiere & de l'air à l'habitation de la ville, précaution sans laquelle son séjour est peu salubre.

La symmétrie s'applique encore avec succès à la composition des Jardins publics; ceux-ci ne sont que des places plantées d'arbres, situées dans l'enceinte des villes, où les citoyens se rendent, non pour jouir du spectacle de la Nature, mais pour prendre un exercice momentané; où ils se rassemblent, pour étaler leur luxe & satisfaire leur curiosité. Le plus grand ornement de ces

lieux existe dans le concours général ; l'ennui qu'ils font éprouver, quand ils sont peu fréquentés, en est la preuve. C'est-là qu'il faut un terrein bien de niveau, des arbres bien alignés, un marcher facile en tout temps ; c'est-là qu'il faut appeller à son secours tous les arts d'imitation & de décoration; c'est-là enfin qu'il faut que la disposition soit telle, que les promeneurs de l'un & de l'autre sexe, dont le but est de se montrer, voient tout du même coup d'œil & paroissent avec avantage ; parce qu'ils sont tout-à-la-fois & spectateurs & spectacle.

Voilà les Jardins qu'il convient de confier aux Architectes ; ils font partie de leurs plans & sont soumis au régime de leurs principes. C'est certainement par une extension vicieuse qu'ils ont transporté jusque dans nos campagnes un genre qui y est si déplacé & qui n'eût jamais dû sortir des villes où il a pris naissance. Cette licence est la source de

l'erreur & du faux goût qui a regné trop long-temps dans la composition de nos Jardins champêtres, où l'on ne doit jamais appercevoir que l'image de la libre nature. Dès qu'on cherche un asyle aux champs, ce n'est pas pour y trouver la contrainte de la régularité, la froide symmétrie & les apprêts de l'art; c'est-là au contraire qu'on se refugie pour les fuir, pour se débarrasser du poids importun du faste des cours, de la sollicitude & de la gêne des villes.

Je finis par cette réflexion : un château n'est pas un palais, une ferme n'est pas un hôtel; enfin une maison à la ville est toute autre chose qu'une maison aux champs. Cette différence en suppose dans le caractere des bâtimens, dans leurs entours, dans leurs dispositions & leurs embellissemens. Laissons donc la symmétrie aux Jardins de la ville, & posons pour axiome qu'à la campagne les graces naïves & les variétés de la Na-

ture font préférables. Cherchons les préceptes d'un art encore nouveau chez nous, digne, par le goût exquis qu'il exige & par les agrémens qu'il nous procure, d'exercer les Artistes de notre nation. Essayons d'en trouver les principes & voyons par quels moyens on peut autour de nos demeures champêtres distribuer les beautés éparses de la Nature, sans les altérer, ni les défigurer, & comment le goût les assemble & l'art les rapproche, sans les entasser.

CHAPITRE II.

Du spectacle de la Nature & des avantages de la campagne.

DE tous les objets qui frappent nos regards, il n'en est point dont les impressions soient aussi vives, il n'en est point qui aient un empire si universel sur le cœur de l'homme que le spectacle de la Nature. Grand & majestueux, il nous étonne & nous en impose ; aimable & intéressant, il nous charme & nous attire. Ainsi la Nature toujours simple & magnifique tire du rapport & des proportions de ses parties & les effets sublimes qu'elle nous présente & les graces naïves qui la parent. Variée dans ses formes, riche & proportionnée dans ses inégales dimensions, elle se modifie à l'infini. Tantôt grave & sérieuse, tantôt gaie & riante, ici bruyante & agitée,

ailleurs silencieuse & tranquille, elle embrasse tous les caracteres, elle nous trace des tableaux de tous les genres. Quelquefois forte & vigoureuse dans son style, tranchée dans ses couleurs, elle nous frappe par la hardiesse de ses transitions, & nous surprend par la bizarrerie de ses contrastes. Souvent égale, tendre & fondue, elle nous plaît par l'élégance de son ensemble & la mollesse de ses contours & nous enchante par la douceur & l'accord de ses tons. Semblable à la scène dramatique, elle maîtrise tous nos sentimens; elle nous remue par des ressorts secrets & des rapports cachés, qui ravissent l'homme sensible, que le goût apperçoit & saisit, & que l'Artiste attentif & intelligent reconnoît & met en œuvre. Sous son air de désordre elle voile les vues les plus utiles, la marche la plus reguliere & les projets les plus sagement combinés. Si elle nous pa-

roît effrayante dans ses bouleversemens, affligeante dans ses désastres, bientôt elle nous console & nous rassure par l'immensité de ses productions. En ouvrant son sein à nos besoins, elle nous procure l'aisance & la richesse, & nous mene sans cesse de l'espérance à la jouissance de ses dons.

Indépendamment de toutes les beautés de la Nature & de ses charmes, la campagne, théâtre de sa magnificence & de sa liberté, offre à ses heureux habitans des ressources sans nombre: la vie y coule sans inquiétude & sans remords dans des occupations agréables & fructueuses ; l'ame y est saine & le cœur en paix ; son séjour calme la violence des passions destructives & malfaisantes, & entretient, par une douce fermentation, les sentimens honnêtes ; l'homme débile & malade y recouvre ses forces & sa santé, l'homme vigoureux & sain les y conserve ;

elle procure un délassement au citoyen laborieux, une retraite au militaire qui a rempli sa périlleuse carriere ; elle est l'asyle de l'heureuse médiocrité & la ressource la plus assurée du pauvre; le philosophe l'aime, la contemple & s'en occupe ; le sage en connoît le prix & en jouit ; le riche détrompé y trouve le vrai bonheur que lui promirent envain les faveurs mensongeres de la fortune ; elle fait les délices de la vieillesse & l'espoir des jeunes gens ; les poëtes la chantent, les peintres l'imitent. Son attrait se fait sentir à tous les cœurs ; il est indépendant des caprices de la mode & de la variation des opinions : en un mot, elle a eu & elle aura des admirateurs dans tous les pays & dans tous les siecles ; & plus les mœurs seront simples & pures, moins le goût sera corrompu, & plus ses plaisirs seront recherchés.

S'il se rencontroit un Lecteur qui,

préférant le tumulte des villes, fût insensible à tant de charmes & d'avantages, qu'il referme ce livre & n'aille pas plus loin ; il ne sauroit en entendre le langage : la Nature est morte pour lui.

CHAPITRE III.

Division des Jardins.

Laissons à la Philosophie le soin de rechercher & de fixer ces principes fondamentaux qui éclairent l'esprit humain, & le guident d'un pas ferme dans sa marche incertaine & lente; elle seule à l'aide de l'analyse & de la Logique peut asseoir, sur une base solide & durable, l'édifice des sciences & des arts. Contentons-nous de présenter quelques réflexions sur l'art des Jardins, & faisons voir, qu'ainsi que tous les autres il a ses loix & ses regles. Dans les nouvelles routes qu'il vient de s'ouvrir, encore vacillant sur ses véritables principes, il flotte au gré du caprice & de la fantaisie. Ce sont cependant les principes qui posent les bornes au-delà desquelles toute production devient licence; ce sont les re-

gles qui, servant de point d'appui, facilitent l'étude, hâtent les progrès, préviennent les écarts. Envain l'on objecteroit que les regles, dans les arts de goût, donnent des entraves à l'Artiste qui les suit; l'homme de génie saura bien les faire plier, & même les franchir au besoin : il les soumettra sans peine à ses sublimes productions, & dans les sentiers si peu frayés de l'art des Jardins, elles seront au moins pour les autres le fil qui les conduira jusqu'à ce que le temps & l'expérience, qui épurent le goût & perfectionnent les connoissances humaines, les confirment ou les rejettent.

Un terrein fertile, des eaux claires & limpides, une prairie émaillée de fleurs, l'ombrage des bois, un air pur furent sans doute les objets qui charmerent les hommes & fixerent leur premiere attention. Mais la Nature ne réunit presque jamais, dans un même lieu, toutes ses beautés & tous ses agrémens; elle n'as-

sortit pas toujours les effets qu'elle nous présente de la maniere la plus heureuse & la plus intéressante ; c'est à les rapprocher & à les mettre sous l'aspect le plus favorable ; c'est à se les approprier enfin que s'appliquerent ceux qui furent sensibles à ses charmes. Tels étoient, à ce qu'on nous dit, les principes sur lesquels les Jardins d'Alcinoüs furent faits, & tels seroient encore les nôtres peut-être, si l'inégalité des fortunes & la différence des rangs n'avoient étendu leur influence jusque sur les choses qui en sont le moins susceptibles. Sans doute que les beautés de la Nature, dont la jouissance appartient à tous, cesserent, par cela même, de plaire à des hommes trop préoccupés de leur supériorité ou de leur opulence ; sans doute que l'habitude de les voir ou la nécessité de les partager avec le commun des hommes les leur rendirent insipides. Alors il leur fallut des Jardins factices, des beautés artifi-

cielles & de convention; ils voulurent, à force de dépense & de rafinement, s'en procurer qui n'appartinssent qu'à eux, & auxquels le vulgaire ne pût atteindre. J'admettrai donc ces distinctions de l'ordre social qui tiennent irrévocablement à la constitution actuelle, & je m'y conformerai dans ma division des Jardins, en tâchant cependant de m'écarter le moins possible de la Nature, ce modèle invariable du bon goût, auquel un charme irrésistible ramene tous les hommes, quel que soit la force de leurs préjugés.

Le puissant, le riche, le simple citoyen & l'homme de goût, ayant des usages, des mœurs, des manieres de voir, &, j'oserois même dire, des sensations différentes, ces différences en mettent nécessairement dans leurs jouissances. Chaque classe a sa tournure particuliere; ses goûts, ses habitudes sont soumis à ses moyens & à d'autres causes,

dont la discution est ici peu nécessaire. Les hommes constitués en dignités ont de grandes possessions, des droits, des seigneuries, des vassaux ; pour manifester leur grandeur & leur puissance, il leur faut des châteaux & des *parcs*. Celui pour qui un domaine aux champs est un objet d'utilité & de revenu se contente d'avoir des *fermes* & de la culture. Ceux qui ont les richesses en partage veulent se distinguer par l'élégance & le faste; ils appellent à eux les arts propres à embellir leurs possessions ; le luxe de ces arts, qui nécessite les soins, les recherches, annonce & consomme leur superflu. C'est pour eux qu'on a inventé le *Jardin* proprement dit & la maison de plaisance. L'homme de goût, négligeant toutes ces distinctions, desirant ramener les Jardins à leur premier origine, cherche à rassembler autour de lui les beaux effets de la Nature, & à les combiner avec toutes les richesses de la campagne;

il

DES JARDINS. 33

il se propose uniquement d'arranger & de perfectionner un site heureux & fait ce qui s'appelle le *pays*.

On peut donc comprendre, sous quatre especes générales, tous les Jardins qui ont la Nature pour modèle, & ses beautés pour objet: le *parc*, le *Jardin* proprement dit, le *pays* & la *ferme*. Ces quatre especes renferment tous les genres par les modifications infinies, dont elles sont susceptibles. Le caractere particulier & distinctif de chacun est, la variété pour le *pays*, la noblesse pour le *parc*, l'élégance pour le *Jardin*, la simplicité pour la *ferme*.

Le *pays* n'affecte aucun genre, ou pour mieux dire, il les admet tous; il est tellement lié avec ce qui l'environne, qu'il ne connoît point de limites; il s'empare au loin de tout ce qui est à la portée de la vue; il n'a pas de point principal qui soit le centre de la composition & auquel elle se rapporte. Le manoir même

C

du propriétaire n'est qu'un accident dans l'ensemble général. Les aspects rians, les tableaux sombres, le cultivé & le sauvage, les scènes les plus vastes, les effets les plus hardis, les perspectives les plus pittoresques sont de son ressort. Il adopte ce que la Nature offre de plus étonnant & de plus singulier, comme ce qu'elle a de plus ordinaire & de plus simple. C'est pour le *pays* qu'il faut réserver les grands contrastes & toutes les richesses de la variété : ainsi que la Nature, il tire sa beauté de sa marche libre & de son désordre apparent ; comme elle, il exclut rigoureusement les petits détails, les recherches affectées, & tout ce qui laisse appercevoir de l'intention dans l'arrangement & du dessein dans l'exécution. J'appellerois volontiers cette espece, destinée à présenter la Nature dans sa majesté & sa beauté, le Jardin par excellence.

Le *parc*, moins vaste dans son objet,

DES JARDINS.

ne suppose ni autant de grandeur dans les effets, ni autant de négligence dans l'exécution : son site demande moins de mouvement dans le tableau général ; les transitions doivent être moins hardies & moins fréquentes. Les scènes principales seront faites pour le château ; il faut que l'importance du maître soit annoncée par la noblesse du bâtiment, par celle du style dans la composition & par l'étendue de la possession. Les bois se présenteront en masses grandes & profondes ; les pelouses seront vastes, & les lignes qui les terminent, largement dessinées. Les eaux seront imposantes par leur volume, leur forme & leur disposition. Mais dans cette espece de Jardin, & les objets, & leur forme, & leur situation, tout ce qui le compose enfin, doit présenter des effets avoués & reconnus par la nature ; & quel que soit le genre qu'on aura adopté, il exige de la grandeur dans l'ensemble & de

la noblesse dans l'ordonnance.

Le *Jardin*, plus resserré encore dans ses limites, se distingue particulierement par son élégance, sa richesse & sa propreté; il se prête aux détails; il se contente d'un petit nombre de scènes, mais il les veut voluptueuses & riantes; il fuit les forts contrastes, les perspectives âpres ou sauvages, les terreins trop tourmentés; il craint les formes dures & seches; il préfere les touches délicates, les contours doux, les transitions ménagées; il peut s'écarter, jusqu'à un certain point de l'exacte vérité : car cette espece est la moins sévere dans l'imitation de la Nature. Cependant quelque liberté qu'admette ce genre de composition, il faut que, dans ses écarts mêmes, on retrouve sa marche, qu'on l'y reconnoisse dans ses effets, & qu'enfin elle s'y montre, mais dans toute sa fraîcheur & parée de toutes ses graces: c'est un tableau en mignature.

La *ferme*, dont l'objet principal est l'économie & l'utilité, s'annoncera par son air champêtre, négligé & sans prétention ; ainsi qu'une Bergere naïve & sans art, sa simplicité fera son seul ornement. Ses scènes peuvent être rustiques, mais rarement sauvages : elle reçoit son caractere de sa situation. Son tableau principal sera formé des différentes parties de sa culture. La maison d'habitation & les divers bâtimens qui l'environnent, bien situés, peuvent former un ensemble agréable, lorsqu'ils sont composés d'une maniere pittoresque, lorsque les enclos qui les entourent, & les arbres qui les avoisinent, les grouppent heureusement. Les chemins & les sentiers, qui partagent ses utiles guérets ou ses vastes pâturages, plantés & arrangés avec goût, tracés avec intelligence, deviendront ses promenoirs; ses prairies & ses vergers en feront les Jardins. Cette espece aura l'avantage inestimable de

réunir l'agréable à l'utile par la variété & le produit de ses cultures.

D'après ces définitions, on voit que les especes ne sont pas tellement séparées, qu'un grand *parc*, selon la maniere dont il sera traité, ne puisse se rapprocher d'un petit *pays*, surtout par ses extrémités; qu'un *Jardin*, qui aura une certaine étendue & quelque noblesse dans sa composition, ne puisse tenir du petit *parc*. La *ferme*, espece particuliere trop éloignée par son objet & sa destination des trois autres, ne sauroit dans aucun cas se confondre avec elles, mais elle peut faire un bon effet dans le *pays* & figurer très-bien à l'extrémité du *parc*. Quant *au Jardin*, son élégance & sa délicatesse semblent s'opposer à toute espece de liaison avec le ton négligé & agreste de la *ferme*; cependant il est des cas où leur opposition fournira un contraste piquant; alors on peut, sinon les lier immédiatement, du moins les asso-

cier par d'ingénieuses transitions.

L'espece une fois déterminée d'après les distinctions générales qu'on vient d'établir, le caractere du site décidera toujours du genre. L'Artiste qui dans ses premieres dispositions auroit méconnu ce précepte essentiel, auroit fait une faute irréparable, & dès le principe son projet seroit manqué sans retour. Il n'échappera à cette méprise qu'en examinant son terrein de tous les points, dans toutes les saisons, & peut-être dans les différentes périodes du jour; il l'envisagera sous toutes les faces, pour en connoître tous les rapports, en bien saisir l'ensemble, en pressentir les détails; & sur-tout il se rendra un compte réfléchi de la sensation qu'il lui aura fait éprouver, pour ne pas se tromper sur son véritable caractere. Ce début est important; le succès en dépend. Sans ce préliminaire, il marchera sans but, il agira

sans regle & il aura travaillé sans gloire.

Si d'ailleurs il a perfectionné son talent par la réflexion & l'expérience, & formé son goût par l'étude du dessein & la contemplation des grands effets de la Nature, son unique modèle; s'il a sçu l'épier dans sa marche constante & variée; s'il a apperçu par quel art elle sait se donner des devants & des lointains, comment elle ménage ses transitions & opere ses contrastes; s'il a été attentif à la maniere ingénieuse dont elle dispose ses plans, aux effets que ses scènes empruntent de la lumiere & des ombres, aux prestiges de la perspective, tant aërienne que terrestre, il aura déjà beaucoup acquis; mais il doit encore connoître parfaitement les matériaux dont elle se compose & s'embellit. Quand je les aurai mis sous ses yeux, qu'il les aura examinés avec attention, alors qu'il prenne le crayon & projette.

CHAPITRE IV.

Des Matériaux de la Nature.

Des matériaux dont la Nature se compose, les uns sont dans un état de variation continuelle que l'homme ne sauroit fixer, les autres sont stables & permanens. Dans le nombre de ces derniers, il y en a sur lesquels il n'a pas d'empire, mais dont il peut s'emparer, quand ils sont à sa portée; il en est qui lui sont soumis & dont il dispose à sa volonté.

Le climat, les effets produits par le soleil relativement aux saisons & aux différens momens du jour, le ciel que les nuages mobiles & des couleurs variables décorent de formes & de tons sans cesse renouvellés; toute cette partie des matériaux de la Nature ne laisse point de prise à l'Artiste; il ne peut ni les ordonner, ni les changer à son

gré, mais il doit les consulter, il doit y avoir égard dans ses dispositions, puisqu'ils entrent dans l'ensemble & font le complément de ses tableaux. Il en est d'autres sur lesquels il a plus de pouvoir : tels que le terrein considéré dans ses différens développemens, les productions dont il se couvre, depuis le chêne superbe jusqu'à l'herbe qui rampe, les eaux, enfin les rochers ; voilà tout ce que la Nature met en œuvre, pour composer les scènes innombrables qu'elles nous présente. Ce sont-là les couleurs dont elle charge sa palette, & la toile sur laquelle elle les mélange.

Quoique les bâtimens ouvrage de l'industrie humaine, soient d'un ordre différent, ils doivent néanmoins être comptés dans le nombre des matériaux qui concourent à former un paysage. Le besoin qui leur a donné naissance, & les commodités de la vie les ont si fort multipliés, qu'il est peu de sites, dans la

composition desquels ils n'entrent comme objets remarquables, & souvent comme sujets principaux. C'est sous ce point de vue que l'Artiste Jardinier doit les envisager & les placer. C'est à lui qu'il appartient d'en prescrire la forme, d'en fixer la masse, d'en déterminer la place, la teinte & le style : en cela l'Architecte lui est subordonné ; puisque, comme objets d'aspect, les bâtimens font partie de ceux qui composent ses Jardins.

C'est le petit nombre de ces matériaux que la Nature sait mélanger avec tant d'art & de goût, c'est l'ordre judicieux avec lequel elle les arrange, qui donnent cette prodigieuse variété d'effets qui nous étonne, & produisent ces superbes tableaux qui nous enchantent ; mais il faut que l'Artiste, qui les manie, en sache l'emploi, en étudie les formes, qu'il connoisse les places qu'elle leur assigne, qu'il conserve scrupuleusement

le caractere & l'usage propres à chacun, qu'il observe les proportions qui leur conviennent, & qu'enfin il consulte les loix de la Physique qui établissent leurs relations réciproques.

CHAPITRE V.
Du Climat.

CHAQUE climat a ſes beautés & ſes moyens à lui. La Nature n'eſt pas la même dans les pays ſitués ſous le ſoleil brûlant de la zone torride, & au milieu des frimats du nord. Eloignés de l'un & l'autre excès, abandonnons les obſervations qui leur ſont particulieres; ne nous occupons que de celles que la température du climat où nous vivons, & du pays où nous ſommes placés nous fournit; nous allons en voir les effets dans les ſaiſons, qui ſont l'objet du chapitre ſuivant.

CHAPITRE VI.

Des Saisons.

Il y a des scènes plus agréables dans le Printemps ; il y en a de préférables dans l'Été ; l'Automne a des effets qui lui font propres ; l'Hyver même, cette saison où la Nature est sans vie, peut encore avoir quelques charmes & se trouver susceptible de certains agrémens, auxquels ceux qui passent leurs jours à la campagne ne sont pas insensibles.

DU PRINTEMPS.

§. I.

Le Printemps est le réveil de la Nature ; elle a alors toute la fraîcheur & toutes les graces de la jeunesse. Le verd tendre des gazons; celui dont les arbres se parent; les couleurs vives & variées

DES JARDINS.

des fleurs ; les odeurs suaves qu'elles exhalent de toutes parts ; le développement des germes & de toutes les parties de la végétation ; la chaleur douce & active des premiers rayons du soleil ; la pureté de l'air ; la renaissance des beaux jours ; le chant mélodieux des oiseaux, mêlé au bêlement des troupeaux que l'herbe tendre & nouvelle attire aux champs ; tous ces objets rendent la nature agissante & animée, ils présentent le spectacle le plus intéressant & le tableau le plus enchanteur ; il n'est alors aucuns de nos sens qui ne soient agréablement affectés, & qui ne portent à l'ame une émotion délicieuse.

Mais dans nos climats, cette saison aimable est souvent orageuse, inégale ; dans son inconstance elle nous ramene quelquefois les rigueurs de l'hyver, auquel elle vient de succéder. Quoiqu'invité par le charme de ces nouveaux objets,

l'homme n'ose encore s'éloigner de sa demeure ; il convient alors, pour faciliter sa jouissance, de l'entourer de fleurs, cette charmante production, qu'on peut appeller la coquetterie de la Nature. Le Jardinier disposera donc, aux environs du manoir & sous les yeux du propriétaire, les arbres, les arbrisseaux & les arbustes qui les donnent ; il les assortira de maniere que leurs figures, leurs formes, leurs couleurs mélangées avec goût produisent un bel assortiment, fruit d'un heureux désordre ; il les distribuera par grouppes d'un volume relatif à leur éloignement & aux effets qu'il se propose d'en obtenir ; il les isolera, pour qu'ils contrastent agréablement par la variété de leur masse, ou les rapprochera, afin que les rameaux, qui les couronnent, forment des berceaux ombragés par leurs entrelacemens. Il placera, au centre des massifs, les arbres & les arbustes dont les tiges s'élevent, & qui

qui portent leurs fleurs à la sommité, pour les mettre en évidence & sous l'aspect le plus avantageux ; il en variera les figures, les distances ; il évitera soigneusement toutes celles qui tiennent de la symmétrie & de la régularité : autant elles déplaisent, autant la vue aime à errer sur un assemblage d'arbres agréables & choisis, disposés en grouppes ; ceux qu'on apperçoit font rechercher, par leur agrément, ceux qu'ils cachent, & nous invitent à les visiter par l'espoir d'un plaisir nouveau. Ici il admettra des formes pyramidales ; là des formes arrondies, tant dans leur plan que dans leur élévation ; ailleurs les masses seront plus légeres ; plus loin elles seront plus serrées & plus touffues. Quelquefois des grouppes principaux se composeront avec de petits grouppes particuliers, ou se détacheront sans se séparer. C'est avec de tels moyens qu'on obtient l'effet toujours heureux des enfoncemens & des

saillies, & le mélange piquant de la lumiere & des ombres.

Il est utile de connoître le temps de la floraison de chaque espece afin que distribuées en conséquence les fleurs se succedent & prolongent le plaisir qu'elles donnent.

Toutes les masses seront non-seulement dans les proportions qu'elles doivent avoir, comme objets isolés ; mais dans leur disposition, le Jardinier aura encore égard à leur liaison avec les scènes & les aspects dont elles font partie : car les fleurs passent & les grouppes d'arbres, qui les portent, restent. Tout dénués qu'ils sont de leurs ornemens, ils doivent encore figurer & jouer avec grace dans l'ensemble du tableau général.

D'ailleurs si le Compositeur a su les lier à d'autres massifs, par des transitions bien ménagées, & les mettre en dégradation, depuis le plus petit

arbrisseau jusqu'aux arbres forestiers les plus élevés ; si les clairieres, qui les partagent, sont heureusement contrastées, soit dans leur forme, soit dans leur dimension ; si les gazons, qui servent de fond à toutes ces plantations, sont fins & bien entretenus ; si le marcher en est doux & facile, & les pentes légerement inclinées, on aura un bocage des plus agréables, & son aspect offrira le tableau le plus frais : dans presque toutes les saisons de l'année, il sera la promenade la plus engageante & l'asyle le plus fréquenté. Le printemps, on ira y chercher la chaleur desirée du soleil ; l'été, on s'y mettra à l'abri de la vivacité de ses rayons ; les vents violents de l'automne y trouveront des obstacles, & leurs efforts seront brisés par les grouppes répandus çà & là en abondance. L'air cependant y circulera librement & y entretiendra de la fraîcheur sans humidité : l'action du soleil, dont les in-

fluences se feront sentir alternativement d'un côté, tandis que de l'autre l'ombre tempérera ses rayons, en rendra la jouissance agréable dans tous les instans du jour. Un reposoir simple, un banc commode, une retraite propre, apperçus entre les arbres & placés dans un lieu solitaire & ombragé inviteront le promeneur à s'y délasser ; il y rêvera délicieusement.

Dans un bocage de ce genre, le jardinier qui voudra réunir toutes les beautés que fournissent les productions du printemps, obtiendra de magnifiques effets des sauvageons à fruit, artistement mêlés dans les massifs ; l'immensité de fleurs, dont ils se couvrent dans le commencement de cette saison, fait un effet prodigieux. A ces fleurs succédent des fruits, dont les vives couleurs rendent le verd des feuilles plus gai ; ils en reçoivent à leur tour un plus grand éclat. Il ne doit pas non plus

négliger les arbustes, dont les bayes, les grappes, les feuilles, les écorces se colorent de mille teintes différentes; elles rappellent en automne le souvenir des fleurs du printemps.

Si, pour animer le tableau, un heureux hazard lui avoit amené un ruisseau serpentant sur la pelouse, qui fut tantôt ombragé, lent & silencieux, tantôt découvert, agité & murmurant; s'il s'étoit ménagé des points-de-vue agréables & rapprochés qui échappent & reparoissent à propos, pour ne pas détruire l'air tranquille & le ton un peu mystérieux de ce genre de composition; s'il a su enfin conduire & tracer avec art des sentiers solides & toujours pratiquables, ensorte qu'en les parcourant, les objets se présentent sous l'aspect le plus favorable, il aura fait le véritable Jardin du printemps; il aura rassemblé tout ce que cette voluptueuse saison a de plus déli-

cieux, & cet ensemble ne laisse rien à desirer. (1)

DE L'ÉTÉ.

§. II.

Le soleil en avançant dans sa carriere, amene avec lui l'été & ses chaleurs; la végétation est alors dans sa plus grande vigueur, & la verdure a atteint son plus haut dégré de perfection. C'est l'été que la nature semble avoir choisi pour étaler à nos yeux tout son luxe & sa magnificence. Attentive à notre bien-être, elle nous prépare des abris contre l'intemperie de cette saison brûlante. A mesure que les chaleurs augmentent, les arbres, la plus belle production de la végétation, acquierent tout leur développement; leur ombre, quoique moins étendue, est plus sombre & plus épaisse;

(1) Ce bocage, tel qu'on vient de le décrire existe & fait partie des Jardins de Guiscard.

ils reçoivent & arrêtent sur leurs têtes les rayons presque verticaux du soleil ; l'abondance des feuilles les absorbent, & s'opposent à leur transmission jusqu'à nous ; & de leur assemblage & de leur contiguité se forment les bois qui nous ménagent, sous leur ombrage toujours frais, des asyles impénétrables a leur ardeur importune.

Cette saison réunit encore des avantages dont les autres sont privées: Dans le printemps & dans l'automne, à peine des vingt-quatre heures qui composent la journée, pouvons-nous jouir des trois ou quatre qui précedent & suivent le midi. L'été, chaque partie du jour a son caractere propre & ses beautés particulieres: la fraîcheur du matin, l'éclat midi, qui semble tirer une sorte de majesté du silence qui regne dans toute la Nature, de la cessation des travaux, & du repos auquel se livrent tous les animaux, silence respecté des oiseaux même qui suspendent alors

leurs jeux & leur ramage ; enfin la température & le calme du soir sont trois époques, non moins distinctes par leur période, que différentes par leur effet.

Aux longs jours d'été succédent de belles nuits. Une nuit d'été rassemble une partie des agrémens d'un beau jour ; elle a la fraicheur du matin, le silence du midi & le calme du soir.

L'Artiste, qui a remarqué ces nuansi sensibles & le moment auquel elles appartiennent, en tirera le parti le plus avantageux ; il cherchera à les faire valoir, par la distribution de ses scènes & la disposition de ses masses. Il sait que l'air pur & légérement agité à l'instant du crépuscule répand dans l'ame une douce sérénité ; que le chant encore languissant des oiseaux, dont les concerts célebrent l'aube matinale, donnent l'espoir d'une belle journée. Il prévoit que s'il obstruoit le côté du levant

par des plantations fortes & élevées, les ombres des objets verticaux, qui alors se projettent au loin, altéreroient la gaieté du matin qui en fait le charme, qu'elles le priveroient des beaux effets du lever de l'aurore lorsqu'elle annonce les premiers rayons du soleil qui vont dorer la cime des montagnes, & bientôt se reflechir en tout sens par la rosée fraîche & brillante dont ils doivent s'abreuver.

Il n'oubliera pas que l'excès du midi exige au contraire des plantations épaisses & rapprochées. En présentant à nos yeux leur côté opposé au soleil, les ombres, dont elles se couvrent, temperent l'éclat trop vif de la lumiere, & celles qu'elles jettent sur la terre semblent, par leur direction s'avancer & venir au devant de nous, pour offrir une jouissance plus prompte. Il destinera donc pour ces momens d'accablement & de repos les bois, les forêts, les grottes, les eaux

ombragées, enfin tout ce qui produit, entretient & laisse esperer de la fraîcheur, & peut servir au délassement. Il se sera convaincu que les vues les plus vastes & les plus étendues sont préférables à l'aspect du nord ; parce que la chaleur renvoyée de plus loin en sera plus supportable. Elles y figurent d'autant mieux, que les objets trop foiblement dessinés par leur grande distance, & comme perdus dans le vague des airs, ressortiront alors par des touches piquantes ; que sans rien perdre de leur harmonie, ils seront détachés & rendus plus sensibles par la reflexion directe de la lumiere ; & qu'enfin la position la plus favorable, pour jouir d'une pareille perspective, sera celle où le spectateur aura mis le soleil derriere lui, lorsqu'il parcourt le haut de sa carriere.

Toujours attentif aux accidens du moment, l'artiste aura encore remarqué que,

les ombres sur le déclin du jour, comme à son commencement, s'allongent & brunissent de grandes surfaces; mais qu'ici cet accident loin de déplaire, donne à la scène un effet qui ajoute au calme d'une belle soirée, & que conséquemment des masses d'arbres, adroitement placées & combinées d'après l'aspect, garantiront ces promenades, les plus habituelles de toutes, des rayons obliques & toujours fatiguans du soleil couchant.

Cependant il se réservera des points découverts, d'où un grand ciel lui procurera la scène quelquefois magnifique de son coucher, lorsqu'à travers les nuages qu'il colore, des millions de rayons s'échappent, &, par leur prodigieuse réfrangibilité, déploient ce qu'ils ont de plus pompeux & de plus éblouissant. Dans ces superbes instans, l'athmosphere est tout en feu, la terre brûle, la Nature entière, comme incendiée,

participe aux teintes chaudes & vigoureuses de la lumiere : ſes rayons comprimés par le ſombre nuage qui les couvre & les repouſſe, faiſant effort pour ſe dégager, ſe précipitent d'un côté ſur l'horiſon qui brille de leur éclat, & de l'autre s'élancent avec rapidité dans les cieux, en traits étincelans : ſpectacle vraiment ſublime & digne de l'aſtre radieux qui le produit; & telle eſt ſa magie que les lieux, qu'il éclaire alors, ne paroiſſent plus les mêmes; ce ſont d'autres payſages, les objets ſont transformés, les ſcènes ſont changées, & l'illuſion ſe ſoutient, juſqu'à ce que, ſe modifiant dans tous les tons, la lumiere s'affoibliſſe inſenſiblement, & que celui qui la propage s'échappe avec elle, & ſe perdent l'un & l'autre dans les ombres de la nuit.

Enfin le Jardinier intelligent ſe ménagera, pour ſes effets de nuit, une vallée découverte d'un ton doux & d'un

caractere tranquille. Là, dans le vaste miroir des eaux d'un lac, ou sur la surface d'une large & paisible riviere, viendront se répéter le bleu foncé d'un beau ciel & le brillant des étoiles, & quelquefois se peindre l'image vacillante de la lune & des pâles nuages qui l'accompagnent.

Veut-il varier ses tableaux ? il obtiendra de cette foible lumiere des effets agréables & très-piquants, lorsque ses rayons, se glissant & jouant à travers les feuillages, contrastent avec le sombre de la verdure & pénétrent de mille manieres un bocage parsemé de légers massifs, dont l'ombre dessine les contours en traits noirs & fermes sur la pelouse rase qui leur sert de tapis.

Au milieu d'une nuit calme & tranquille, image du repos & de la paix, qui n'a pas éprouvé, dans des lieux semblables, le sentiment voluptueux d'une douce rêverie ? & qui n'aime à s'en

retracer encore le souvenir aimable?

DE L'AUTOMNE:

§. III.

Les commencemens de l'automne touchent de si près à l'été, auquel ils succédent, qu'ils partagent presque toutes ses beautés & conservent une grande partie de ses agrémens. Si les jours sont moins longs, leur chaleur est plus supportable; les promenades sont plus fréquentées & se prolongent au loin. La seve du mois d'août revivifie la Nature languissante, & comme étouffée sous les rayons brûlants du soleil d'été; elle répand une fraîcheur nouvelle sur tout ce qui végete. Les arbres déséchés recouvrent leur premiere beauté, & les gazons, désaltérés par une rosée plus abondante, reprennent toute leur verdure. Cette saison nous offre aussi ses fleurs, qui, quoique moins délicates &

plus tardives, ne font cependant ni fans éclat, ni fans agrément ; elles ont même une forte de nobleffe qui leur eft particuliere. La Nature les a douées d'une vigueur qui prolonge leur exiftence bien au-delà de celle qu'elle a accordée aux fleurs trop paffageres du printemps. C'eft à-peu-près dans ce temps que les baies & les grappes des arbuftes fe colorent de teintes éclatantes. Les fruits alors commencent à mûrir ; leur forme & leurs couleurs embelliffent les arbres qui les portent : ils réjouiffent par le fouvenir de leur faveur, & l'epérance prochaine de les voir orner nos tables. Et les vergers fi frais & fi beaux, au printemps, nous plaifent encore dans cette riche faifon, par l'abondance qu'ils nous promettent.

Et lorfqu'enfin elle avoifine l'hyver, la Nature, inépuifable dans fes reffources autant que variée dans fes effets, nous préfente un fpectacle tout nou-

veau. Les feuilles se séchent peu-à-peu, il est vrai ; mais avant d'abandonner les arbres, sur lesquels elles ont pris naissance, elles se nuancent de diverses couleurs. Chaque espece a sa teinte particuliere & passe successivement par des tons différens, depuis le verd pâle & le jaune clair jusqu'au brun le plus sombre & à l'incarnat le plus vif & le plus foncé. Le mélange de ces teintes, réhaussées de quelques arbres toujours verds, étale aux yeux le tableau d'une riche perspective : il n'est pas jusqu'au jeu des troncs, à la ramification de leurs branches & à leurs écorces diversement colorées qui, étant mieux apperçus alors, ne donnent de l'élégance à cet ensemble, en détaillant par bouquets de grosseur inégale, la masse générale souvent trop lourde & trop uniforme, sans ces divisions. Le choix dans le mélange des arbres & le moment de ces beaux accidens feront l'objet d'une étude particuliere ; l'Artiste, qui s'y sera livré,

en

en trouvera la récompense dans les effets surprenans qu'il en obtiendra.

La position la plus avantageuse pour de telles perspectives sera celle d'un bois en amphithéâtre, où chaque arbre n'est qu'en partie caché par celui qui le précede, & ne sauroit couvrir qu'à moitié celui qu'il a derriere lui. Les formes contrastées des parties qui se montrent, les nuances diverses, dont elles se colorent, font un plaisir extrême, quand l'assortiment en est ménagé avec goût. Le goût exige que les masses soient grandes, inégales & variées; qu'elles se fondent par une dégradation de ton bien entendu, & quelquefois qu'elles se heurtent & se détachent par des oppositions. Avec ces précautions, les effets seront agréables ; mais qu'on évite sur-tout les lignes uniformes, qui tracent des bandes paralleles, & les distributions trop égales dans les tons & la forme des masses. On trouvera encore des ressources pour

obtenir de la variété dans la diversité des arbres, & particulierement dans leur hauteur différente; les plus saillans fourniront des points plus éclairés, tandis que les moins élevés seront éteints & privés de lumiere, par les ombres dont les plus dominants les couvrent. Ce dernier effet, qui ne provient que de la maniere dont le soleil les éclaire, suivra sa marche journaliere & sera mobile comme lui.

Cette perspective peut être susceptible d'un grand accord dans les couleurs & flatter l'œil par la douceur de ses effets. Elle peut aussi en produire de forts & de brusques, par de savans contrastes & des associations combinées d'après les variations successives par lesquelles passent les nuances des arbres.

Ces effets ne sont point indifférens dans le choix; ils sont relatifs aux masses générales & à leur distance. Ils ont chacun leur place, & ne figurent bien que dans

DES JARDINS.

les scènes qui les comportent, & selon les espèces de Jardin que l'on traite.

Enfin la ligne extérieure d'un bois, dont la profondeur ne se feroit que peu sentir, peut acquérir des beautés de ce genre, si l'Artiste s'en est occupé dans le choix des arbres qui la dessinent.

C'est par de tels moyens que la Nature féconde nous prépare des jouissances dans toutes les saisons, qu'elle varie nos plaisirs par des accidens toujours nouveaux, & des modifications qui se succedent perpétuellement.

Si j'ignorois que l'homme se laisse guider, bien moins par la raison & son propre sentiment que par l'usage établi, par l'exemple de ses semblables, & surtout par l'habitude, je demanderois, quelques soient les agrémens de l'automne, pourquoi celui, qui vit sous notre climat, choisit cette saison pour aller à la campagne, & sur quoi est fondée

la préférence qu'il lui donne; (1) Elle n'a certainement ni autant de charmes

(1) » La terre parée des tréfors de l'automne étale
» une richeffe que l'œil admire; mais cette admira-
» tion n'eft point touchante: elle vient plus de la
» reflexion que du fentiment. Au printemps la cam-
» pagne prefque nue n'eft encore couverte de rien;
» les bois n'offrent point d'ombres, la verdure ne
» fait que poindre, & le cœur eft touché à fon af-
» pect. En voyant renaître ainfi la Nature, on fe
» fent ranimer foi-même; les compagnes de la vo-
» lupté, ces douces larmes, toujours prêtes à fe
» joindre à tout fentiment délicieux, font déjà fur
» les bords de nos paupieres: mais l'afpect des
» vendanges a beau être animé, vivant, agréa-
» ble, on le voit toujours d'un œil fec.

» Pourquoi cette différence? C'eft qu'au Spec-
» tacle du printemps l'imagination joint celui des
» faifons qui le doivent fuivre; à ces tendres bour-
» geons, que l'œil apperçoit, elle ajoute les fleurs,
» les fruits, les ombrages, quelquefois les myfteres
» qu'ils peuvent couvrir. Elle réunit en un point
» des temps qui doivent fe fuccéder, & voit moins
» les objets comme ils feront que comme elle les
» defire; parce qu'il dépend d'elle de les choifir.
» En automne, on n'a plus à voir que ce qui eft.
» Si l'on arrive au printemps, l'hiver nous arrête,
» & l'imagination glacée expire fur la neige & les

que le printemps, ni autant de beautés que l'été. A peine a-t-elle avancé vers l'hyver, qu'elle se ressent de ses approches, par les brouillards du matin, la froidure du soir & la longueur des nuits. Une belle journée d'automne ne laisse pas l'espérance que celle qui la suit doive lui ressembler; & si elle nous est donnée, on la regarde comme un bienfait inattendu, on la reçoit avec une sorte de reconnoissance. Cependant chaque jour qui fuit enleve à la campagne une partie de ses agrémens; les arbres se dépouillent, les feuilles jaunissent & se desséchent, la verdure pâlit; &, quoique ce changement nous présente encore des beautés, il faut convenir qu'elles sont le dernier effort de la Nature. Le peu de fleurs qui restent, fanées & inodores, séchées par le froid, ou pourries

frimats. *Tel est le sentiment du célèbre Citoyen de Geneve, qui a si bien vu & si bien peint la Nature.* Émile, page 324, livre II. édit. Amst. M. DCC. LXII.

par l'humidité, se flétrissent sur leurs tiges. Les bois ne seront bientôt plus des retraites desirées ; on redoute déjà le peu d'ombre qu'ils donnent. Les eaux perdent leurs charmes ; leur fraîcheur, si recherchée dans l'été, va cesser de nous plaire. Les premiers froids, les vents fréquents, les brouillards humides & la Nature inactive & dépouillée nous annoncent le terme fatal de nos jouissances. En un mot l'automne, bien différente du printemps qui se montre sous les traits brillans de l'aimable jeunesse, très-éloignée de la vigueur de l'été, ne nous présente plus sur sa fin que les rides & les disgraces du vieil âge.

DE L'HYVER,

§. IV.

Au seul nom de l'hyver mon imagination se glace & la plume tombe de mes mains. L'inflexible Nature a arrêté

dans ses immuables décrets que tout ce qui a pris naissance doit croître, décliner & mourir. Et tel est l'ordre invariable qu'elle s'est prescrit, que chaque saison en amene une autre à sa suite. Mais peut-être n'a-t-elle établi la succession des saisons que dans la vue de les faire valoir les unes par les autres ; &, si l'hyver précede le printemps, ce n'est vraisemblablement que pour faire goûter encore mieux les agrémens de cette saison aimable, & ressortir avec plus d'avantage tout ce qu'elle a d'attraits. Laissons donc chanter aux Poëtes les charmes d'un printemps perpétuel; celui qui le desire fait sans doute un souhait indiscret.

Malgré ces avantages, l'hyver n'en paroîtra pas moins déplaisant à mes yeux. La Nature engourdie & sans action a perdu tout ce qu'elle avoit d'intéressant. Que d'autres contemplent les beautés austeres de cette dure saison; elles sont

sans attraits pour moi. Les plus belles perspectives, s'il en existe alors de telles, ne nous présentent nul abri contre ses rigueurs; nous ne saurions en jouir, sans éprouver un sentiment douloureux qui nous les fait bientôt abandonner. Tout ce que cette saison produit d'admirable, les accidens occasionnés par les glaces & les frimats ne dépendent nullement de notre industrie; ils ne doivent leurs effets les plus frappans qu'à son extrême intempérie. Il seroit difficile, peut-être impraticable, de composer des scènes pour de semblables effets. Le froid de nos hyvers d'ailleurs n'est ni assez violent, ni assez long, pour nous donner ces accidens tant vantés, dont le Nord seul fournit des exemples. Quelquefois un beau soleil nous engage à sortir, & nous procure quelques heures supportables, mais dans nos climats septentrionaux, ces courtes journées sont rares; des pluies abondantes, des vents violens, un froid noir

DES JARDINS.

leur succédent tout aussitôt, & nous forcent à rester oisifs sous nos toits.

Mais quand la neige couvre la surface de la terre, c'est alors qu'il faut fuir les champs; ils sont sans ressource pour nos plaisirs. Son éblouissante blancheur est aussi fatiguante par son éclat, que triste par l'uniformité qu'elle répand sur toute la Nature. Le ton gris & sans nuance qui regne par-tout, le jour foible & égal qui éclaire à peine l'athmosphere, en rendant les objets semblables, confondent toutes les distances & anéantissent tous les rapports.

Vous ! cependant qui passez à la campagne cette saison fâcheuse, voulez-vous vous procurer quelques jouissances qui dépendent de l'art des Jardins ? Choisissez aux environs de votre habitation un terrein à l'aspect du midi, auquel vous puissiez communiquer sans intermédiaire. Couvrez-le de gazons :

s'ils sont soignés, & que l'espece en soit bien choisie, ils conserveront leur verdure. Pratiquez-y des sentiers solides & toujours propres. Plantez, dans ce lieu ainsi préparé, un bocage dont les massifs légers soient espacés de maniere que le soleil les pénetre de toutes parts. Que les arbres soient choisis dans ceux qui, toujours verds, ne quittent jamais leurs feuilles. Ornez-le de ces arbrisseaux & arbustes qui végetent aux moindres rayons des premiers soleils, & de ceux qui résistent & fleurissent même au milieu des frimats. Par des plantations hautes & pressées, toujours d'arbres verds, mettez ce bocage à l'abri des vents du nord & des pluies fréquentes du couchant; vous vous serez préparé un ensemble de verdure très-agréable, & vous aurez fait le seul Jardin d'hyver dont nos climats soient susceptibles. Au milieu des rigueurs de la saison, il se passera peu de jours qui ne vous

permettent quelques heures de jouissance, & pendant lesquelles vous ne puissiez vous livrer à l'utile exercice de la promenade.

Celui qui met un prix à posséder le Jardin d'hyver le plus complet, celui à qui une culture d'agrément placée sous ses yeux peut plaire, l'obtiendra avec du discernement & quelque dépense. Qu'il cherche dans ce même bocage un endroit exactement à l'abri du nord ; mais disposé de maniere à recevoir sans obstacle les foibles influences du soleil. Là, en suivant la forme de la clairiere qu'il aura préférée, qu'il plante des poteaux de fer liés à des traverses, pour recevoir des chassis. Que cette construction soit tellement arrangée, qu'elle se perde dans les massifs qui l'entourent ; qu'ils la déguisent & se confondent avec elle : ce qui seroit difficile, si elle étoit tracée sur un plan régulier. Sous ce toit transparent, il se complaira dans la vue de son

bocage, qui de-là lui présentera une perspective agréable, s'il est composé avec intelligence & dessiné avec goût. Ce n'est pas dans les Jardins de ce genre qu'il faut se ménager des points-de-vue extérieurs; ils sont alors trop peu desirables. Cette serre, au moyen de la chaleur artificielle qu'il peut y introduire par des conduits cachés, lui procurera les faveurs du printemps & sa douce température. Il y cultivera les plantes les plus délicates, les exotiques les plus agréables, les indigenes les plus hâtives. Un mince filet d'eau, qui coulera & ne gêlera jamais, animera cette petite scène, agréable quoique factice. S'il a su en planter l'entrée d'une maniere détournée, il jouira de la surprise des curieux qui y auront pénétré, sans s'en être apperçus: Enfin cette enceinte de verre parsemée de plantes en pleine végétation, & d'arbres verdoyans & fleuris, environnée au-dehors d'une constante verdure, peut renfermer des

oiseaux qui, trompés par sa température, lui donneront d'agréables concerts & même des pontes prématurées.

Au retour du beau temps, les châssis & les poteaux enlevés, il restera des arbres que leur beauté & leur rareté font toujours rechercher, & qui, plantés en pleine terre, semblent avoir vaincu les obstacles qu'un climat trop rigoureux oppose à leur délicatesse. Dans cet état, ce bocage peut n'être pas à dédaigner, si on l'a disposé de maniere que la partie, qui étoit enclose, fasse un tout sans désunion, avec les plantations qui l'entourent. Par cette précaution, il sera encore visité dans les saisons même, où l'homme cesse d'être casanier.

CHAPITRE VII.
DU TERREIN.

De ses effets généraux.

§. I.

Les peintures, que nous venons de faire passer en revue, ne présentent que des accidens passagers. Quoique les effets en soient très-sensibles; quoique quelques-uns aient une grande énergie, le temps qui, dans son vol rapide, amene & détruit tout, ne les a pas plutôt dessinés qu'il en efface les traits, pour leur en substituer d'autres non moins fugitifs. Les préceptes même, auxquels chaque saison a donné lieu, ne sont pour la plûpart que des regles de détail, subordonnées à une infinité d'exceptions, & soumises à des convenances locales qui les

font admettre ou rejetter à raison des obstacles, & du plus ou moins de facilité à les mettre en pratique.

Il n'en est pas ainsi du grand tableau, appellé *Site* général, qui reçoit un caractere déterminé de l'ensemble du terrein. La succession des saisons ne change rien à son ordonnance ; le temps ne sauroit en altérer les masses principales qu'après une longue suite de siecles, encore son empreinte est-elle insensible. C'est du mouvement & du jeu combiné de ses diverses parties qu'il tire son expression ; il peut recevoir quelques modifications par le concours des autres matériaux qui se joignent à lui & varient sa surface ; mais malgré tous ces accessoires, ses coupes & sa charpente, si je puis m'exprimer ainsi, en feront toujours le principal accident.

Quoique par leur immutabilité, les sites, vus des mêmes points, se présentent sous la même forme, il est rare que

l'homme, cet être si actif, reste long-temps à la même place ; d'ailleurs dans un site heureux, les détails sont si multipliés, les effets si contrastés, que l'œil le plus accoutumé y découvre toujours des beautés nouvelles qui lui étoient échappées. Mais quelle richesse & quelle magnificence dans l'infinie variété de scènes que produisent toutes les combinaisons du terrein, lorsque, divisé en montagnes, en vallées, en collines & en vallons mélangés avec les plaines, projetés en tout sens & placés à toute sorte de distances, il donne pour chaque station un nouveau site & de nouveaux tableaux ! A l'aide des effets de la perspective, réunis aux illusions optiques, les objets aux moindres mouvemens du spectateur se montrent sous des formes & des rapports différens & souvent imprévus. Ils fuient & s'effacent ; d'autres prennent leur place ; sans cesse les situations varient ; les scènes se succèdent à chaque

chaque pas ; & ces transitions s'operent, tantôt par des passages simples & préparés, tantôt par des changemens brusques & inopinés.

Que l'on monte ou que l'on descende, aussitôt l'horizon paroît se hausser ou s'abaisser par un mouvement semblable, s'éloigner ou se rapprocher en même proportion. Des points les plus élevés, la voûte vague & azurée des Cieux couronne un pays immense qui n'a de limite que ce même Ciel, avec lequel il se confond. Cette vaste découverte, lorsqu'elle est l'effet d'une transition subite & inattendue, cause toujours un sentiment d'étonnement mêlé d'admiration. Dans les lieux bas au contraire, le site se rétrecit, le ciel se resserre & se cache en partie derriere les hauteurs. Les épais sommets des plus voisines tracent des lignes fermes & prononcées, & par leur ton sourd & leur opacité, ils tranchent sur la couleur dia-

phane du firmament: opposition qui en fait mieux sentir l'incalculable distance.

Ailleurs l'œil découvre une plaine immense que terminent des chaînes de montagnes diversement colorées à raison des matieres qui les composent & les recouvrent, à raison de l'angle sous lequel le soleil les éclaire, & de l'épaisseur des couches d'air & de vapeurs interposées.

Plus circonscrite & plus familliere, se présente peu loin de-là une riche vallée que les yeux se plaisent à parcourir; d'agréables côteaux en pente douce & inégale la dessinent & l'enferment. Le mélange heureux de leurs saillies & de leurs renfoncemens en varie les contours de mille manieres; il enfante des vallons qui s'entrecoupent de tout sens: jeu qui excite la curiosité par des changemens continuels, & soutient l'attention par des surprises répétées.

Transportez-vous d'un autre côté, &

vous ne verrez qu'avec admiration la majesté imposante des montagnes. De loin elles ne se font appercevoir que par des traits à peine sensibles, que leur distance & des tons *vaporeux* lient avec l'horizon; mais considérées de près, ce sont des masses énormes qui compriment & foulent les entrailles de la terre. Une suite de monts accumulés les uns sur les autres se perdent dans les nues, & leurs cimes bleuâtres se confondent avec les cieux. Des vallons profonds & resserrés, dont les côtes dures & escarpées forment autant de précipices continus, les partagent & les séparent. Dans leurs brusques & fréquens détours, ils forment des angles saillans & rentrans presque toujours correspondans. Leurs divers aspects présentent à la fois tous les climats & toutes les saisons. Des neiges éternelles couronnent les sommets les plus élevés, & y entretiennent un froid vif & constant. Plus bas regne le

printemps, sa fraîcheur & ses charmes; tandis que les fonds sont brûlés par les feux du soleil renfermés entre les gorges; ses rayons, cent fois réfléchis par les plans presque verticaux du terrein, entretiennent une chaleur rarement tempérée par le zéphyr. D'un côté le sol est fertile & animé par la plus active végétation; de l'autre, ce ne sont que rochers arides & bruyeres parsemées de quelques buissons sauvages & rampans. Ici des masses suspendues semblent détachées de la masse générale; assises à peine sur les bases frêles & étroites qui les portent, entourées d'abymes profonds que l'œil le plus ferme n'ose sonder, la hardiesse de leurs saillies, leur hauteur inaccessible inspirent la terreur, & en imposent au spectateur étonné. Là ce sont des rochers merveilleux, des cascades bruyantes, des torrens impétueux. C'est dans les sites de ce genre qu'on rencontre ces accidens singuliers

& presque surnaturels, tels que les antres sauvages, les ténébreuses cavernes, les précipices effrayans ; c'est-là que la Nature audacieuse & bouleversée affecte de se mettre au-dessus des loix de la Physique, auxquelles elle ne sauroit pourtant se soustraire. Fiere de cette apparente indépendance, il semble que dans ses écarts elle ait dédaigné sa marche ordinaire ; qu'elle ne connoisse de bornes que celles de ses caprices, ou que, laissant son œuvre imparfaite, elle n'ait voulu produire qu'une ébauche informe, pour nous montrer dans son sublime désordre le spectacle rare & frappant d'une belle horreur.

Tous ces effets du terrein s'embellissent encore par les bois, les rochers, les eaux ; ils reçoivent des modifications par les teintes des terres associées au verd des pelouses, au verd plus beau des gazons, par le velouté des mousses que releve le ton brun & sec des bruyeres ;

par les plantes de toute espece, les guirlandes que forment les arbustes grimpans & sarmenteux entrelacées & distribuées par les mains de la Nature, avec cette grace & ce goût sûr & facile dont elle seule connoît le secret. A ces accidens joignez ceux des saisons, de l'air, de la lumiere inséparable des ombres, & vous aurez tous les genres de tableaux imaginables, depuis le sublime jusqu'au naïf, depuis le cultivé jusqu'au sauvage; enfin les aspects les plus âpres & les plus austeres, ainsi que les plus rians & les plus gais.

Mais c'est à la composition, au jeu, au développement du terrein que tous ces grands caracteres doivent leurs traits principaux; & ses inépuisables variétés sont telles que, malgré la diversité des sites de toute espece qu'il nous présente, la diversité encore plus grande des combinaisons possibles fait que, parmi leur nombre prodigieux, ce seroit un miracle,

DES JARDINS.

s'il s'en trouvoit deux parfaitement semblables.

Dans l'impossibilité de montrer tous les avantages & de détailler tous les services qu'on retire des pentes du terrein & de ses précieuses inégalités, je n'ajouterai plus que cette observation : c'est que, sans elles, les eaux n'auroient ni chûte, ni écoulement ; qu'elles couvriroient les surfaces de niveau, & n'en feroient que des marais impraticables & infectes ; qu'elles ne trouveroient pas de bassins pour les arrêter & les fournir au gré de nos besoins & de nos plaisirs; leur bruit & leur mouvement n'animeroient plus les scènes de la Nature, & dans cet état la terre n'existeroit ni pour l'agrément de ses habitans, ni pour leur utilité.

Principes sur la formation du terrein.

§. II.

L'infinie variété, sous laquelle les objets de la Nature se présentent, abusera tout homme superficiel dans l'art des Jardins. Quiconque ne les a pas suivis dans leur modification, & n'a pas examiné attentivement les formes du terrein, se persuade, par une erreur trop ordinaire, que ces formes sont arbitraires; parce qu'elles sont irrégulieres & d'une grande diversité; & qu'à tout hazard il ne peut manquer de les imiter, s'il évite les lignes droites & paralleles, & les contours trop symmétriques. En abandonnant au caprice ce qui est une suite nécessaire de causes constantes & connues, on ne produira que des effets bizarres, des invraisemblances & des contre-sens; car ces formes pour être irrégulieres ne sont pas sans regles.

Si elles étoient arbitraires, il seroit bien plus commode aux Artistes, qui ont pour but l'imitation de la Nature, de se laisser guider par leur imagination, de s'abandonner à tout ce qu'elle leur suggere: mais ils savent trop bien que, sans une étude constamment suivie de ce beau modele, il n'est point pour eux de succès à esperer. S'il en est quelqu'un qui le dédaigne, ou qui manquant de goût, se livre avec trop d'excès à ce qu'on appelle le genre de caprice, il pourra, à la faveur d'un moment de mode, obtenir peut-être un succès aussi passager qu'elle ; mais le peu de cas qu'on fera bientôt de ses médiocres productions, ne tardera pas à le désabuser & à le faire appercevoir de sa méprise. Celui, au contraire, que la gloire aiguillonne, celui qui aspire à la célébrité, sans cesse aux pieds de la Nature, la contemple, l'interroge, l'examine avec curiosité, il la suit pas-à-pas, & n'est content de lui-

même que lorsqu'il a saisi la pureté de ses contours, qu'il a copié ses formes avec la plus scrupuleuse exactitude, & rendu ses effets dans toute leur vérité. Que de finesses & de beautés dans ses contours échappent aux yeux vulgaires ! l'Artiste les voit & les imite, l'homme de goût les sent ; elles sont presque nulles pour les autres. J'ose prédire à quiconque se livre à l'étude des Jardins que, sans cette opiniâtreté qui seule peut initier l'Artiste dans les secrets les plus cachés de la Nature & lui dévoiler ses beautés, il n'atteindra jamais à la perfection. De tous les arts, le sien doit le moins s'écarter de la vérité ; il n'étudie pas la Nature pour apprendre à l'imiter, mais pour la seconder.

Il seroit difficile de connoître tous les moyens que la Nature met en œuvre, de la suivre dans toutes ses marches, de la faire voir sous toutes ses formes, & de rendre compte de toutes ses combinai-

DES JARDINS.

sons. Je me bornerai à quelques observations générales, sur les causes principales qui déterminent la forme du terrein; elles seront cependant suffisantes pour éveiller l'attention de celui qui se vouera à l'art des Jardins.

La circulation perpétuelle des eaux, sans cesse reduites en vapeurs & pompées par l'action du soleil, principe universel d'activité & de mouvement, est un effet physique très-connu & remarqué par les hommes les moins attentifs. Ces vapeurs légeres, transformées en nuages soumis à l'impulsion des vents qui les promenent sur nos têtes, se condensent, tombent en pluie & se distribuent sur tous les points de la surface du globe. Dans leur chûte elles déplacent & entraînent tout ce qui cede à leurs efforts répétés. Les parties les plus molles & les moins adhérentes coulent avec elles des lieux les plus élevés dans les plus bas, tandis que les plus dures & les plus

fermes résistent à leur choc. Les terreins, de forme pyramidale, portés sur de larges bases, sont moins altérés par leur action que ceux qui en ont d'étroites : c'est-à-dire, que dans leur chûte les impressions des pluies sont plus fortes & plus sensibles sur les terreins dont les pentes sont plus rapides, toutes choses égales d'ailleurs. Elles donnent aux masses plus ou moins de pesanteur & d'importance, par la qualité, la grandeur & la direction des divisions auxquelles elles les soumettent : elles donnent à leur forme plus ou moins de flexibilité, selon que les forces actives agissent sur les passives. Ce sont elles qui modelent les montagnes, qui arrondissent leurs angles, qui leur procurent cet accord dans les formes & cette mollesse dans les contours. Ce sont elles qui lient, par une union imperceptible, toutes les différentes pentes entr'elles & avec les parties de niveau. Ce sont elles encore qui,

en détachant les terres qui les enveloppent, laissent à découvert ces énormes suites de rochers élevés & suspendus, contre lesquels tous leurs efforts sont impuissans.

Lorsque par leur chûte, elles ont façonné les parties convexes, rassemblées par les plans inclinés, elles coulent en torrens, en ruisseaux, en riviere dans les parties concaves qui les contiennent & les dirigent. Les ravins, les gorges les versent avec précipitation dans les petits vallons, & ceux-ci les conduisent dans les grandes vallées. Ce sont-là autant de canaux qui, semblables aux vaisseaux du corps humain, se divisent & se subdivisent, se ramifient & se bifurquent, pour porter par-tout la fraîcheur & la vie, & perfectionner les formes.

Dans leur principe les pentes sont plus rapides, & les élévations latérales qui représentent les parois de ces canaux

sont plus rapprochées. Mais à mesure que ces canaux s'éloignent du point de leur naissance, les côteaux devenus montagnes s'écartent, sans doute pour proportionner l'espace qu'ils laissent entr'eux, au volume des eaux qui augmentent, tant par leur réunion avec celles des petits vallons, que par la diminution des pentes, dont la rapidité est assez communément en raison inverse de la largeur des vallées.

La direction des vallons subordonnés est rarement en sens contraire à celle de la vallée principale, à laquelle ils s'embranchent, sur-tout dans leur point de réunion. Les uns & les autres décrivent dans leurs marches des lignes sinueuses dirigées par la consistance des terres, par leur inclinaison & les autres sortes d'obstacle que rencontrent dans leur cours les eaux qui, sans cela, parcourroient des lignes droites ; & l'on remarque que ces sinuosités sont d'au-

DES JARDINS.

tant plus fortes & plus multipliées, & que les côtés correspondans des plans inclinés observent un parallélisme d'autant plus exact, que les vallons sont plus étroits & plus refferrés.

Tel est la marche générale de la Nature dans la formation du terrein, & telle est la regle que l'Artiste doit suivre, lorsqu'il se propose de lui faire subir quelques changemens. Mais il n'en fera jamais une heureuse application sur une plaine, à laquelle il voudra donner les accidens d'un terrein montueux. En creusant ici, en haussant là, il parviendra bien à la rendre inégale ; mais il n'aura pas établi cette tendance générale que la Nature observe dans ses pentes ; de sorte que l'œil, malgré tout l'art & toute la dépense, sentira bien vîte le trait & la correspondance du niveau dans les points qui n'ont pas souffert le travail. C'est cette correspondance, si facile à appercevoir, qui, montrant l'œu-

vre de l'homme au lieu de celle de la Nature, manifeste l'incapacité du jardinier, & déplait au spectateur qui ne voit dans ces déblais & ces remblais que des creux & des buttes, où il croyoit trouver des côteaux & des vallons.

Les eaux sont sans contredit un des principaux agens, dont le terrein reçoit presque toutes ses modifications, & réciproquement celui-ci détermine leur marche & leurs accidens. Toutes les formes, auxquelles le jardinier se propose de le soumettre doivent porter l'empreinte de leur action, ou du moins doivent ne pas présenter des effets qui la contrarient, s'il veut leur donner un caractere de vérité; s'il veut que le goût les adopte, que la raison s'en contente, que l'œil soit satisfait, & qu'enfin la Nature les reconnoisse.

Ce n'est pas que le terrein ne se montre quelquefois sous des formes extraordinaires qui semblent, au premier aspect,
contredire

contredire ces principes généraux, quoiqu'elles n'en soient réellement que la conséquence. Leur singularité ne nous frappe que parce que nous ne connoissons pas tous les effets que les combinaisons de la Nature peuvent produire, & que nous ignorons une partie de ses ressources; tout ce que nous regardons comme phénomène le prouve. Cependant celui qui cherche à la rendre, ne doit pas s'attacher à l'imiter de préférence dans les choses qui semblent trop sensiblement étrangeres à sa marche ordinaire; il doit préférer le vraisemblable au vrai. Que si l'on prend pour modele les accidens surprenans qui nous paroissent hors de sa sphere, il arrivera que, toujours déplacés, ou bien copiés d'une maniere mesquine ou trop précieuse, ils déceleront la main impuissante dans les moyens, & mal-adroite dans l'exécution qui a tenté de les rendre; & là, où il n'y a pas une illusion

G

parfaite, il n'y aura tout au plus que de la surprise pour le premier coup d'œil; l'ennui & le dégoût seront pour le second: bref, dans l'imitation, les formes du terrein ne nous satisfont qu'autant que l'art nous les présente sous une apparence de vérité non équivoque.

Observateur des effets simplement comme Artiste, je laisse à la Physique à décider si les vallées & les montagnes sont nées des causes que je leur assigne; mais je suis fondé à croire que ces causes ont beaucoup contribué à leurs formes; qu'elles ont donné lieu à la plus grande partie de leurs accidens; qu'elles leur font souffrir d'insensibles, mais de perpétuelles altérations; que c'est par elles qu'ici les pentes augmentent en rapidité, qu'ailleurs elles diminuent; qu'elles remplissent les vallons ou les creusent; qu'elles abaissent les plaines ou les haussent, & que toutes ces variations s'operent par la chûte des pluies & le courant des

eaux; desorte que c'est particulierement à ces deux causes que le terrein doit la correspondance qu'on remarque dans ses pentes. Sans doute que les vents violens, les fortes gelées, les rayons puissans du soleil d'été, l'action & la force des vapeurs sans cesse en mouvement, les secousses souterreines, les volcans, & d'autres principes de fermentation, agissant conjointement ou séparément, concourent aussi à modifier le terrein; mais les effets qui en résultent, ne s'écartent que peu de ceux dont nous venons de faire la peinture, & ils ne sont ni si sensibles, ni si généraux.

CONCLUSION.

Si les formes du terrein ne sont pas un jeu du hazard; si elles ne sont pas nées du caprice; si au contraire elles sont le résultat de l'action & de la réaction de certains agens, il s'en suit que le choix n'en doit pas être livré à la fantaisie;

qu'elles sont soumises à des regles, & que quelque soient leur diversité & leur variété, les formes qui ne paroissent pas l'effet d'une cause physique sont à rejeter.

Il se présente ici deux difficultés qui ont souvent arrêté l'Artiste habile & scrupuleux qui desire & cherche la perfection : l'une regarde l'exécution, & l'autre la composition. Voici la premiere.

Dans tous les arts de goût, il y a deux parties distinctes : le libéral & le méchanique ; ou en termes moins techniques, la partie qui dépend du goût & du sentiment, & celle qui tient à l'opération manuelle. Quelques-uns réunissent l'une & l'autre dans le même individu : tels sont la Peinture & la Sculpture. D'autres sont forcés de se faire seconder, & d'employer des mains étrangeres pour la partie de l'exécution : tels sont l'Architecture & la Musique. Heureux

les Artistes qui, pouvant se passer du secours d'autrui, ou trouvant des hommes exercés, parviennent à exécuter leur composition avec la précision la plus exacte! Mais le Jardinier, qui veut façonner un terrein, à qui confiera-t-il la conduite de ses opérations? où trouvera-t-il des ouvriers en état de l'entendre? peut-il se flatter de former au goût qu'exige son art, des hommes grossiers, destinés à remuer la terre? ou bien, l'outil à la main, ira-t-il lui-même la travailler? s'il avoit du moins les ressources de l'Architecte qui peut arrêter ses idées d'une maniere précise, & faire, pour ainsi dire, lire dans son ame l'ouvrier intelligent ; un piqueur, à l'aide des cottes & d'un plan, la toise & le niveau à la main, suffiroit pour conduire sans peine & d'une maniere sûre ses projets au terme heureux d'une parfaite exécution. Mais les formes perpétuellement variées, soit en plan, soit en élévation,

les touches tantôt fermes, tantôt délicates; les contours si multipliés des parties convexes & concaves; les liaisons imperceptibles des pentes & des niveaux; la déclivité générale du terrein & son rapport avec les pentes particulieres, tous ces détails si nécessaires à l'exacte vérité, à la parfaite exécution échappent aux ressources que les autres arts se sont procurées. Ici l'œil & le sentiment, seuls juges des effets, en décident souverainement.

La maniere de composer un projet & le moyen d'en faire connoître les effets au propriétaire forment la seconde difficulté. Il n'est point de propriétaire qui ne demande d'abord un plan géométral à l'Artiste. Un plan géométral ! eh ! qu'y verra-t-il ? comment y appercevra-t-il l'ensemble du tableau général, le sentiment d'une scène particuliere, le moindre effet de perspective ? comment sentira-t-il le mélange de la lumiere &

des ombres, les divers accidens des saisons, les effets de l'air, ceux des distances, les points-de-vue éloignés qui, pour être hors du plan, n'en font pas moins partie de l'ensemble? quel trait lui montrera les rapports & la correspondance des parties au tout, & lui en indiquera le style? Je n'accuserai pas le propriétaire qui ne connoît ni l'art, ni ses difficultés; mais que penser de l'Artiste qui se flatte de manifester ainsi ses idées, ou qui se sert d'un moyen si peu propre à lui en rendre compte? Je ne crains pas d'avancer que, quiconque ose proposer un plan géométral pour l'instruction du propriétaire, ou s'en contente pour la sienne propre, donne, par cela seul, une preuve évidente de sa mauvaise foi, ou de son ignorance dans l'art des Jardins : autant vaudroit-il qu'un peintre, pour avoir tracé le plan des pieds de son modele, voulût persuader qu'il en a fait le portrait & prétendît le faire reconnoître!

Celui-là seul, qui sent les finesses & connoît la variété infinie des effets de la Nature, conçoit l'impossibilité de les figurer & de les rendre sur un plan topographique; il en voit évidemment l'inutilité & l'insuffisance. Tout au plus y suppléera-t-il par des descriptions & des desseins; encore faudra-t-il se défier du crayon du Dessinateur, dont le *faire* peut séduire, & de la plume de l'Ecrivain, dont le *style* peut abuser.

De la relation du terrein aux especes de Jardin.

§. III.

Le site doit avoir une relation à l'espece du Jardin; la connoissance de cette relation dépend presqu'autant du sentiment que du raisonnement : elle seule cependant facilite les moyens & épargne la dépense. Sans une juste application de l'un à l'autre, il ne faut espérer ni succès

pour l'Artiste, ni jouissance agréable pour le propriétaire.

Ne seroit-ce pas en effet renoncer à ces avantages que de projeter le *pays* sur un terrein froid, sans mouvement & sans caractere, dénué d'accidens & de variété? que d'asseoir le *Jardin* sur un site vaste, abondant en grands tableaux, en contrastes, en points-de-vue éloignés, ou enfermé de montagnes, dont les pentes dures & rapides seroient couvertes de rochers & de bruyeres, & dont l'aspect austere se trouveroit en opposition avec le ton frais & aimable qui caractérise cette espece? N'y auroit-il pas une contradiction manifeste à préférer, pour l'établissement de la *ferme*, un lieu aride, un sol stérile, ou qui ne seroit susceptible que d'une maigre culture; tandis que la culture, son unique objet, doit présenter l'abondance, & que ses scènes ne sont intéressantes que par les riches productions de la terre?

ne seroit-il pas enfin tout auſſi inconſé-quent de placer le *parc* ſur un terrein reſſerré & coupé, dont l'enſemble n'au-roit ni nobleſſe dans le ſtyle, ni grandeur dans les effets & dont les environs, pau-vres & dénués d'agrémens, n'offriroient pour perſpective qu'un déſert inhabi-table.

Mais des quatre eſpeces, le *pays* eſt celui qui exige abſolument un ſite fait. Si la Nature, par ſa propre diſpoſition, n'a pas fourni les grands caracteres & n'en a pas ordonné les principaux maté-riaux, il faut y renoncer : eſt-il en notre pouvoir de créer une ſi grande machine? avons-nous les moyens de fabriquer ces immenſes perſpectives, de produire ces magnifiques tableaux, dont l'enſemble conſtitue le *pays* ? On ne refond pas la Nature, on la fait encore moins. Il eſt au-deſſus des forces de l'humanité de lui donner même un caractere oppoſé à ce-lui que le ſite préſente. S'il eſt aimable

& ouvert, on parviendra peut-être, à force de remuement, de déplacement de terre, à force de plantations à le rendre mauſſade & obſtrué, mais jamais ſombre & myſtérieux. A-t-il une expreſſion forte & vigoureuſe? on ne l'adoucira pas; on l'affoiblira ou il reſtera ſans effet & ſans accord. Que le Compoſiteur ſe garde donc de vouloir créer le *pays*; qu'il craigne même de changer le caractere dominant d'un grand enſemble; & qu'il ne diſe pas: *ici je ferai une montagne, là un vallon.* Celui qui ſe propoſe de telles entrepriſes, ignore les bornes de l'art, ou n'a pas calculé ſes moyens. Se flatteroit-il de faire illuſion par quelques brouettées de terre amoncelées en forme de taupinieres qu'il donnera pour des montagnes? par une rocaille maigre & méthodiquement conſtruite en moilons de meuliere qu'il appellera du nom impoſant de rocher; par une rigolle tortillée, de quelques

pieds de largeur, qu'il gratifiera du titre fastueux de riviere, à l'aide de cette puérile & ridicule imitation, il se persuadera peut-être qu'il a fait le *pays*, & que sur quelques arpens il a rendu les grands tableaux de la Nature: qu'il se désabuse, il n'en a pas même fait la charge.

Si tous les moyens humains sont insuffisans pour fabriquer un site de quelqu'importance sur l'échelle juste de la Nature, l'Artiste, qui s'est fait des principes raisonnés, s'assujettira à la marche du terrein sur lequel il se propose de travailler; il n'y projetera que l'espece de Jardin que ce terrein comporte. Si le site prête au *pays*, guidé par le goût & le vrai, qu'il cherche à rendre les effets plus sensibles & plus déterminés, & non à les changer; à renforcer le caractere propre, & non à le contrarier. Qu'il l'enrichisse par des accidens analogues & bien placés, s'il est pauvre; qu'il établisse des liaisons, s'il est incohérent;

DES JARDINS.

& sur-tout qu'il embrasse dans son ensemble tout ce que le site offre à la vue, parce qu'on ne la circonscrit pas, & qu'elle n'a de bornes que le ciel & l'horison : on peut tout au plus la resserrer dans quelques points & encadrer quelques tableaux rapprochés ; mais tout ce que l'œil embrasse doit faire partie de l'ensemble général, pour qu'aucun des accidens qui y figurent ne paroissent étrangers, décousus ou indépendans. Cette maniere de procéder le forcera à traiter le *pays* en grand, à le rendre conforme à la Nature, dont les dimensions absolues ne sauroient se prêter à des proportions relatives ; parce que chaque objet a sa mesure fixe & invariable. Obligé par cette méthode de *mettre ensemble* le terrein qu'il travaille & les objets qu'il lui associe, il ne fera rien qui ne paroisse vrai. Il éloignera toute idée de factice qui jamais ne se concilie avec le *pays*. C'est ainsi qu'il composera

un tout, sans défunion ni difcordance, dont les parties feront dans leur vrai rapport, & chacune dans fon exacte proportion.

Les reffources de l'homme font plus puiffantes & s'emploient avec plus de fuccès dans l'exécution du *parc*. Les effets que cette efpece de Jardin admet ne font ni auffi grands, ni auffi variés que ceux du pays ; l'Artifte peut jufqu'à un certain point les affujettir à fes vues: cependant plus le fite choifi fera convenable aux difpofitions projetées, & moins il lui reftera à faire pour les exécuter. Les parties du terrein, auxquelles il importe le plus de donner des foins, celles qui demandent du détail font les alentours du château qui tiennent beaucoup du *Jardin*. Cette regle eft fondée fur celle de convenance dont nous avons parlé. En effet la poffeffion d'une terre, fuppofant un homme puiffant dans le propriétaire, fuppofe auffi de la déli-

caresse, & des moyens pour la satisfaire : il est donc de la bienséance que ce qui est sous ses yeux, que ce qui environne sa demeure annoncent son opulence & son goût; que la propreté & un air d'arrangement s'y fassent remarquer. Le château étant une production de l'art, on a pu choisir le site, dans lequel il est posé, & le sol sur lequel il est assis; il est naturel que tous les deux soient agréables & susceptibles d'un bel ensemble. Mais que sous ce prétexte on n'aille pas se livrer à des recherches minutieuses, à de puérils détails; qu'on se ressouvienne sur-tout que, malgré tous les efforts possibles, la factice ne plaît pas long-temps, & que les charmes de la Nature ont seuls le privilége d'écarter l'ennui & de prévenir la satiété. D'ailleurs dans la composition du *parc*, les scènes les plus fraîches & les plus soumises aux soins doivent succéder à des scènes plus champêtres & plus négligées : & comment

se lieront-elles, si elles sont disparates ? car le *parc* doit ressembler au *pays* par les extrémités & au *Jardin* par le centre; c'est par cette association, qu'il réunira les agrémens de l'un aux beaux effets de l'autre, & qu'il alliera la noblesse du style aux graces de la Nature.

L'arrangement du terrein dans le *Jardin* peut être entierement soumis au travail. C'est-là que l'homme est vraiment créateur. Les licences auxquelles cette espece se prête, la douceur de ses effets, la gentillesse de ses scènes, le jeu peu tourmenté de ses pentes, ses tableaux circonscrits, qui ne veulent que de la grace dans le trait & de la fraîcheur dans le coloris, ses eaux en petit volume, enfin son enceinte resserrée dans d'étroites limites, tout cela n'exige ni des travaux immenses, ni un mouvement de terrein bien considérable, pour peu qu'on ait mis de l'attention dans le choix. Ce sont les arbres précieux, les gazons entretenus,

nus, les recherches, la propreté, les soins journaliers & toutes les beautés de détail qui, se multipliant à raison de la fantaisie & de l'imagination, occasionnent sa grande dépense. Le véritable but du *Jardin*, outre l'agrément du coup d'œil géneral, est que chaque objet soit vu de près; que, dans ses tranquilles & lentes promenades, le propriétaire le puisse parcourir sans fatigue, par des pentes douces, un marcher commode; qu'il en puisse examiner toutes les parties à son aise; que chaque point en un mot lui offre une jouissance facile. Voilà pourquoi tout doit être précieux & fini dans les détails, frais & piquant dans le tableau général, élégant & recherché dans chaque objet en particulier.

La *ferme*, plus complaisante, se prête à toute espece de situation; elle ne demande pas de remuement de terre pour son agrément. La plus ornée ne veut que peu de recherches apparentes: simple &

H

familiere, elle s'accommode de tout. En quelqu'endroit qu'elle se trouve, elle ne sauroit être désunie de ce qui l'entoure; parce qu'elle doit se conformer au caractere & à la disposition du terrein qui doit en déterminer le genre. Elle n'est jamais déplacée nulle part, pourvu que le sol soit susceptible de culture. Mais son indifférence pour tous les sites, bien loin d'en supposer dans le choix, exige au contraire du tact, pour le faire avec succès; & puisque c'est de sa situation qu'elle tient son charme & son genre, il faut d'autant plus d'intelligence, de goût & de sentiment, pour fixer son établissement. Quoique la plaine ne soit pas une raison d'exclusion, cependant si l'on avoit préféré un terrein absolument de niveau pour sa situation, elle manqueroit de variété dans ses productions, & cette variété est une de ses plus grandes beautés. Elle seroit en effet privée des cultures réservées aux côteaux & aux

DES JARDINS. 115

vallons; &, sans eux, elle n'auroit dans son voisinage ni ruisseau, ni prairie, deux choses qui lui sient si bien.

Les eaux sont desirables sans doute dans toute espece de Jardin; mais elles deviennent indispensables à celle, pour qui l'aridité est un inconvénient dans l'objet principal de son institution; à celle qui doit réunir les agrémens champêtres à cette abondance des fruits de la terre, que promet une culture fertilisée par ce grand agent de la végétation.

CHAPITRE VIII.
DES EAUX.

Effets généraux.

§. I.

Les eaux sont au paysage ce que l'ame est au corps; elles animent une scène donnent de l'éclat à une perspective, & répandent la fraîcheur & la vie dans tous les lieux où elles se trouvent. Par leur charme elle attirent nos regards & fixent nôtre attention. Par-tout elles sont l'objet le plus intéressant & le premier remarqué. Qu'elles soient stagnantes, qu'elles coulent avec lenteur, qu'elles marchent avec rapidité, ou bien qu'elles tombent avec fracas, leur effet n'est ni équivoque, ni incertain. Le poli de leur surface réfléchit & double les ob-

jets; & le miroir d'une eau tranquille nous trace des tableaux que le spectateur peut varier à son gré. Leur bruit, leur mouvement, leur couleur propre, celle qu'elles empruntent de ce qui les environne, cette propriété de renvoyer la lumiere dans presque toute sa vivacité, leur donnent de grands attraits & une prodigieuse diversité de caractere; & par-là nous fournissent des moyens & des ressources infinies, pour enrichir les scènes de la nature & en varier l'expression.

Mais c'est sur-tout par leur bruit & leur mouvement qu'elles agissent puissamment sur nos sens; parcequ'elles seules ont l'avantage de produire ces deux effets sans discontinuité. Le mouvement de l'air, lorsque son agitation est le plus sensible, ne fait pas la même impression. Ce fluide, n'agissant pas positivement sur le sens qui est le juge du mouvement, ne dit rien à l'ame. L'air

agité est plus agréable par la fraîcheur qu'il nous procure que par les accidens qu'il cause, & lorsque son agitation est violente, il n'est qu'incommode & fatiguant, & nous force à chercher un abri contre son excès intolérable.

Les plus grands vents, ne pouvant à l'aide de leur mouvement propre & des ébranlemens qu'ils procurent, rendre la Nature plus animée, la marche trop insensible de la végétation produira encore moins cet effet.

C'est donc à leur action continue & à leur bruit non interrompu qu'il faut rapporter la puissance que les eaux exercent sur nos sens. Tantôt lentes & flexibles, elles cèdent sans murmurer au plus foible obstacle, & se détournent au moindre empêchement; tantôt vives & pétulantes, elles renversent avec fracas & violence les digues les plus fortes, & entraînent tout ce qui s'oppose à leur passage. Quelquefois renfermées

dans leurs canaux, elles semblent proportionner leur volume à leur capacité, & n'en jamais excéder les bords. D'autres fois, par leur affluence, elles s'échappent & se répandent au loin. Dans leur course vagabonde, elles inondent des plaines entieres ; & la rapidité de leur courant forme des isles, par la multiplicité des lits qu'elles se creusent.

Comment tant d'action, comment des mouvemens si sensibles & si évidens ne donneroient-ils pas à la Nature un air animé, lorsque les traces que les eaux laissent dans les lieux où elles ont passé, nous en rappellent vivement l'impression par les lits à sec, les ravins & leur ravage ? lorsque même dans leur état de stagnation, on les voit, par leur extrême mobilité, frémir à la plus legere impulsion de l'air ?

Ces effets frappans ne sont pas les seuls : les eaux nous inspirent des sentimens très-variés, & tel est leur empire

que, fecondées du fite qui les environne, elles mettent l'ame dans les fituations les plus oppofées. Agréables ou importunes, tranquilles ou agitées, filencieufes ou bruyantes, elles nous font éprouver, dans leurs différens états, depuis le calme le plus parfait jufqu'à la plus vive émotion, & même jufqu'à l'effroi.

Ce font elles qui nous impofent filence & nous jettent dans la rêverie, lorfque, fous la forme d'un ruiffeau vif plutôt que rapide, elles murmurent doucement & ferpentent entre les herbes & les fleurs. Ce font elles encore qui nous éveillent, quand, par un mouvement plus animé, leur murmure fe change en un gazouillement moins égal & plus fort. Bouillonnent-elles parmi les obftacles qui les contrarient & les tourmentent ? Deviennent-elles plus agitées & plus bruyantes ? elles nous égayent & nous infpirent une forte d'activité. Roulent-elles en torrens ? tombent-elles

en cascades ? ou elles nous réjouissent par leur éclat & leur pétulance, ou elles jettent l'allarme dans tous nos sens par leur fracas & leur rage.

Ce n'est pas tout. La surface tranquille d'un lac augmente le calme d'une scène paisible, & sa vaste étendue nous en impose. Un large fleuve est majestueux, si son cours est rapide, sans être furieux; si ses bords élévés, sans être âpres ni déserts, lui forment un bassin de grande proportion. Une riviere qui traverse une plaine riche & meublée, dont les eaux claires & limpides laissent appercevoir le fond sableux & propre, sur lequel elles roulent, nous offre un aspect délicieux; ses bords nous fournissent d'agréables promenades ; nous osons nous approcher de ses rives en pente douce & nous nous confions avec sécurité à ses ondes tranquilles. Mais son cours est-il plus rapide, l'onde est-elle irritée & profonde ? elle nous cause de l'effroi par

l'image des dangers qu'elle peut nous faire courir.

Outre les effets résultans de leur masse, de leur bruit & de leur mouvement, les eaux acquièrent encore d'autres caractères par leur couleur & leur situation. Elles rendent une perspective plus sombre & plus mystérieuse, quand elles coulent sans bruit & sans efforts entre des arbres touffus qui les ombragent. Leur transparence donne de la légéreté & de l'éclat à un paysage; & leur limpidité est le charme des yeux. Un ravin déjà excavé devient tous les jours plus désastreux, par le dégât qu'occasionne leur activité prodigieuse. Un abyme ténébreux semble plus horrible, par les eaux ternes qu'il renferme dans son sein, par les sourds mugissemens que leur chûte fait entendre, & que dans ses cavités profondes les échos redoublent encore & portent au loin.

L'aspect d'un lac, dont les eaux sont

épaisses & fangeuses, augmente la tristesse d'une perspective sauvage. Enfin une riviere indolente dans sa marche, enveloppée de côtes escarpées & hérissées d'arides rochers, qui se laisse à peine appercevoir à travers les vapeurs grossieres & mal-saines qu'elle exhâle, nous présente un aspect mélancholique & dégoûtant qui nous repousse.

Si l'on mesure la distance immense qu'il y a du sentiment pénible, qu'une semblable perspective nous fait éprouver, à l'aimable gaieté qu'inspire la vivacité d'un joli ruisseau, dont les eaux cristallines coulent sur un sable argenté entre des bords rians, & qui, libres dans leur cours, semblent ne se détourner sans cesse que pour porter de tous côtés l'abondance & la fraîcheur; l'on comprendra ce que peuvent sur l'ame les matériaux de la Nature heureusement combinés; on sentira quelle force ils ont, quel empire ils exercent sur nos sentimens, puisque

celui-ci seul nous affecte de tant de manieres & nous remue si puissamment.

Quoiqu'on puisse se passer de eaux dans la composition d'un Jardin, quoiqu'elles n'y soient pas absolument nécessaires, il faut avouer qu'on les y regrette toujours, & que celui qui en manque, perd non-seulement la variété qu'elles y jettent, mais est encore privé d'un des plus beaux objets, d'un des plus précieux effets de la Nature. Il n'est point de scènes si petites, où elles soient déplacées, & auxquelles elles ne prêtent des graces; il n'en est point de si grandes où elles ne figurent avec avantage, qu'elles n'embellissent & dont l'expression ne puisse emprunter & recevoir plus de force & de vivacité; il n'en est pas même de si brillantes, auxquelles elles ne puissent encore ajouter de l'éclat. Enfin, indépendamment des impressions qu'elles nous font éprouver, les eaux

plaisent par elles-mêmes; on aime à les voir; on recherche les lieux où elles se trouvent, elles répandent une fraîcheur voluptueuse sur tout ce qui les environne, quand elles sont bien placées. Mais elles n'ont de la grace que lorsqu'elles sont libres: c'est-à-dire que, quand hors de toute contrainte, du moins apparente, elles se trouvent dans les lieux, où la pente du terrein a dû les conduire; car la liberté fait leur premier agrément après la limpidité.

Caracteres particuliers des eaux.

§. II.

Les eaux s'offrent à nos yeux sous trois états différens : elles sont stagnantes, courantes ou tombantes. Dans leur premier état, elles forment les lacs, les étangs, les bassins des fontaines, & en général tout ce qu'on comprend par piece d'eau. Dans le second, les ruis-

seaux les rivieres & les torrens. Le troisieme état est celui des eaux tombantes qui prennent le nom de chûte, de cataracte & de cascade.

La premiere impression que font naître les eaux courantes, après celle du mouvement, est celle de la continuité ; l'imagination n'en cherche & n'en fixe ni le commencement, ni la fin : ces deux termes sont nuls pour elles comme ils doivent l'être pour les yeux. Ce qui s'apperçoit évidemment, c'est qu'elles partagent le site ; mais bien loin de le séparer en deux parties, elles le lient, lorsque les deux lignes parallèles, entre lesquelles elles sont renfermées, se conforment à-peu-près aux sinuosités des vallées & des vallons, dans lesquels elles coulent : ce qui n'arrive pas quand leurs bords sont tracés par des lignes droites qui contrarient la marche du terrein. Alors non-seulement elles le partagent, mais elles le désunissent à l'œil & font

d'un tout deux parties, à cause du peu d'analogie entre l'un & l'autre : vice qui détruit même cette idée de continuité qui caractérise les eaux courantes ; parce qu'on sait que de pareils allignemens appartiennent plus à l'art qu'à la Nature, & que l'art est borné dans ses dimensions.

Les ruisseaux & les rivieres ne different que par leur largeur, avec ces distinctions néanmoins que les ruisseaux ont communément plus de rapidité ; que les vallons, dans lesquels ils coulent, étant plus resserrés & plus sinueux, ils sont soumis à leurs fréquens détours, sans compter ceux que les obstacles produits par les accidens leur procurent ; tels que les arbres, qui bordent leurs rives, les rochers qui se rencontrent sur leur passage.

Mais les ruisseaux, augmentant en volume à mesure qu'ils avancent, & les vallons devenant plus larges ; les lignes

qui les deſſinent s'éloignent moins de la droite; parce que la maſſe plus conſidérable de leurs eaux a plus de force, pour vaincre les obſtacles qui les détournent, & que les côteaux & les montagnes, étant plus éloignés, leur direction a ſur celle de leur cours un empire moins réel & même moins apparent.

On peut tirer de ces obſervations une regle aſſez générale : c'eſt que plus une riviere eſt large, moins ſes détours ſont multipliés, & plus les ondulations des deux lignes qui les bordent ſont lâches: de ſorte que lorſqu'elle vient enfin à être d'une largeur conſidérable, ſon cours ne s'éloigne pas ſenſiblement de la ligne droite ; quoique dans ſes vaſtes détours, elle laiſſe toujours appercevoir ſa continuité.

Une large riviere, dont les détours ſeroient fréquens & leurs angles aigus, ne ſeroit ni naturelle, ni agréable; elle ne préſenteroit que des baſſins détachés qui

qui détruiroient l'idée de continuité. J'ai dit, & je le répete, qu'elle lui est essentielle.

Un petit ruisseau échappe à cet inconvénient. Son cours est très-déterminé par la marche vive de ses eaux, par la facilité que son petit espace donne pour le voir dans une grande étendue; la fréquence de ses détours même le ramene sur une ligne que l'œil peut parcourir dans presque toute la longueur de la vallée qu'il arrose.

Il est inutile sans doute de faire observer qu'entre un petit ruisseau & une grande riviere, il y a des grandeurs intermédiaires qui se conforment aux regles que nous venons d'établir, selon que leurs dimensions se rapprochent l'une de l'autre.

C'est cette continuité non interrompue des eaux courantes qui a fait imaginer l'art des communications; elle a donné lieu à l'invention des ponts. On voit

de-là pourquoi ils figurent si bien sur une riviere & ne la coupent jamais, quoiqu'ils la traversent presque toujours à angle droit. On conçoit par la même raison pourquoi ils font un si mauvais effet sur des eaux stagnantes qui, étant terminées de toutes parts, n'empêchent nullement les communications, puisqu'on peut les tourner pour parvenir d'un de ses bords au point opposé. C'est donc toujours un contre-sens que d'établir un pont sur un lac, & de laisser appercevoir les extrémités d'une piece d'eau qui doit présenter l'idée d'une riviere; car alors les eaux, quoique stagnantes, doivent prendre le caractere des eaux courantes; elles en obtiendront même tous les agrémens, & dans cette imitation l'illusion sera complette, si le trait qui les dessine les assujettit à des contours vrais, si les deux termes en sont ingénieusement masqués; & particulierement si la largeur annonce plutôt une riviere qu'un

ruisseau; parce que celui-ci, pour l'ordinaire très-animé, se trouve privé dans l'état de stagnation de cette vivacité qui est un des principaux traits qui le caractérisent, & que la riviere, plus modérée dans sa marche, n'exige pas un courant si sensible. D'ailleurs une surface plus grande, offrant plus de prise aux vents, le plus léger zéphyr suffit pour procurer un frémissement qui imite les ondulations de l'eau courante, prestige auquel les yeux se laissent facilement tromper.

Les eaux courantes produisent les isles, accident heureux qui orne leur cours, & diversifie leur marche souvent trop uniforme. En général une isle, par sa position au milieu des eaux, par ses plantations, par ses bords, par sa solitude même, est toujours un objet agréable, soit comme aspect, soit comme site. Il n'est pas jusqu'à la difficulté d'y parvenir qui ne lui prête des charmes : elle pique

la curiosité & fait naître le desir de la visiter.

Pour peu qu'on ait fait attention aux causes qui produisent les isles, on devinera quelle forme elles doivent avoir. Les eaux dans leur cours, rencontrant des obstacles qui les séparent, les partagent en deux ou plusieurs bras moins larges chacun que le lit commun, & vont se réunir en un seul canal au point où l'obstacle cesse ; ce qui donne à toutes les isles une forme plus ou moins allongée, plus ou moins pointue aux deux extrémités, renflée dans le milieu ; quelquefois convexe d'un côté & concave de l'autre, lorsqu'elles se trouvent placées dans le point d'un détour. Telle est, à l'égard des isles que forment les rivieres, la marche de la Nature & la figure qu'elle leur donne. C'est sur ce modele que l'art doit les faire quand on veut qu'elles paroissent une suite naturelle des causes qui concourt à leur formation. C'est la

nécessité des accidens qui les crée ; le goût en arrête la place, en fixe la longueur, & les pare d'ornemens simples ou riches relativement aux circonstances & à l'effet qu'elles produisent, comme aspect & comme site.

Quant au torrent, outre ce qu'il a de commun avec les ruisseaux & les rivieres, il se caractérise plus particulierement par la rapidité de sa marche. Ses bords durs, inégaux & heurtés doivent se ressentir de la roideur de sa pente, de la vivacité de son cours ; & leur désordre doit annoncer qu'il est sujet à des crues abondantes & momentanées. Son lit, ordinairement trop large, parce que souvent il a peu d'eau, est rempli de ressauts, de pierres, de cailloux, sur lesquels ses eaux bondissent. Impétueux, il détache & roule des rochers, il déracine & entraîne les arbres, & porte au loin ses sables & ses désastres. Ses détours fréquens doivent être justifiés

par des obstacles très-marqués. S'il s'en rencontre d'assez puissans pour lui résister, il s'arrête un moment, puis il les franchit avec fracas, s'échappe avec violence, & produit ces chûtes & ces cataractes, dont les effets, tout-à-la-fois agréables & terribles ne sont jamais vus sans émotion.

Le lac, comme toute espece d'eau stagnante, n'a point de mouvement propre, mais la moindre action de l'air fait frémir sa surface, & lorsque les vents sont déchaînés ils agitent ses ondes, & les divisent en de profonds & mobiles sillons. La liberté qu'ont les eaux stagnantes de varier leurs bords de toute maniere, équivaut à l'agrément que les rivieres obtiennent de leur cours non interrompus. Le lac admet les baies qui s'enfoncent dans les terres, les pointes avancées qui forment les caps & les promontoires, les bancs de sable & quelquefois les isles. Ces

accidens, lorsqu'ils sont amenés par la disposition du terrein, leur sont aussi familiers qu'ils sont peu convenables aux rivieres; par la raison que les eaux qui coulent ne cherchent point à s'étendre en tous sens, comme les eaux stagnantes qui sont pressées de toutes parts.

Tantôt en pentes rapides ou a pic, les bords d'un lac s'opposent & resistent aux efforts multipliés des flots en courroux qui viennent s'y briser & les blanchir de leur écume; tantôt plats ou légerement inclinés ils offrent un aspect plus doux, lorsque des vagues moins furieuses, quoiqu'aussi agitées, en s'avançant & reculant par un mouvement alternatif, décrivent sur le rivage un trait ondulé & mobile, & le rendent ferme & égal, par le sable & la greve qu'elles y apportent : ce qui permet d'approcher jusqu'à la ligne incertaine qu'elles tracent & invite à la parcourir. De là les yeux aiment à se promener sur une sur-

face mouvante que terminent des bords variés, riches & agréablement meublés: & lorsque le calme lui a rendu son poli, & qu'elle brille de tout l'éclat de la lumiere, on se plaît encore à contempler le reflet d'un beau ciel orné de nuages légers, & celui des objets environnans qui s'y peignent tremblans & renversés; mais dans lesquels on remarque avec plaisir l'exactitude des contours & la vérité des couleurs.

Les inégalités dans la hauteur des bords d'un lac, leurs saillies & leurs enfoncemens constituent la variété si essentielle au trait qui le circonscrit; tandis que le mouvement du terrein, qui l'enferme, lui prescrit sa forme générale & ses accidens particuliers: forme qui, pour lui être soumise, n'en est pas moins susceptible de grace & même d'élégance.

Mais si le lac tire sa beauté de son étendue en tout sens, & de la variété

DES JARDINS. 137

de ses bords, cette étendue doit avoir ses bornes & cette variété ne doit pas dégénerer en désordre. Il faut que sa surface soit proportionnée au site dans lequel il figure. Elle ne doit pas être si vaste que ses limites soient perdues, même lorsque le local pourroit le comporter. L'œil doit toujours rencontrer des objets qui l'attirent. Si la vue ne trouve rien qu'elle puisse saisir, elle s'égare, elle se lasse. Une étendue immense, qui nous en impose d'abord, ne nous plaît pas longtemps; sa monotonie nous ennuie bientôt & finit par nous fatiguer. A l'égard de ses bords, il faut éviter les détails pauvres, & ne pas les déchirer par une multitude de petites saillies qui produisent non de la variété, mais de la confusion. Il faut savoir rompre à propos les grandes projections, par d'heureux accidens & d'intéressans détails.

Sans diminuer réellement l'étendue trop vaste d'un lac, on parvient à rappro-

cher la partie de son rivage trop éloignée, en élévant ses bords, en les réhaussant encore par des objets qui pyramident & par des plantations de grands arbres fortement massées, dont le feuillage sombre reçoit de son épaisseur une couleur plus foncée qui diminue la distance. Par des moyens contraires on lui donne plus d'étendue, en applatissant ses bords jusqu'au niveau des eaux, en détruisant les objets qui s'élevent; alors le rivage fuit, il se confond avec l'horizon ; & la surface des eaux, moins sensiblement circonscrite, paroît plus vaste.

C'est ainsi que fixant des limites trop vagues, & que, rendant indécises celles qui sont trop fermement prononcées, on peut sans éloigner ou raprocher les distances, tromper l'œil sur les intervalles : c'est ainsi que, plaçant à-propos des devants vigoureux qui fassent fuir les objets qu'on a intérêt de repousser ; ou qu'en en interposant de légers & de vaporeux

DES JARDINS. 139

dans des circonstances opposées, on alonge ou racourcit les surfaces. C'est par l'usage bien entendu de pareilles ressources qu'on parvient aussi à séparer des points trop voisins qui, sans cela, détruiroient les espaces & mettroient confusément les objets les uns sur les autres. Mais ces moyens, dont on se sert dans plus d'une occurrence, sont la partie de l'art la plus difficile & la plus délicate. Ils exigent une grande connoissance des effets de la perspective aërienne & terrestre, & une étude approfondie de ce que les peintres appellent les *plans*.

Le lac admet aussi des isles; mais il faut en craindre l'abus; il faut savoir s'en passer quand elles ne contribuent pas à enrichir la scene; car elles sont nuisibles, si elles ne concourent à la perfection du tableau. Comme elles naissent plus de la disposition du terrein que de l'action des eaux, elles

peuvent varier leur forme à l'infini ; le goût & le raisonnement doivent agir de concert pour les placer, les dessiner & déterminer leurs plantations, leurs accidents & leur volume.

Le lac tire quelquefois son origine d'une riviere, lorsque par la disposition du terrein ses eaux trouvent dans leur route un large bassin propre à les contenir ; alors elles s'y épanchent, le remplissent par l'effet du niveau ; ensuite, par celui des pentes, elles continuent leur marche, en reprenant le caractere de riviere. Voilà sans doute la maniere la plus intéressante de présenter les eaux ; parce que l'entrée de la riviere dans le lac & sa sortie, autorisant des chûtes, elles peuvent se montrer très-naturellement dans la même scène sous leurs trois états différens.

Mais il est rare que les eaux & le terrein se pretent à une si heureuse disposition, & que toutes les circonstances

DES JARDINS.

propres à produire un effet si desiré se rencontrent ensemble. Vouloir les y asservir seroit une entreprise souvent impossible & toujours très délicate. Le moindre obstacle de la part de l'un ou de l'autre, mettant en évidence les efforts qu'il auroit fallu faire pour le surmonter, feroit évanouir tout le charme d'un des plus beaux accidens de la Nature. Mais je préviens celui qu'une position favorable décidera à tenter un pareil effet, qu'il doit faire une grande attention à la maniere dont il dessinera l'entrée & la sortie des eaux, & sur-tout à celle dont il les placera. Ces deux points sont essentiels. Et, si pour l'exécution de ce projet il est obligé de travailler son terrein, il cherchera à excaver la partie qui doit faire lac, & non à en exhausser les bords ; parce que les remblais corrompent beaucoup plus la marche naturelle du terrein que les déblais. Au surplus, on peut se contenter d'une

chûte à l'entrée ou à la sortie du ruisseau; il faut même s'en passer, si l'on prévoit trop de difficulté, d'obstacles ou de dépense.

Les eaux tombantes sont peut-être les plus difficiles à traiter dans le bon genre. Pour obtenir des chûtes & des cascades, on est obligé d'employer des moyens artificiels, toujours dangereux à substituer à ceux que la Nature met en œuvre en pareil cas. S'il faut opposer aux efforts des eaux qui tombent en cascades des forces capables de résister à leur action continuelle & de prévenir leurs affouillemens, comment déguiser la régularité qu'exigent de solides constructions, qui cependant ne doivent présenter que les effets bruts du travail des eaux & le désordre que leur chûte occasionne?

Autres difficultés. Les cascades tomberont-elles en une seule nappe, ou seront-elles divisées en plusieurs chûtes?

DES JARDINS. 143

leur naissance présentera-t-elle une ligne de niveau ? y a-t-il un rapport déterminé entre leur hauteur, leur largeur & le volume des eaux ? ces dimensions ont-elles des relations précises avec le site où elles se trouvent ? conviennent-elles à toute espece de Jardin ? les chûtes interrompues & brisées par des obstacles sont-elles préférables aux nappes égales ? quels seront ces obstacles ? il se présente ici une foule de questions qui ont sans doute chacune leur réponse ; mais elles tiennent à tant de circonstances, elles dépendent de tant de combinaisons, que chaque cas particulier exigeroit une regle. Pour l'homme de goût j'en ai assez dit ; pour celui qui en manque je n'en dirois jamais assez.

Dans tous les effets de ce genre il est une regle constante : c'est de ne laisser jamais appercevoir les moyens mis en usage pour se les procurer. Pour peu qu'ils se montrent le charme est détruit.

C'est ici sur-tout que l'art doit cacher l'artifice, & que l'illusion doit être parfaite. Si l'art est à découvert, plus ces sortes d'effets factices présentent de dépenses & d'efforts, moins ils nous intéressent: si l'on a manqué la Nature, en voulant l'imiter, ils sont ridicules.

L'étude des loix de la Nature, jointe au goût, apprend à déterminer la place la plus favorable aux eaux relativement à l'ensemble & aux scènes particulieres, à les mettre en proportion, à savoir les découvrir ou les ombrager à propos, à en fixer le bruit & le mouvement selon le rithme & l'accent le plus convenable, à ne montrer de leur surface que ce qu'il en faut pour les faire valoir & en augmenter l'étendue aux yeux de l'imagination, toujours prodigue, lorsqu'on sait la mettre en jeu: finesses qui échappent aux regles, mais bien dignes d'exercer l'Artiste.

D'après tout ce qu'on vient d'exposer, n'est-il pas superflu d'avertir qu'un contre-sens

tre-sens impardonnable seroit de ne pas suivre la pente générale du terrein dans la trace d'une riviere factice; ou de placer les eaux sur les hauteurs, sur-tout si elles ont le caractere d'eaux courantes; lorsque les fonds & les lieux les plus bas en seroient privés? la nature ne fit jamais couler les rivieres sur les montagnes, ni les eaux dans un sens contraire à la pente du terrein.

Quant aux caracteres des eaux applicables à chaque espece de Jardin, je ferai remarquer en peu de mots que le *pays* les admet tous; qu'il se prête aux plus grands effets de cette nature & ne dédaigne pas les plus petits; mais l'artiste ne doit s'occuper que de leur relation avec les sites particuliers, & de l'impression qu'ils peuvent faire dans l'ensemble général. Car cette espece se refuse à tout ce qui n'est pas marqué au coin de la vérité la plus scrupuleuse.

Le *parc* préfere les eaux d'une grande

étendue. S'il permet quelquefois de petites parties, il ne les admet que dans les scènes particulieres, pour leur donner plus d'agrément. Il n'a pas la prétention de faire concourir des objets de détail à l'ornement de l'ensemble; &, à moins que les circonstances ne les amenent naturellement, il les rejette comme nuisibles ou peu convenables.

Le *Jardin* ne veut que de petites rivieres tranquilles dans leurs cours que justifient des bords agréables & à fleur d'eau. Il fait usage des eaux stagnantes, parce qu'elles n'exigent pas toujours une grande étendue. Il ne souffre pas les cascades majestueuses ou imposantes qui supposent un terrein tourmenté & presque toujours accompagné de rochers; mais de petites chûtes bien ménagées lui donnent de la gaieté, & ne sortiront pas des bornes prescrites à cette espece.

Enfin la *ferme* ne choisit pas; toute espece d'eau lui convient. S'il en est

qu'elle préfère, ce sont les ruisseaux ombragés qui animent la végétation, & les eaux stagnantes, quelques soient leurs dimensions; mais les uns & les autres doivent s'y montrer sous les traits simples & peu affectés de la Nature négligée. Elle s'éloigne, autant qu'elle le peut, des eaux qui ravagent & dévastent; tels que les torrens, & ne se plaît qu'avec celles qui contribuent à la fertilité de ses cultures & aux besoins de sa manutention; car dans cette espece, il n'y a rien d'agréable, s'il n'est utile.

CHAPITRE IX.

Des effets de la végétation.

La marche successive des saisons jette de la variété dans les scènes de la nature : le jeu & le mouvement du terrein en détermine le genre & constituent leur caractère : les eaux leur donnent de l'action & y répandent de l'intérêt ; mais c'est à la végétation qu'elles doivent leurs charmes & leurs attraits les plus puissans. C'est elle qui fournit à la terre nue & dépouillée le vêtement qui la pare & l'embellit. Sans la teinte douce & amie de l'œil, dont elle la colore, la Nature ne nous offriroit que des perspectives tristes & sauvages, que des tableaux sans accords & sans graces. Le soleil, n'étant tempéré ni par la verdure qui absorbe une partie de ses rayons, ni par l'ombre des arbres qui met à l'abri

de son éclat & de son ardeur, deviendroit bientôt fatiguant & même insupportable.

La diversité de nuance des différentes productions de la végétation, l'effet de celles qui s'élèvent suppléent à la monotonie toujours ennuyeuse des niveaux ; elles divisent, détaillent & bornent les plaines que leur égalité & leur grande étendue rendent trop uniformes. Les côteaux, les montagnes & tout ce qui se présente verticalement ne nous offriroit souvent, sans elles, que des masses lourdes, des formes sèches, des contours durs & un horizon sans variété. Les vallées, si favorables aux productions de la terre, ne seroient ni fraîches, ni riantes ; les eaux même, dénuées de ce bel accessoire perdroient leur plus grand agrément. Enfin sans le fard de la végétation, la terre inactive & pauvre, telle qu'elle se montre dans ces lieux incultes & dans ces sables arides

qui se refusent à toute espece de productions, seroit un séjour sans beauté comme sans utilité.

Une étonnante quantité de plantes de tous les genres, herbacées, ligneuses, rampantes, aquatiques, toutes caractérisées par la différence de leur volume, par la diversité de leur forme, par celle de leurs feuilles, par l'élégance de leurs fleurs & la variété de leurs couleurs, compose la collection magnifique des productions qui décorent l'intéressant & superbe spectacle de la Nature.

Mais dans cette foule de productions, l'arbre, cette classe si distinguée dans l'ordre de la végétation, tient sans contredit le premier rang. En s'élevant dans les airs, il fait valoir le bleu pur d'un beau ciel qui lui sert de fond ; celui-ci détaille ses élégans contours, & en fait appercevoir les plus petits accidens. Objet imposant par sa masse, agréable par sa forme & son feuillage, il est remarquable sur-tout

par son infinie variété. Celui-ci d'une circonférence immense abonde en branches vigoureuses qui, sortant à angle droit de son énorme tronc, s'étendent fierement & portent à de grandes distances un feuillage épais & touffu; celui-là svelte & filé présente une tige en cône droit, & semble négliger son foible & maigre branchage, pour s'élancer dans les nues avec plus de légéreté. Quelques-uns sans tige principale présentent de maîtresses branches dès leur racine, & dans leur réunion composent de belles touffes. Une écorce lisse, claire & brillante enveloppe certaines especes ; une croute dure, brune & écailleuse en recouvre d'autres. Les feuilles de celles-ci entraînées par leur propre poids se grouppent par paquets & font plier l'extrémité des branches déliées & flexibles qui les portent. Plus roides & plus fermes les branches dans celles-là s'élevent presque verticalement, & portent à leur

sommité, leurs fleurs, leurs fruits & leurs feuilles. Une grande partie des arbres ne pousse de rameaux qu'au haut de la tige. Chez quelques-uns ils naissent du pied même; & alors ils se présentent sous une forme pyramidale à large base; ou bien étroite par le bas, la pyramide s'élargit jusqu'au milieu ou au tiers de la hauteur. Souvent irréguliers, ils prennent toute sorte de formes & les varient depuis la racine jusqu'au sommet. Ici le tronc & les branches sont droits ou mollement courbés; là ils sont noueux & tordus en tout sens; tantôt leurs rameaux s'élevent presque perpendiculairement, ou suivent une direction horizontale; tantôt ils sont obliques ou s'inclinent jusqu'à terre.

La maniere dont les feuilles sont assemblées sur leurs branches, produit encore une nouvelle source de variété. Quelquefois également distribuées, elles les couvrent & les garnissent dans pres-

que toute leur longueur; d'autres fois, sous la forme de bouquets détachés, elles ne naissent qu'à leur extrémité. Elles se distinguent encore par leur découpure particuliere, leur différente grandeur, & même par leur mobilité qui les soumet plus ou moins à l'action de l'air. A tous ces accidens ajoutez ceux de leurs diverses nuances, telles que le verd clair, jaune, blanc ou argenté; le vérd-brun, noir ou foncé; tout ce qui donne aux arbres un ton transparent ou sourd, un air léger ou pesant, un caractere gai ou triste. Réunissez encore les dissemblances qui proviennent de leur proportion, depuis l'arbrisseau jusqu'à l'arbre forestier; de leur noblesse, de leur simplicité, de leur âge; les embellissemens qu'ils reçoivent de leurs fleurs, de leurs fruits; & la différence si caractérisée de ceux qui, assujettis aux vicissitudes des saisons, changent avec elles & quittent annuellement leurs feuilles, & de ceux qui, constam-

ment verds ne les perdent jamais; vous aurez dans cette prodigieuse diversité des ressources infinies, & une richesse étonnante de formes qui fourniront abondamment à tout ce qui convient à chaque site & dans chaque circonstance.

Cependant toutes ces beautés de détail, que presentent les arbres, sont bien inférieures à celles que produit leur association, d'où se forment les vastes forêts, les bois, les bocages, les massifs détachés. C'est sous ce point de vue qu'il faut les envisager, pour concevoir toute la magnificence des effets qu'on peut obtenir de cette partie importante de la végétation, soit comme objet d'aspect, soit comme site.

Rien n'est indifférent dans un bois; sa masse plus ou moins forte, sa surface plus ou moins grande, sa situation relativement à l'aspect, son sol sec ou humide, montueux ou de niveau, la ligne qui le termine & l'enferme, sa liaison

avec ce qui l'environne, les clairieres qui le divisent, la sorte d'arbres dont il se compose; tous ces accidens, dont la connoissance & l'usage sont si essentiels, exigent de la part de l'Artiste la plus grande attention.

C'est avec les ressources que lui fournissent les bois, qu'il donnera de l'agrément aux lieux les plus tristes, qu'il enrichira les aspects les plus pauvres, qu'il variera les plus uniformes, qu'il adoucira les plus austeres. Nulle perspective dont un pareil secours ne puisse renforcer le caractere ou le corriger; il n'a point en main de moyens plus facile & plus sûrs pour opérer des grands changemens; & leur abondance ne lui laissera d'embarras que celui du choix. Un ou deux tableaux peints d'après les principaux caracteres des bois rendront sensibles la puissance & la diversité des effets dont ils sont susceptibles.

Entrons dans une vaste forêt de vieux

chênes, où le soleil ne pénétra jamais. Une fraîcheur éternelle s'y fait sentir ; elle saisit & glace les sens à son approche. Sa vétusté, attestée par l'énorme volume & la prodigieuse élévation de ses arbres, par les mousses & les plantes parasites qui s'y attachent & les recouvrent, en rappellant des temps reculés, nous conduit, sans nous en appercevoir, à méditer sur l'instabilité des choses humaines. Un jour sombre & mystérieux, une solitude profonde, un silence d'autant plus morne qu'il n'est interrompu que par les lugubres accens des oiseaux qui fuient la lumiere, tout cet ensemble porte l'ame au recueillement, & lui fait éprouver une sorte de terreur religieuse : sentiment dont, à cet aspect, il est difficile de se défendre, & qui rend vraisemblable ce que l'histoire nous apprend de la vénération que nos peres avoient pour les forêts, & du culte qu'ils leur rendoient.

Telle est la magie des grands effets que nous présente le spectacle de la Nature : eux seuls, revêtus d'un caractere véritablement imposant, remuent puissamment l'ame par le secours des sens. Les objets dont ils se composent, quoiqu'insensibles & inanimés, en agissant sur la faculté intellectuelle, parviennent à élever notre esprit jusqu'aux plus sublimes contemplations.

A ce tableau faisons succéder celui d'un bocage frais & riant, où le goût a réuni tout ce que la végétation a de plus agréable, où il a assorti les grouppes, où la disposition bien entendue des masses rend les effets de la lumiere plus piquans & l'ombre plus desirable. Dans ce bocage égayé par les fleurs, cette production aimable à qui la Nature a prodigué la finesse & l'élégance dans les contours, la grace & la souplesse dans les formes, la vivacité & la variété dans les couleurs & les parfums les plus

suaves ; dans ce bocage, dis-je, une herbe tendre & toujours nouvelle couvre sa surface d'un gazon fin & uni; son agréable verdure, qui rend l'éclat des fleurs plus vif, invite à le fouler. Retraite charmante que l'on parcourt sans fatigue, où l'on se repose avec sécurité, dont le calme & le silence, image de la paix & de la tranquillité, n'ont rien de monotone, ni de triste! asyle délicieux qui ne fait éprouver que d'agréables & douces émotions; & dont tous les objets portent la sérénité dans l'ame & la volupté dans tous les sens!

Dans ces deux légeres ébauches on voit que, quoique les scènes qu'elles présentent tirent leurs effets des seuls matériaux de la végétation, leur impression est diamétralement opposée; & qu'entre ces deux extrêmes il existe une immensité de modifications possibles & d'expressions différentes.

Sans doute que la terre abandonnée

DES JARDINS. 159

à elle-même se fût entierement couverte d'arbres & d'herbes; les premiers se seroient emparés du haut des coteaux & des montagnes, & les plantes herbacées auroient cherché de préférence les fonds, les lieux bas, dont la fraîcheur & l'humidité leur convient mieux. Cette distribution, indiquée par la Nature elle-même, est sans contredit la maniere la plus agréable comme la plus naturelle de faire usage des uns & des autres. Sans les arbres & les gazons, il ne sauroit y avoir de Jardins; ils en sont les principaux matériaux: à leur égard les autres ne sont dans le vrai que des accessoires.

Toutes les cultures qui réunissent l'agréable à l'utile, des gazons fins embellis par quelques massifs d'arbustes à fleurs & d'arbres forestiers, une pelouse d'une grande étendue que termine une riche bordure de beaux arbres, fierement dessinée par des saillies hardies &

de profonds renfoncemens, la surface diaprée d'une prairie émaillée de fleurs qui tapisse le fond d'un vallon, des bois variés & de vastes forêts : voilà les principaux objets que la végétation présente à l'industrie du Jardinier.

Une forêt, qui occupe une grande étendue, ne convient qu'au *pays*; mais elle peut quelquefois, dans la partie la plus rapprochée d'un château, être traitée comme un bois particulier & d'agrément. Au moyen de cette liaison, le *parc* admet volontiers son voisinage. D'ailleurs elle n'est guere susceptible d'embellissemens de détail; elle tire sa beauté de son étendue immense, de la qualité de son sol, du grand mouvement du terrein, de l'âge & de la diversité des arbres qui la composent. Tout ce que l'art peut y ajouter est de la rendre accessible par des routes & des percées, sans lesquelles il seroit difficile & souvent impossible d'y pénétrer.

Mais

Mais au milieu d'un vaste assemblage d'arbres souvent semblables, serrés, disposés au hazard, où l'on ne sauroit découvrir au loin, qui laisse à peine appercevoir le ciel, & où conséquemment on n'a pas de moyen pour se reconnoître & diriger sa marche, des routes tortueuses & des percées obliques formeroient nécessairement un dédale inextricable & jetteroient dans une incertitude inquiétante, par la crainte de s'égarer. On chemine dans une forêt, on la traverse, mais on ne s'y promene pas. Les routes alignées, qui par leur direction abregent le chemin qu'on a à parcourir & laissent voir l'issue par où l'on peut sortir, obvient à ces inconvéniens.

Un bois, dont l'étendue est médiocre, ne présente pas l'idée d'une solitude effrayante; il ne peut dans aucun cas faire naître des inquiétudes & donner lieu à des pareilles craintes : là des routes sinueuses & tracées avec intelligence jet-

L

tent dans un doute léger qui engage & fait desirer de les parcourir. Qu'on ne se persuade pas cependant qu'il suffise de le percer dans toute son épaisseur par des allées étroites & contournées, comme on le pratique trop ordinairement. Rien n'est si fastidieux que de circuler perpétuellement resserré entre deux lignes paralleles qui n'offrent jamais que les mêmes objets. Après avoir marché longtemps dans ce labyrinthe, on doute si l'on a avancé ; & sans l'impatience & la lassitude que cause une si insipide promenade, on seroit tenté de croire qu'on n'a pas changé de place. Voulez-vous que les pieds ne se fatiguent pas ? amusez les yeux par la variété : c'est une maxime que le Compositeur ne doit jamais perdre de vue.

Si l'on se plaît à suivre les détours d'un sentier, c'est lorsqu'il est court, & que, prévenant le moment de l'ennui, son terme peu éloigné présente un objet

agréable & inattendu qui flatte le promeneur surpris. Que tantôt ce sentier le conduise sous des massifs de beaux arbres élevés & touffus, & le fasse jouir d'un jour doux sous leur ombre fraîche; ou bien qu'au sortir d'un fourré épais & ténébreux, il se trouve tout-à-coup sur une vaste pelouse, & passe immédiatement de la plus sombre obscurité à l'éclat du grand jour. Qu'ici il parcourre des taillis entre-coupés par des clairieres détournées qui lui présentent mille routes incertaines; qu'ailleurs il rencontre des arbres isolés, & qu'engagé par le doux tapis de mousse, sur lequel ils sont plantés, il erre à l'aventure, qu'il hésite un moment, indécis de quel côté il portera ses pas; mais que bientôt un asyle agréable & commode, qui invite au repos, s'offre à ses yeux, le détermine & l'attire. De-là il contemplera un innombrable assemblage de troncs & de branches de toute espece, croisés en tout

sens; il verra quelques rayons du soleil échappés d'entre les feuilles qui les ombragent, qui, pénétrant çà & là jusqu'à leurs écorces, brillent par points lumineux sur les plus lisses & les plus claires, & forment un mélange piquant de lumiere & d'obscurité. Mollement assis à l'abri de leur chaleur & de leur éclat, il admirera le contraste des grouppes, la variété des arbres, la majesté d'un chêne vigoureux, la beauté d'un hêtre, l'élégance d'un frêne, ou la forme quelquefois bizarre mais pittoresque d'un vieux orme respecté du temps. Ses yeux parcourront à l'aise tout ce qui l'environne; ici ce sera une plante sarmenteuse qui embrasse l'arbre qui l'avoisine, l'entrelace & le festonne de guirlandes; d'un autre côté un simple buisson, une fleur champêtre, des plantes négligées qu'il croit jettées au hazard; tout en un mot, jusqu'aux moindres accidens, que l'Artiste saura lui présenter comme un

jeu de la Nature, attirera son attention & payera tribut à son amusement.

Après quelques momens de délassement, s'il continue sa course, &, qu'entraîné par un sentiment de curiosité, il s'engage de nouveau dans quelque route inconnue, faites qu'il se trouve au milieu d'un bois négligé & sauvage, retraite écartée, désert environné de toutes parts, abandonné au désordre de la rustique Nature : là, se croyant seul, marchant à pas lents, s'oubliant lui-même, il se laisse aller à ces délicieuses distractions où nous plongent le silence de la solitude ; lorsqu'au premier détour une vaste perspective, s'ouvrant soudain devant lui, présente à ses yeux le vivant tableau d'une campagne riche & peuplée. Ce spectacle aussi intéressant qu'inattendu, suspend ses tranquilles méditations, & le ramene à des reflexions attendrissantes sur les véritables richesses que la Nature n'accorde avec profusion

qu'à la sueur de l'homme ; sur les travaux les plus pénibles, mais les plus utiles à la société, livrés aux mains les plus grossieres. Une moisson abondante qu'une foule de bras actifs seyent & lient en gerbes ; l'herbe nouvellement fauchée entassée en meules, ou étendue sur la prairie ; l'air parfumé de l'agréable odeur des foins fraîchement coupés ; la gaieté franche & ingénue des robustes moissonneurs qu'encourage l'aspect d'une recolte sûre ; sur-tout celle des jeunes faneuses que des occupations fatiguantes & la chaleur excessive ne sauroient altérer ; le tracas des chevaux & des voitures ; le mouvement des animaux des champs répandus de tous côtés qui, participant aux travaux, semblent partager la joie commune. Tous ces objets réunis & dispersés composent la scéne la plus intéressante & la plus animée ; & ce tableau si touchant & si digne de ses regards l'occupera longtemps.

C'est par de tels moyens, ou par d'autres tirés des positions; c'est en mettant à profit tous les accidens, qu'un bois peut, comme site, produire des effets aussi intéressans que variés; que chaque pas offrira une nouveauté piquante; qu'une suite d'objets & d'images liés ou contrastés, amenés avec adresse ou préparés avec intelligence, nous ménagera des jouissances sans cesse renouvellées; leurs impressions toujours vives, quand on a l'art de les faire valoir les unes par les autres, enchantent & subjuguent les sens, le cœur & l'esprit.

Comme objet d'aspect, les bois nous offrent encore des observations bien essentielles; parcourons-en quelques-unes. Les bois sont la limite la plus avantageuse pour terminer l'horizon. En effet, un assemblage de beaux arbres, par la variété de leur forme, leur inégalité de hauteur, le dessinent par des

contours légers & très-diversifiés ; ils lient le ciel & la terre de la maniere la plus agréable. Un bois en amphitéâtre, vu de bas en haut, présente toujours une belle & riche perspective. Plus la pente est rapide, plus il paroît suspendu, & plus l'effet en est magnifique. Mais s'il ne couvre pas le sommet, s'il le laisse appercevoir, il perd presque tout l'avantage de la position. Cet effet des bois suspendus est quelquefois si précieux, que, pour le fortifier, on supplée au peu d'élévation du terrein par un choix dans la proportion des arbres, en plaçant sur la sommité les plus grands, & les plus petits dans le bas. Les arbres employés en pareilles circonstances, étant nécessairement d'especes différentes, il faut dans leur association avoir égard au ton, à la forme, pour que ce mélange ne soit pas discordant, & que toute liaison ne se trouve pas détruite ; car une sorte d'unité est ici essentielle.

Une des plus importantes observations sur les bois, porte sur la ligne extérieure qui les termine ; cette ligne compose souvent une portion considérable de l'aspect de la maison ; elle dessine les clairieres, termine les pelouses, décide leur forme, & fait presque toujours le fond d'un tableau pris sur soi-même. Il est peu de parties dans un Jardin qui exigent autant de goût & demandent autant d'attention. Si le trait qui sépare le bois des gazons, décrit une forme peu naturelle, & telle qu'elle laisse à découvert l'intention de l'Artiste, qu'on apperçoive en un mot la main qui l'a dessinée, quelqu'élégante qu'elle soit, elle n'aura ni grace, ni agrément. Il faut que ses contours aient cette négligence aimable de la Nature, qu'ils soient variés sans confusion, riches & pourtant simples, fermes sans roideur ni uniformité, grands & non lourds ; que tantôt la pelouse s'enfonce profondé-

ment dans le bois & ailles s'y perdre; que tantôt le bois fasse une saillie en pointe sur la pelouse: cette maniere large & fiere agrandit aux yeux de l'imagination un tapis de verdure, sans que sa feinte étendue semble jamais trop vaste; elle donne au bois le plus étroit une apparence d'épaisseur & de profondeur qu'il n'a pas en effet. Une ligne formée par des ondulations molles & égales seroit trop peu sensible; à une certaine distance sur-tout, elle n'échapperoit pas à l'insipide uniformité que présente toujours le trait régulier dont elle approche.

C'est donc à l'aide des fortes saillies & des grandes projections, jointes à la variété des plantations, qu'on peut jetter de l'agrément dans la ligne extérieure d'un bois & lui donner du mouvement, tant dans le trait qui la dessine, que dans son effet vertical. La combinaison de tous ces moyens met, entre les parties les plus

saillantes, des distances marquées qui présentent des masses distinctes; elles font sentir & varient les *plans*. Les arbres les plus près dominent sur les plus éloignés, & font jouer avec grace leurs têtes dans les cieux; de même les plus hauts & les plus vigoureux, par la couleur de leurs feuilles & la grosseur de leurs branches, semblent se rapprocher, tandis que les plus petits & les plus légers fuient & s'éloignent. Ces effets, fondés sur les loix de la perspective, flattent les regards, charment le spectateur; ils lui offrent une étonnante variété, & lui montrent d'autres tableaux & une décoration nouvelle lorsqu'il change de position.

Si un heurt, un tertre ou un changement subit dans la pente du terrein détermine la ligne de séparation entre le bois & la pelouse, séparation assez communément pratiquée par la Nature, ces accidens fourniront encore de nouveaux moyens de variété pour la ligne exté-

rieure. Les arbres les plus beaux & les plus majeſtueux couronneront quelques éminences, de ſimples buiſſons en couvriront à peine d'autres. Des gorges & des vallées pratiquées avec art & bien placées, donneront au heurt un mouvement naturel & inviteront, à la faveur de la pente facile qu'elles préſentent, à pénétrer dans le bois. Quelques arbres iſolés, placés en avant, deſtinés à fondre, pour ainſi dire, le bois & le gazon, en croiſeront l'entrée, ſans la cacher, & donneront à la ligne extérieure une ſorte d'indéciſion bien propre à la modifier, ſans en altérer les grandes parties, & à la rendre un objet de perſpective bien plus intéreſſant que la ſéchereſſe de la préciſion.

Il eſt peu de circonſtances où l'on doive ouvrir un bois d'outre en outre. Il faut réſerver ces percées pour les clairieres qu'il renferme dans ſon ſein; elles lui procurent des accidens, des points-de-vue, des perſpectives tou-

DES JARDINS.

jours agréables, parce qu'elles sont peu prévues. C'est-là qu'on trouve aisément l'occasion de les pratiquer sans affectation & avec succès, & qu'on peut donner aux tableaux qu'elles offrent, la juste dimension du cadre qui leur convient le mieux.

Mais enfin si de fortes raisons, telles qu'un champ trop resserré par un bois peu profond, un point-de-vue précieux ou d'autres causes, déterminoient à percer un bois dans toute son épaisseur, il faudroit tellement contraster les deux lignes qui naissent de cette séparation, que les parties détachées présentassent l'effet de deux bois qui se rapprochent & non une désunion. On y parviendroit sans peine, si l'ouverture se trouvoit dans la partie précisément la plus basse entre deux côteaux; alors le mouvement du terrein viendroit au secours, pour faciliter l'illusion: mais lorsqu'il est de niveau, ou d'une seule pente, lorsque les arbres des

deux côtés sont de même espece, de même hauteur, il est bien difficile que l'ouverture n'ait pas l'air d'une solution de continuité, d'autant plus mal-adroite, que l'objet pour lequel elle aura été faite, sera plus remarquable.

Je ne tarirois pas, si je m'arrêtois sur tous les objets dignes d'attention que présentent les bois, si je notois toutes les observations fines & utiles, dont ils sont susceptibles ; les secours qu'on en tire, pour fixer l'étendue d'une perspective, pour prescrire de justes bornes à un site, pour lier les bâtimens & les fabriques au paysage. Si je rappellois toutes les circonstances où l'on en fait usage; pour tracer des routes ; dessiner des sentiers, ombrager des eaux : si je détaillois toutes les especes de bois, depuis l'humble & fraîche saussaie, jusqu'à l'antique futaie : champ immense ouvert à l'Artiste qui y trouvera tout ce que l'imagination la plus féconde & le goût le

plus délicat peuvent lui suggérer.

Je passe à l'application de principaux objets de la végétation aux espèces de Jardins dont elle est la base. J'observerai sommairement que tous peuvent avoir des prairies & des pelouses, mais que, dans le *pays* & la *ferme*, elles sont autant un objet d'utilité que d'agrément; que dans le *parc* & le *Jardin* au contraire, l'utile le cede à l'agréable. Les communes ne sont que pour le *pays*; les pâturages pour le *pays* & la *ferme*; les gazons sont réservés au *parc* & plus particulierement au *Jardin* qui en fait ses délices. Les forêts ne sauroient être placées convenablement que dans le *pays*; mais elles peuvent tenir au *parc*, comme objet accessoire. Le bois appartient, comme site, au *parc* seul, & comme aspect au *pays* & au *parc*. Mais celui-ci partage avec le *Jardin* les bocages, les massifs & toutes les plantations d'agrément. Quant aux arbres isolés, ils trouvent leur place par-

tout. La *ferme* se contente de quelques bois épars ; elle a seulement en propre des saussaies pour les lieux bas & frais, & surtout des vergers qui sont ses bois d'agrément. Enfin toutes sortes de culture, créés par l'utile industrie, & dirigées par le goût de la simplicité, sont de son ressort ; que si le *pays* les admet également, c'est que la *ferme* peut faire partie du *pays*, & qu'il est lui-même la collection de tout ce que la végétation peut produire.

CHAPITRE

CHAPITRE X.

Des Rochers.

Les rochers ne sont un objet digne de nos regards, & ne se font remarquer que, quand, revêtus d'un grand caractere, ils ont une forte expression. Trop âpres & trop austeres pour prétendre aux graces & à l'élégance, ils ne conviennent qu'aux perspectives sauvages dont ils sont le plus bel accident, & aux lieux déserts qu'ils rendent plus affreux.

S'ils sont rassemblés en masses fortes & élévées, ils en imposent par leur majesté : telle est l'impression des grands tableaux de la Nature. Dans leurs diverses combinaisons, ils se montrent quelquefois sous les formes les plus bizarres & les plus extraordinaires, & leur effet tient alors du terrible ou du merveilleux. Comme ils ne se rencontrent que dans

les lieux très-montueux & qu'ils ont une grande solidité, ils donnent au paysage un mouvement étonnant qu'augmente encore la chûte des torrens & des cascades qui les accompagnent presque toujours. Ils se couvrent de mousses qui les colorent; ils s'ornent de plantes rampantes; ils se coëffent d'arbres & d'arbustes qui, le plus souvent, s'attachent où ils peuvent, ne prennent racine qu'avec peine, & ne croissent qu'avec effort. La contrainte & les obstacles qu'ils éprouvent, les tourmentent, & leur font prendre des formes & des situations singulieres & pittoresques qui ajoutent à l'effet de la scène.

Les rochers sont un des matériaux de la Nature, dont l'Artiste peut s'emparer, lorsqu'elle les a placés sous sa main; mais il ne peut jamais les créer, & rarement peut-il les transporter & les arranger avec succès; ils sont trop peu traitables pour se prêter à ses desirs. Aussi

toute imitation de ce genre sera-t-elle petite, & par conséquent sans intérêt; excepté dans quelque cas, elle n'offrira qu'un effet pauvre & mesquin; on ne parviendra jamais à en faire un ensemble majestueux qui nous en impose, terrible qui nous effraie, ou merveilleux qui nous étonne: expressions par lesquelles ils ont des droits sur notre attention.

D'ailleurs si quelqu'un étoit assez hardi, assez vain pour oser le tenter, où placera-t-il des rochers? dans le *Jardin*? il se refuse à tout ce qui est imposant, sauvage ou effrayant; & de petits rochers qui ne sauroient produire aucun de ces effets ne lui donneroient certainement ni de la grace, ni de la gaieté. Et que feront, au milieu des gazons & des fleurs, sur un terrein dont tous les effets doivent être frais & doux, des pierres brutes si peu analogues au lieu que, si la Nature les y avoit mises, le premier soin de l'Artiste eût été de les

détruire ou de les cacher. Sera-ce dans la *ferme* ? il ne lui faut qu'un sol fertile qui se prête à la culture ; leur stérilité y porteroit obstacle, sans y répandre nulle sorte d'agrément. S'il est un genre de *ferme* qui ne les rejette pas, comme on le verra, ils y seront en telle quantité & distribués avec un tel désordre, que la grandeur de l'entreprise & l'incertitude du succès rebuteront. Ce n'est pas avec des rochers factices qu'on peut changer l'expression d'un paysage, & donner un caractere sauvage à une grande scène, quand la Nature ne s'en est pas mêlée elle-même. Le Jardinier veut-il en faire usage dans le *parc* ? celui-ci ne les admet que dans quelques parties éloignées & lorsque le site s'y prête ; il les rejette, si l'effet n'est vrai, si la maniere de les traiter n'est assez grande pour détruire tout soupçon de factice. Les destine-t-il enfin au *pays* ; la seule espece de Jardin, où ils peuvent figurer dans

toute leur magnificence? mais alors se flattera-t-il de leur donner toute l'importance nécessaire? comment entassera-t-il d'énormes masses les unes sur les autres? & comment obtiendra-t-il de l'art ces grands effets, ces caracteres vigoureux qui peuvent seuls captiver les regards & obtenir notre admiration?

Convenons que les rochers ne se fabriquent que dans peu de cas, & que sans une forte illusion tout essai sera toujours ridicule ou vain. L'Artiste qui a du goût & de l'expérience, ne le tentera qu'avec la plus grande circonspection. Mais si la Nature lui en a fait présent, qu'il s'attache à les rendre plus expressifs, en tâchant de renforcer leur caractere propre, par les moyens qui lui sont soumis. Qu'ici il les rapproche par des plantations, lorsqu'ils seront trop épars; quelques parties saillantes, qui s'échappent d'entre les arbres, paroîtront tenir à d'autres plus considé-

rables, & en recevront une importance qui, sans cette liaison, leur manqueroit. Que là il découvre avec précaution les plus belles masses, en détachant celles auxquelles il voudra donner plus d'apparence, en les dégageant de ce qui les enveloppe. Que tantôt il les orne de plantes qui rompent leur trop grande uniformité, & leur ôtent la sécheresse des formes trop égales. Qu'ailleurs il répande sur eux une teinte sombre, pour augmenter l'effet d'une scène déja sauvage, par des plantations d'arbres tristes & obscurs qui ne sont point étrangers à de tels sites. Que quelquefois il leur donne plus d'élévation, en les surmontant d'arbres grands & élancés. Qu'il rende accessibles les endroits les moins abordables, par des sentiers tracés sur le penchant des côtés escarpées, comme on en voit dans les lieux très-montueux & peu fréquentés. Que, par une précaution ostensible contre le danger, il

fasse paroître un chemin étroit au bord d'un précipice, plus périlleux en apparence qu'il ne l'est réellement. Que, pour établir un passage nécessaire sur un torrent profond, il jette hardiment d'une pointe de rocher à l'autre un pont rustique à demi ruiné par l'injure du temps & des ans. L'aspect de cette fabrique, d'un effet toujours pittoresque, glace d'effroi, & de quelque part qu'elle s'apperçoive, elle ajoute à l'horreur de la scène. Quand il en trouvera l'occasion, qu'il pare quelques petits vallons détournés de tout ce que la végétation a de plus frais, mais sans affectation ni soins apparens. Au milieu de la stérilité, le contraste sera piquant; & la rencontre inattendue d'une prairie riante, ornée de quelques arbres d'un verd gai, console & dédommage du sentiment pénible que le spectacle d'un désert aride a fait éprouver. Enfin il s'attachera à tous les accidens propres à

recevoir, de ses soins & de son goût, un caractere plus marqué & des effets plus ressentis.

Les eaux jouent-elles un rôle parmi les rochers ? il leur donnera un mouvement analogue à la scène. Si elle est majestueuse, elles couleront sans vîtesse, ni lenteur, mais en grand volume. Il préférera à de petites chûtes multipliées une cascade unique plus imposante & plus digne du lieu. Est-elle sauvage ? il séparera ses eaux en petits ruisseaux ; il les fera marcher d'un mouvement inégale, comme par secousses ; il les conduira par des détours brusques & irréguliers ; dans leurs cours, elles s'épancheront pour former des marais couverts de joncs & de plantes aquatiques qui donnent au site un air d'abandon. Pour le genre merveilleux ou terrible, il fera sortir les eaux avec véhémence des fentes des rochers ; elles tomberont en chûtes précipitées & mousseuses ; el-

les rouleront en torrens impétueux & bruyans; & leurs mugissemens, répétés par les échos, rendront les aspects plus affreux & le site plus extraordinaire.

Fortifier, corriger, voilà donc à quoi se réduiront à-peu-près les opérations de l'Artiste sur les rochers. Ces moyens, qui ne sont pas toujours au-dessus de ses forces, lui procureront des beautés mâles & des effets vigoureux qu'envain il eût essayé d'obtenir en voulant les créer.

Que si cependant, après de mûres réflexions, des ressources faciles le déterminoient à jetter, dans quelques scènes de ses Jardins, un assemblage de rochers, pour en fortifier le caractere & lui donner plus d'expression, il n'oubliera pas que le terrein doit avoir de l'inégalité dans ses mouvemens, & même de la dureté; que les arbres, les arbustes & les plantes ne peuvent être que de l'espece

de ceux qui croissent communément dans les lieux arides; & qu'enfin le site & le local veulent être disposés de maniere à faire douter si l'absence des rochers n'est pas un oubli de la Nature. Une légere expérience lui aura appris qu'il n'obtiendra jamais qu'une imitation imparfaite, en employant toute sorte de pierres, quand même par leur singularité elles sembleroient se prêter à ses vues, fussent-elles taillées & arrangées par le plus habile Sculpteur; & qu'il ne parviendra jamais à produire un effet vrai, qu'en transportant de véritables rochers, distribués dans le même ordre que la Nature les lui a offerts dans les lieux d'où il les a tirés.

A ces précautions il joindra celle de les assembler avec assez d'art, pour qu'ils présentent des blocs d'une grande dimension; & c'est-là un des grands moyens d'éloigner toute idée de factice: idée que ce genre de fabrique doit sur-tout crain-

dre de faire naître, parce qu'elle détruit le prestige. Il aura soin encore d'amener cette scène par des préparations qui l'annoncent naturellement ; une transition subite, & des alentours d'un genre disparate auroient l'air d'un contraste fait à la main. Bref, à force d'art il retrouvera la Nature.

Ce qui rend les rochers si peu traitables, c'est qu'ils ne doivent jamais paroître une fabrication ni par leur arrangement, ni par la place qu'ils occupent ; c'est la difficulté des moyens qui, ne suffisant pas toujours à la grandeur des effets, & ne pouvant atteindre à une illusion parfaite, n'en font souvent qu'un accident pitoyable & quelquefois risible.

Au goût qui donne de la grace, au sentiment qui répand de l'intérêt il faut encore associer les ressources du génie qui facilitent les entreprises les plus hardies & l'adresse qui les fait exécuter avec succès. L'heureux Artiste qui réunit tous

ces talens, celui dont ils dirigent le crayon, marchant d'un pas assuré, détermine d'un coup d'œil le rapport de chaque partie au tout & entr'elles; il allie les grands effets & les petits objets; il imagine des oppositions saillantes; il connoît les liaisons délicates & bien ménagées; il emploie avec succès les contrastes les plus frappans, sans craindre les contresens; il ne sacrifie jamais les beautés d'ensemble à celles de détail; en un mot, il met chaque chose à sa place & dans sa juste proportion, & arrive toujours à son but par la voie la plus courte & les moyens les plus simples.

CHAPITRE XI.

Des Bâtimens.

CE n'est pas de la construction qu'il s'agit ici; elle est la science de l'Architecte : ce n'est pas positivement de la décoration qui en est l'art. J'envisagerai les bâtimens par leur expression & leur caractere. Mon projet est de considérer ceux de la campagne, dans leur association avec les objets de la Nature; d'examiner l'effet qu'ils produisent dans un paysage, dans un Jardin; enfin ce qu'ils ajoutent à une scène.

La convenance en Architecture est une partie fine & délicate qui tient au sentiment, & qui s'acquiert moins par l'étude des regles que par une profonde connoissance des mœurs, des usages du siecle & du pays où l'on vit; (1) elle

(1) La convenance en Architecture est comme

n'est pas tout-à-fait la même à la campagne & à la ville. Dans celle-ci chaque espece de bâtiment a bien son caractere propre, mais elle compose un tout indépendant & sans influence sur ce qui l'avoisine ; les habitations se touchent, & cependant s'isolent par la

la bienséance dans les vêtemens & les manieres; c'est une convention générale que l'usage nous apprend. Les formes de l'Architecture n'ont rien par elles-mêmes qui déterminent cette convenance, puisqu'elles sont de pure invention. Soumises à un goût local, livrées à des combinaisons arbitraires, elles ont varié de siecle à siecle, de pays à pays, de climat à climat, à raison des mœurs, des usages des nations qui varient elles-mêmes sans cesse, & n'ont eu de bornes que celles de la solidité : on se convaincra encore mieux de cette vérité, si l'on jette les yeux sur les anciens monumens, sur le genre que chaque nation a adopté & sur les vicissitudes que cet art a éprouvées dans tous les temps & dans tous les lieux. C'est encore là ce qui doit le distinguer de celui des Jardins qui, trouvant son type dans la Nature, auroit dû être dans tous les pays & dans tous les siecles invariable comme elle.

différence de leur proportion & de leur décoration. A l'exception de l'alignement, auquel la voie publique les soumet, l'ordonnance des façades, leur étendue, leur hauteur dépendent absolument de l'état, des besoins, des moyens des propriétaires & du goût de celui qui les dirige : & c'est le parfait accord de la décoration & du bâtiment avec sa destination qui en fait la convenance. Cet assemblage de construction de différens genres & de toute espece constitue la ville, & lui donne beaucoup d'agrément. Sans cette variété, elle ressembleroit moins à une ville qu'à un bâtiment immense & unique ; & quelque belle qu'en fût la décoration, sa monotonie la rendroit triste & ennuyeuse. Cette uniformité seroit d'ailleurs impraticable ; la différence d'état, de fortune & de rang de ses habitans, les monumens élevés à sa gloire ou pour son utilité, les constructions qu'exigent les ac-

cidens de sa situation diversifient nécessairement la forme, la disposition, l'étendue, le caractere de ses bâtimens, & donnent à chaque quartier sa physionomie. Ici ce sont des quais, là des places, par-tout de grandes & larges rues croisées par de plus petites & de plus étroites, où les édifices les plus somptueux & les plus élégans sont placés sans intermédiaire à côté des maisons les plus simples & les plus ordinaires.

Mais à la campagne, la plupart des bâtimens sont communément à de grandes distances; ils ont, outre leur caractere propre, un rapport avec le site qui les environne, & une influence qui s'étend quelquefois très-loin. C'est particulierement cette relation du caractere au site que j'appelle *convenance* dans l'art des Jardins. Quand je l'aurai fait connoître, quand j'aurai traité de la situation qui convient à chaque espece de bâtimens, de leur caractere, de leur forme

DES JARDINS.

& de leur masse, ainsi que du style, de la teinte qui les mettra d'accord avec le paysage, dans lequel ils figurent, j'aurai rempli ma tâche ; celle de l'Architecte sera d'en diriger l'exécution pour la solidité, d'en distribuer l'intérieur pour l'agrément & la commodité, & de leur donner extérieurement l'expression que le Jardinier en attend, pour le charme & la vérité de ses tableaux : objet important qui le forcera souvent à sacrifier les détails à l'ensemble & les regles précises aux effets.

Les bâtimens, envisagés sous ce point de vue, sont ce que dans la Peinture on nomme *fabrique* : expression dont je me servirai, pour désigner tous les bâtimens d'effet & toutes les constructions que l'industrie humaine ajoute à la Nature, pour l'embellissement des Jardins ; & si, comme tels, l'Architecture s'en empare, ce sera une nouvelle branche ajoutée à cet art précieux qui suppose déjà tant de

connoissances & de goût, & dont les productions sont aussi admirables que son objet est utile.

De ce que les constructions sont l'ouvrage des hommes, il résulte qu'elles ne doivent être qu'un objet accessoire dans le paysage; de ce qu'elles ne sont pas celui de la Nature, (1) elles suppo-

(1) Quoi qu'en aient dit tous les Auteurs qui ont écrit sur l'origine de l'Architecture, je ne pense pas que ce bel Art ait trouvé ses modeles dans la Nature. Ils ont répété les uns après les autres que les colonnes avoient pris naissance des troncs d'arbres qui formoient les points d'appui dans les bâtimens jadis construits en bois; que l'entablement, qui les surmonte, n'étoit que le poitrail qui servoit à soutenir les solives du plancher; que le fronton représentoit l'égout du toit. De-là ils ont conclu que l'Architecture étoit fondée sur la Nature; mais où ont-ils vu qu'elle eût destiné les troncs d'arbres à porter autre chose que leurs branches, leurs fruits & leurs feuilles? qu'elle les eût soumis à recevoir les abouts d'une piece de bois équarrie? La premiere cabane, toute simple, toute grossiere qu'elle étoit fut certainement le fruit de l'industrie & du raisonnement & non une imitation de la Na-

sent un but & une intention : ce but & cette intention doivent se manifester au premier coup d'œil par la forme sous laquelle elles se présentent, & par la place qu'elles occupent. Comme *fabriques*, elles ornent une perspective ; mais, comme *convenance*, elles ajoutent au caractere & à l'effet d'une scène. Les bâtimens, pour n'être qu'accessoires au paysage, contribuent à déterminer son expression, dans beaucoup de circonstances.

En effet, voulez-vous qu'un paysage paroisse vivant ? vous y parviendrez par des bâtimens d'habitation. Voulez-vous rendre plus solitaire un lieu qui l'est déjà ? placez dans l'endroit le plus écarté, un bâtiment qui annonce la retraite ou l'abandon. Le plus petit pont désigne un

ture. La seule conséquence raisonnable qu'ils auroient pu tirer de cette assertion, c'est que l'Architecture perfectionnée, en employant la pierre, a ramené les formes primitives des bâtimens exécutés en bois, & voilà tout.

passage, malgré la riviere qui semble y mettre obstacle ; & un site, qui n'est que champêtre, acquerra l'attrait touchant de la simplicité rustique, par une humble chaumiere. Cette influence des constructions, est une des connoissances de l'art des Jardins qui exige le plus de goût & de réflexion.

Parcourez les campagnes, jettez les yeux sur un vaste paysage, examinez les divers bâtimens qui y sont parsemés, vous leur trouverez une expression qui leur est propre, & un caractere qui en désigne l'objet. A l'extrémité d'une vallée, traversée d'un ruisseau, se présente un village, assemblage de petits bâtimens simples & peu élevés ; leurs toits de même hauteur, & à peu près semblables, jouent entre les arbres des Jardins, dont chaque maison est pourvue : la seule église, placée au centre, se détache & offre un bâtiment considérable pyramidé par le clocher.

A travers les arbres inégaux d'un bois négligé qui borde une prairie, l'on entrevoit à peine quelques toits de chaume; c'est un petit nombre de cabanes éparses qui forment un hameau. Ces rustiques habitations, placées chacune au milieu d'un verger agreste entouré de haies & de simples palis, sont si peu apperçues, qu'elles ne détruisent pas le caractere solitaire d'un site si champêtre; & sans quelques petits champs cultivés, sans quelques troupeaux répandus dans la prairie & les sons aigres de la cornemuse de berger, on ne se douteroit pas qu'il fût habité.

Sur le penchant d'une colline est un antique château; son aspect a je ne sais quoi d'imposant qui le fait reconnoître pour le manoir seigneurial. Il est environné de grands arbres, au-dessus desquels dominent encore le faîte des combles & les girouettes des tours qui le flanquent; sa gotique décoration, la

solidité de sa construction, la teinte que le temps lui a imprimé lui donnent de la noblesse, & annoncent l'ancienneté de celle du maître à qui il appartient.

Au centre de ces vastes cultures, voyez ce grouppe de bâtimens de diverses formes & de diverses hauteurs, c'est une grosse ferme; elle est entourée d'enclos au milieu desquels on voit ses granges & le manoir plus apparent, l'inégalité des toits, la pointe ronde & aigue de celui du colombier qui les domine, mêlés aux meules de bled; tout cet ensemble présente un effet champêtre & tout à-la-fois pittoresque : des hommes laborieux & des animaux utiles la peuplent. Ses environs cultivés, par leurs soins vigilans, en leur procurant les solides richesses, les biens de la terre, lui donnent un air de vie, & sur-tout d'abondance que n'ont ni le faste, ni le luxe qui ne supposent pas toujours l'aisance.

D'un côté tout opposé, les yeux sont attirés par l'éclat d'une couverture d'ardoises ; c'est celle de la maison d'un parvenu. Un avant-corps, couronné d'un fronton porté sur des colonnes, marque le milieu de la façade ; la blancheur de son enduit, les vases, les statues, les murs de terrasse, les jets-d'eau frappent les regards plus qu'ils ne les récréent. Elle paroît isolée, parce que son avenue en ligne droite, ses cours & avant-cours, ses arbres taillés, son partere symmétrique & sans verdure, ses allées ratissées tranchent & la détachent du paysage qui l'environne : cet assemblage sec & discordant qui ne flatte ni n'intéresse est une de ces productions de l'orgueuilleuse opulence, aussi éloignée des beautés de la Nature & des graces champêtres, que celles-ci sont étrangeres au propriétaire qui vient de temps-en-temps y traîner son ennui.

Tournez vos regards sur ce charmant

vallon ; contemplez ses douces pentes, & le tapis verd & uni qui les recouvre ; admirez les belles masses d'arbres ingénieusement grouppés qui l'embellissent. Un pavillon d'une architecture élégante, que couronne une balustrade, ne se laisse voir qu'en partie ; enveloppé de tout côté, la fraicheur de son enduit brille d'un plus grand éclat. Des arbres singuliers & rares & des arbustes à fleurs forment au tour de lui de charmans bocages ; ils sont traversés par un ruisseau qui, dans ses flexibles détours, paroît, s'échappe & reparoît encore, & se jette enfin dans un petit lac entouré d'une pelouse ombragée de grands arbres, avec lesquels se mêlent les mâts, les voiles, les banderoles des barques légeres qui voguent sur sa tranquille surface. Quelques fabriques, de forme élégante & heureusement placées, asyles sombres & mystérieux, destinés au repos, achevent d'orner les Jardins de cette

DES JARDINS.

agréable maison de plaisance que le goût s'est plu à parer de tout ce que l'art a de plus délicat & la Nature de plus voluptueux.

Au pied d'une côte aride & escarpée, parsemée de bruyeres & des rochers, est une usine dont les eaux favorisent l'exploitation ; quelques plantations d'arbres destinés à l'agrément, fruits des soins du maître, se font d'autant plus remarquer, que nulle part le sol n'en produit. La nécessité des chûtes l'a placée dans une de ces positions tristes & sauvages qui, sans elle, n'eussent jamais été habitées. La fumée des fourneaux, le sifflement des roues, le bruit des eaux qui les mettent en mouvement, celui des machines, auxquelles elles le communiquent, rendent sa situation encore plus singuliere & plus bizarre.

Peu loin de là, sur un site aussi solitaire, mais plus aimable, on rencontre une habitation champêtre. Un sentier

entre deux haies non alignées, entremêlées de quelques arbres étêtés & noueux, parce qu'ils font souvent émondés, lui sert d'avenue. Il est couvert d'un gazon fin, journellement pâturé par les bestiaux commensaux de la chaumiere. Le manoir est situé au bord d'une prairie plantée d'arbres fruitiers que des pampres entrelacent ; une fontaine d'eau vive & limpide fuit en ruisseau, la traverse & l'arrose. Des saules & des aunes marquent ses libres contours; quelques-unes de leurs racines n'embarrassent son cours, que pour exciter un léger murmure. Les modestes bâtimens, tapissés par le lierre, égayés par la vigne vierge qui verdissent ses murs, sont garantis des ardeurs du midi, par un gros noyer; son feuillage domine les toits : son ombre sert d'abri aux oiseaux de la basse-cour, dont le chant & le mouvement animent les alentours de l'habitation, mais n'en troublent jamais la tranquillité

Aſyle champêtre, ſéjour de l'innocence! quel eſt celui qui n'a pas quelquefois envié tes douceurs, & à qui l'aſpect d'une retraite ſi ſimple & ſi paiſible n'arracha jamais un ſoupir?

Voilà quels ſont les principaux manoirs de la campagne, les ſites qui leur conviennent, & ceux qui conſéquemment méritent, comme tels, l'attention du Jardinier. (1) En examinant leur effet, il acquerra la connoiſſance de leur rapport avec les ſcènes, dans leſquelles ils ſont placés, & celle du caractere propre à chaque eſpece. Cette étude lui apprendra à éviter les contre-ſens dans l'application qu'il en fera; il ne conſtruira pas une chaumiere, où il faut une maiſon de plaiſance; un hôtel où doit figurer un château; il ne placera pas une

(1) On ſe doute bien que de tous ceux que je viens de faire paſſer en revue, j'en exclus le Jardin ſymmétrique.

ruine dans le *Jardin*; un Kiosque dans la *ferme*; une maison bourgeoise dans le *parc*; un palais dans le *pays*, ni un pavillon à l'italienne dans un site rustique & sauvage. Il apprendra encore à lier les fabriques aux objets de la Nature; elles sont d'un genre si différent des matériaux qui composent un paysage, qu'il faut bien de l'art & du goût, pour les leur associer. (1)

Avant d'asseoir le manoir, il aura déjà arrêté ce premier objet de convenance, il aura même projeté les principales distributions de ses Jardins, pour le mettre

(1) L'art de l'Architecture differe tellement de celui des Jardins, que ce n'est que l'habitude & la nécessité qui nous font supporter le mélange des bâtimens dans les tableaux de la Nature ; & que toute construction, qui n'a pas le besoin pour excuse est défectueuse. Voilà pourquoi les escaliers, les rampes, les murs destinés à soutenir les terres, à contenir les eaux, à renfermer les terreins répugnent si fort à l'œil & au goût, & paroissent si déplacés dans un paysage.

dans une position favorable, pour être en état d'en fixer la masse relativement à l'étendue du site qu'il lui destine. Le développement du bâtiment est-il trop grand ? il la resserre & la retrécit ; ne l'est-il pas assez ? il la fait paroître vague & nue.

Que si les besoins du propriétaire exigeoient des bâtimens d'un volume plus considérable que le site ne peut le comporter, il se gardera bien, pour obvier à cet inconvénient, d'entasser étage sur étage. Cet usage pratiqué à la ville, où le terrein est rare & précieux, où il faut avoir en hauteur ce qui manque en superficie, est non-seulement inutile & déplacé à la campagne, mais produit encore l'effet le plus déplaisant pour l'aspect ; il est de plus un obstacle à la jouissance, parce qu'il met les Jardins à une distance considérable. On est peu tenté de sortir, l'on va rarement se promener, quand l'appartement de société

est au premier étage. Y a-t-il un escalier à franchir ? on hésite ; c'est une sorte de barriere qui arrête.

J'aimerois mieux diviser les bâtimens, détacher du manoir ceux qui ne lui sont qu'accessoires ; je les cacherois par des plantations, & ne laisserois en évidence que la masse qui seroit en proportion avec le tableau dont elle fait partie. Pourquoi les bains, par exemple, ne feroient-ils pas un objet à part qui auroit son jardin, son site particulier ? ce qui vaudroit mieux que de les placer dans des bas humides, mal-sains & sans vue, comme on y est souvent forcé, lorsqu'on accumule tout sous le même toit, & que l'on veut avoir tout sous sa main. Est-il nécessaire que la chapelle, les écuries soient immédiatement liés à l'habitation ? je pense au contraire que cette maniere de séparer les bâtimens de dépendance en plusieurs corps de logis, peut fournir d'agréables accidens dans la composi-

tion, & qu'elle a son avantage dans beaucoup de circonstances ; ne fût-ce que pour faciliter les distributions intérieures, & pour écarter des hôtes ce que certaines parties du service ont d'incommode & d'importun. Qu'y a-t-il d'ailleurs de plus sec, de plus austere, de plus éloigné des graces champêtres que ce luxe de bâtimens, que ces fastueuses constructions, & cet amas énorme de pierres rassemblées en un tas ? (1)

(1) Quand un riche Citadin achete une possession à la campagne, on croiroit qu'il recherche la liberté, la tranquillité, & que son but est de s'y livrer à des exercices amusans autant que salutaires, de jouir de la pureté de l'air, du spectacle de la Nature & de lui-même ; que conséquemment ses Jardins sont l'objet important dont il va d'abord s'occuper ; mais non : ce qui l'intéresse, ce qui fixe son premier & presque son unique soin, c'est son habitation. Il entasse pierres sur pierres ; il en décore ses environs, ses cours, ses avant-cours ; il en enferme ses eaux, il en entoure ses terres. A voir tant d'ouvriers, tant de matériaux, on diroit qu'il veut bâtir une cité. La maison n'est jamais assez

Après avoir fixé la masse du manoir, il faut en déterminer la situation; mais quelle sera sa position? le placera-t-on à mi-côté, sur la hauteur ou dans un fond? son sol sera-t-il de niveau ou en pente? préférera-t-on ce qu'on appelle

grande, assez volumineuse extérieurement; dans l'intérieur rien n'est épargné pour les embellissemens; rien n'est assez beau, assez riche, assez éclatant: il y porte le luxe avec l'embarras de la ville; il y veut jusqu'aux aises de la molesse. Plus flaté de ses bâtimens, où il ne devroit se renfermer qu'à regret, que de ses Jardins, son véritable séjour, il ne parle que de son salon doré, de ses meubles somptueux; il montre ses bains de marbre, sa belle distribution; il vante ses grands murs de terrasse, ceux de ses vastes fossés. Que s'ensuit-il de tant de superfluité, de tant de dépenses? qu'il en est bientôt las; que, sans la table, le jeu, que sans la nombreuse compagnie qu'il a grand soin d'y rassembler, il n'y resteroit pas vingt-quatre heures sans périr d'ennui: cela doit être ainsi. Ayons à la campagne une petite maison, c'étoit l'avis & le goût de Socrate; rendons-la propre & commode, mais procurons-nous un grand Jardin agréable & riant, & nous jouirons.

une

une belle vue, c'est-à-dire, une vue étendue à un aspect borné ? Qu'on me permette de m'arrêter un moment sur cette partie si intéressante de l'art des Jardins; la matiere est neuve, & la discution ici ne sera pas déplacée.

Deux considérations essentielles doivent servir de guide dans la position du manoir : l'aspect & le mouvement du terrein. L'un a pour but de procurer un marcher facile & des promenades engageantes; l'autre de présenter un ensemble qui plaise au premier coup-d'œil, & qui cependant intéresse toujours. J'en ajouterai une troisiéme : la salubrité. La réunion de ces trois conditions forme ce que j'appelle une situation agréable.

Je ne voudrois pas sous ma maison une vue très-étendue, quelque belle qu'elle fût; une telle perspective étonne, enchante d'abord, mais elle perd bientôt son prix : le charme diminue, s'évanouit même tout-à-fait pour qui l'a

toujours sous les yeux. Tel est l'effet constant du sentiment d'admiration, de surprise, qu'il n'a que le premier moment pour lui & ne revient plus ; & que plus son impression est vive, moins elle est durable. Si cette vaste perspective réunit une grande quantité d'objets, elle fatigue ; ils sont si éloignés, si mêlés, si confus, qu'on les distingue à peine : aucun n'attache & n'intéresse. Si elle en a peu, elle est vague ; l'œil regarde, sans voir, & ne sait où se reposer.

Une vue étendue, n'ayant pour elle que la surprise du premier moment, sera donc mal placée au devant du manoir, d'où l'habitude de la voir à toute heure la rend insipide ou nulle, & d'où elle peut être même fatiguante. Admettons pour un instant qu'elle soit la plus belle de toutes celles que les différentes positions du Jardin peuvent offrir ; dénué de ce puissant attrait, le Jardin sera négligé ; car n'ayant rien d'aussi interessant

à présenter, qu'iroit-on y chercher? Mais si les grandes perspectives, les grandes découvertes sont d'autant plus agréables, qu'on les voit moins souvent & moins longtemps; s'il est un art de les rendre plus piquantes, par la maniere dont elles se présentent, par la surprise qu'elles excitent, par les contrastes qui les font valoir; si l'attrait de la curiosité engage à les aller chercher; si elles sont le motif d'une promenade, le but d'une course & le dédommagement de la légere fatigue qu'elles auront donnée, il est donc à propos de les éloigner de la maison, d'où elles perdroient tous ces avantages. Voilà mes raisons pour éloigner du manoir les vues trop vastes. Je choisirois encore moins une vue sauvage & aride; elle est triste & affligeante. Et j'éviterois sur-tout de placer le manoir sur un sol aquatique, près d'un marais, dont les eaux stagnantes seroient sujettes à se croupir; cet aspect est aussi

dégoûtant que la situation est insalubre.

Je préférerois une vue familiere, dont les principaux objets seroient à ma portée, dont l'ensemble agréable & riant parût par sa médiocre étendue faire partie de mon patrimoine, à moins que mon Jardin ne fût un *pays*. Cet air de propriété seroit un intérêt de plus ajouté à ma jouissance. Je voudrois un aspect qui m'offrît l'espoir d'une promenade engageante, par la disposition du terrein en pente douce près du manoir. S'il monte avec trop de rapidité, la vue sera peu agréable & sans variété, le marcher sera fatiguant; descend-il précipitamment, il aura le même inconvénient : l'œil d'ailleurs ne suit point une pente trop rapide ; il saute par-dessus, va chercher au-delà les objets qui sont à sa hauteur, & l'intervalle n'est plus qu'un creux perdu pour lui. Je ne me priverois pas dans certaines circonstances d'un lointain ; cet accident en procu-

rant de l'air & un plus grand ciel, termineroit agréablement la perspective, feroit valoir les devans, & rendroit la limite incertaine, sans être vague. Si un tel site n'excite ni admiration, ni surprise, il récrée, il intéresse & ne lasse jamais; il attache par son ensemble, par ses détails & les charmes de la variété.

Au surplus, chaque espece de Jardin doit avoir son caractere particulier, & la perspective du manoir doit être différente. Pour le *pays*, il faut une vue étendue, mais meublée d'objets qui en déterminent la caractere, & enrichie d'effets pittoresques & variés: son site donné par la Nature & la disposition du terrein ne se fait pas, on le choisit. Pour le *parc*, les points-de-vue seront moins éloignés, le site sera moins vaste; mais il présentera un heureux assemblage de grandes parties toutes correspondantes au château. Cette correspondance an-

nonce la propriété, un des caracteres qui lui est essentiel, ainsi qu'à tous les Jardins. (1) Est-ce le *Jardin* proprement dit ? son tableau sera plus rapproché & totalement pris sur lui-même, parce qu'il ne se lie que rarement avec les objets extérieurs ; il n'exige qu'une médiocre étendue : aussi se plie-t-il aisément aux formes qu'on veut lui donner. Son genre & son caractere dépendent presqu'entierement du Compositeur ; il peut en créer tous les effets. Il peut l'orner de tous les embellissemens dont la combinaison bien entendue des bois agréa-

(1) Il est bon de se ressouvenir que le manoir du *pays* doit avoir dans la partie, où il est placé, un Jardin particulier d'un caractere qui lui soit analogue ; mais ce Jardin, qui n'est qu'une très-petite partie de l'ensemble général, doit concourir comme le reste à former un tout, sinon par son uniformité du moins par son indentité. Ce n'est pas que le manoir ne puisse faire aussi du *pays* son seul Jardin : alors il assujettit son caractere au ton général.

bles, des pelouses unies, des eaux tranquilles, associés à des pentes peu tourmentées sont susceptibles. Quant à la *ferme*, sa vue n'aura pas de borne fixe; son verger, ses enclos & le genre de ses cultures lui procureront un site toujours intéressant, & formeront ses scènes principales : les autres objets qui entreront dans le tableau, s'ils sont analogues au genre, seront un agrément dont elle fera son profit, mais qu'elle ne recherchera pas comme nécessaires.

Il est rare que le manoir soit bien situé sur une hauteur ; des pentes dures & peu praticables rendent les promenades fatiguantes & le marcher incommode : une vue vague & plongeante ne donne jamais une perspective aimable. Dans une telle position, l'on sera privé des eaux qui se trouvent plus communément dans les vallées ; les bois, vus de haut en bas, n'offrent pas un aussi beau spectacle que vus de bas en haut,

& le bâtiment, comme objet d'aspect, paroîtra isolé & détaché du paysage. S'il est un manoir, à qui une pareille situation puisse convenir, c'est quelquefois celui du *pays* sauvage; pourvu néanmoins qu'elle ne le prive pas des promenades; qu'elle ne le sépare pas trop des eaux, des bois qui rendent une habitation agréable, & dont le trop grand éloignement ne seroit que foïblement compensé par la plus vaste perspective.

La situation du manoir, au milieu de la plaine, est encore plus désavantageuse. Une grande plaine n'offre qu'une froide égalité, qu'une constante monotonie & un horizon sans grace & sans variété. C'est une étendue immense, & d'un coup-d'œil on l'embrasse. Tous les accidens, tous les détails sont perdus, parce que le plus petit obstacle les cache & obstrue de grandes surfaces. Si elle a des eaux, elles sont stagnantes; on ne les voit qu'autant qu'elles sont vastes

& rapprochées. J'éviterai donc la plaine pour l'établissement du *parc* & pour la position du château. Je la fuirai décidément pour le *pays*; celui-ci ne se plait que dans les aspects variés, dans les grands mouvemens du terrein, d'où se tirent les beaux effets de la Nature. Le *Jardin* même & sa maison de plaisance n'y trouveroient que de foibles ressources: la *ferme* seule peut s'en accommoder; mais l'un & l'autre seroient privés de nombre d'effets & d'accidens, & ne s'y procureroient pas toutes les beautés, dont ces deux especes de Jardins sont susceptibles.

Ainsi je ne rechercherois la plaine dans aucun cas pour la situation du manoir & l'établissement d'un Jardin, quel qu'il fût. Je lui préférerois encore le vallon le plus resserré & le plus profond; il présente au moins quelques ressources à l'Artiste. Il a celle des eaux, celle d'une végétation vigoureuse; les

côtes qui l'enferment fournissent des accidens de détail, & procurent souvent des effets qui peuvent indemniser des agrémens de la vue, refusés à de semblables situations.

Les hauteurs, les plaines, les vallées profondes, ayant toutes beaucoup plus d'inconvéniens que d'avantages, c'est aux situations à mi-côte & aux larges vallées qu'il faut donner la préférence; elles réunissent & offrent en effet tout ce qui compose un beau paysage & d'agréables perspectives. Là se trouvent les eaux de toute espece; là les côteaux se combinent avec les vallons, les bois avec les prairies, & leur mélange donne naissance aux accidens les plus séduisans; les productions sont très-variées, les pentes sont très-douces, le marcher est facile, & l'air ni trop vif, ni trop épais, rend ces situations très-salubres.

Ce n'est point assez d'avoir mis de la proportion entre la masse du bâtiment

& l'étendue du site, ce n'est point assez d'avoir choisi une place convenable, il faut encore que le caractere, le style, la teinte du bâtiment soient analogues à la scène & à l'espece de Jardin auquel on le destine.

Si c'est le *parc*, il lui faut un château; mais quelle sera sa forme? à quoi le distinguera-t-on des autres bâtimens? son institution va nous l'apprendre.

Le château tire son origine de ces temps malheureux de la féodalité où, dans un état de guerre perpétuelle, la force faisoit le droit. Un Seigneur, assez puissant pour attaquer, vouloit aussi se défendre contre les surprises de ses pareils. Il construisoit une place forte pour sa sûreté; elle renfermoit de vastes bâtimens, pour servir de refuge à ses vassaux, & les mettre à l'abri des incursions subites de l'ennemi. Il choisissoit souvent une hauteur inaccessible pour former son établissement, ou, s'il étoit obligé

de l'asseoir dans des lieux bas, il l'enfermoit au milieu des eaux. De-là ces vastes enceintes de murs épais & élevés, ces immenses fossés, ces ponts-levis, ces tours à meurtrieres, monumens de notre ancienne barbarie.

Mais de nos jours tout est changé. Un château n'est plus qu'un asyle champêtre, où le maître va se délasser des fatigues de la ville, & goûter en paix les douceurs de la retraite & les agrémens de la campagne. Il ne lui reste de son ancienne puissance que des droits utiles & honorifiques, & la prééminence sur tout ce qui dépend de sa seigneurie. Ses vassaux, autrefois ses serfs, ne sont plus que ses cliens & ses protégés. Ah ! si jamais un goût personnel, l'usage ou d'autres motifs engageoient les Seigneurs à habiter plus long-temps leurs terres, ils acquerroient une prééminence bien plus précieuse ; celle qu'on obtient en faisant des heureux. La saine Philoso-

phie, en répandant sa lumiere, en épurant les mœurs, a rapproché l'homme de l'homme, sans troubler l'ordre hiérarchique de la société. Mais c'est l'habitude de vivre aux champs qui le rend compatissant pour ses semblables; il voit de plus près leurs besoins & leur misere, & ne les soulage pas envain: il jouit du bonheur qu'il leur procure: il va chercher ici le malheureux qu'à la ville il repousse; & dans cette relation de bienfaits & de reconnoissance, le cœur, perpétuellement exercé, devient nécessairement humain & sensible. Je demande grace pour cet écart, & je reviens. C'est la prééminence que le style du château doit annoncer, & qui sera son caractere essentiel. Il suffira pour cela de lui conserver les tours qui le flanquent, ses combles élevés, sa mâle & antique architecture; mais on comblera ces fossés peu salubres, on abbattra ces tristes murs qui l'emprisonnent,

on détruira ces ponts-levis effrayans, inutiles aujourd'hui. C'est par-là que le château conservera le caractere de noblesse & de suzeraineté qui doit le distinguer; caractere qui, sous cette forme, s'associe aux graces champêtres bien mieux que sous celle que nous donnons à nos châteaux modernes.

Un bâtiment à plusieurs étages, terminé par deux pavillons qu'une imperceptible saillie & des corps de refend détachent à peine, ou dont un maigre avant-corps, qui marque foiblement le milieu, est surmonté d'un petit fronton : ornement qui semble, par son fréquent usage, être devenu le signe caractéristique des châteaux modernes; quelquefois des colonnes qui n'ajoutent nulle noblesse à l'édifice; le tout coëffé d'un comble brisé, bas & écrasé, percé de lucarnes qui le rapetissent encore : tel est style qui a remplacé celui des anciens châteaux. Il est vrai qu'on y a suppléé

par de longues & ennuyeuses avenues droites qui ont pour seule & éternelle perspective le fastidieux fronton ; qu'on s'est enfermé de grilles de fer au lieu de murs ; qu'on s'est entouré de cours, d'avant-cours, de parterres ; genre de magnificence qui n'appartient qu'aux palais & aux hôtels. Mais tous ces grands vuides, au milieu desquel se perd le château, d'autant plus admirés qu'ils sont plus spacieux, outre qu'ils ne sont justifiés ni par la nécessité, ni par l'agrément, ont de très-grands inconvéniens ; ils isolent le manoir, l'éloignent, le séparent des promenades, & lui font une enceinte de sable & de pavé qui fatigue les yeux & les pieds. Heureux encore quand les cours ne sont pas enfermées de murs & de bâtimens ! aussi le maître & sa société, ne pouvant sortir d'aucun côté sans rencontrer un marcher rebutant, sans être exposé aux ardeurs du soleil & aux injures de l'air, peu tentés d'ail-

leurs de visiter des Jardins, dont l'aspect est sans attraits & d'une insipide monotonie, passent leur temps aux champs comme à la ville, c'est-à-dire, renfermés sous des toits : ce n'étoit pas la peine de la quitter.

Laissons dans les villes les palais, les hôtels & tout ce qui leur appartient ; construisons des châteaux, des maisons de plaisance, des fermes à la campagne, & ne confondons pas le style imposant de la grandeur avec le ton fastueux du luxe & de la richesse. D'ailleurs cette forme des châteaux modernes ne leur appartient pas exclusivement ; devenue le modele de toutes les maisons bâties à la campagne, elle confond le manoir seigneurial & celui du particulier. Et le publicain, qui aura formé son établissement dans une terre, le disputera au Seigneur, le surpassera même en magnificence, en somptuosité, & la *convenance* sera anéantie.

Si le *parc* exige un château qui annonce la prééminence, le manoir destiné au *Jardin* ne sera qu'une maison de plaisance. C'est pour elle qu'il faut reserver la fraîcheur des enduits, la légereté des formes, & tout ce que la décoration a d'agréable & de riant ; c'est-là que la noblesse doit être sacrifiée aux graces, la richesse à l'élégance, la somptuosité au goût. Les grandes masses y paroîtront toujours lourdes, parce que le site du Jardin est communément d'une médiocre étendue. Ce seroit une présomption de ma part d'entrer dans un détail sur la décoration de la maison de plaisance ; l'architecture de nos jours, qui s'est perfectionnée dans tous les genres, nous offre des modeles charmans, & nombre d'exemples de composition agréable & gracieuse.

Les bâtimens de la *ferme* seront bas, simples & sans décoration ; mais on donnera une grande attention à la ma-

niere dont on les placera, afin que le grouppe qu'ils préfentent foit agréable & champêtre, &, qu'au moyen des plantations & des enclos, dont on eft le maître de les envelopper, ils fe compofent d'une maniere pittorefque : voilà quel fera leur plus grand charme. Leur fimplicité fe tirera non-feulement de celle des formes, mais encore de celle des matériaux qui entrent dans leur ftructure. Le manoir cependant, moins négligé fe diftinguera des bâtimens accefſoires, & notamment dans la ferme bourgeoife, où il peut devenir même une agréable maifon de campagne, fans s'écarter du ftyle champêtre.

Quant au *pays*, j'ai déjà dit que le manoir n'eft dans l'enfemble qu'un accident particulier, fous la forme qu'exige la place qu'il occupe. Pour la lui choifir, confultez tout-à-la-fois l'effet général & le petit domaine qui lui eft affecté ; & foumettez fon ftyle & fa

décoration au caractere de la scène particuliere à laquelle il appartient, & surtout au genre du *pays*; & ne construisez qu'une chaumiere, si l'un & l'autre ne comportent que cette espece de bâtiment. Eh quoi ! une chaumiere pour manoir ? oui, une chaumiere; le *pays* n'est pas le Jardin du voluptueux sybarite, mais celui de l'homme de goût, aux yeux de qui la *convenance* est préférable à l'étalage d'un luxe déplacé.

Le manoir est le principal, mais non le seul bâtiment des Jardins; ceux-ci en comportent de bien des genres. Quelques-uns de ces bâtimens ont pour objet l'effet, & d'autres le besoin : il seroit mieux que tous dussent leur existence à ce double motif. Il est rare que ceux, qui n'ont pas un but d'utilité réelle ou du moins apparente, & qui ne sont construits positivement que pour l'effet, embellissent réellement une scène. Quelqu'agréables, quelque bien situés qu'ils

soient, si une sorte de nécessité ne les justifie, ils déplaisent par cela seul qu'ils montrent trop évidemment l'intention de plaire. Comme fabriques, les bâtimens ne sont des accidens heureux que placés à propos, sans prétention ni confusion; que lorsque le caractere de la scène en reçoit plus d'expression. L'abus de cette facile ressource, qui annonce la richesse du propriétaire qui les a payés, décele en même temps l'insuffisance du Jardinier qui les a ordonnés.

Qu'y a-t-il en effet d'intéressant dans cette collection de bâtimens d'ostentation, sur-tout dans ces monumens d'imitation qui n'ont jamais la proportion ni l'expression de ceux qu'on veut représenter ? qu'y a-t-il sur-tout de plus déraisonnable que cette association de tous les genres, anciens & modernes, grecs & gôthiques, turcs & chinois, & tout cela dans un seul Jardin ? comment

prétendre réunir, sans revolter le sens commun, les quatre parties du monde dans un petit espace, & tous les siecles dans le même instant? Un pont ne peut-il être que chinois? l'élégance d'un pavillon consiste-t-elle dans la forme & les ornemens gothiques? un reposoir ne doit-il se présenter que sous la figure élégante d'un porche? ce n'est pas tout: si le Compositeur s'asservit aux regles de l'Architecture, il affecte souvent une sévérité qui ne s'accorde pas toujours avec les graces, & moins encore avec l'effet qu'il se propose; s'il arrive au contraire qu'il les méprise ou les néglige; alors, s'abandonnant au délire d'une imagination licencieuse, & ne connoissant ni frein ni mesure, il fait un grossier mélange de tous les genres; il ne craint pas de les réunir dans une même décoration. De telles fabriques sont & paroîtront, dans toutes les circonstances, un composé monstrueux,

une production barbare. Si l'on se prévaut de ce que j'ai dit, que souvent les regles précises de l'Architecture doivent céder à l'effet, c'est m'avoir bien mal entendu.

Que sera-ce enfin si à ce ridicule on joint celui de la situation ? si, au milieu d'un gazon, ou sur le penchant d'un côteau, on éleve une butte méthodiquement arrondie, disposée tout exprès pour détacher & mettre en évidence une fabrique souvent sans analogie & sans accord avec l'expression de la scène ? si, sur les bords d'un ruisseau frais qui orne un Jardin élégant, on construit une tour ruinée ou un rocher ? si, dans un site sauvage, on plante un pavillon décoré des plus riches ornemens de l'Architecture? ou bien si l'on éleve une pyramide égyptienne au centre d'un bocage consacré aux fleurs & aux graces du printemps ? prétend-t-on par-là produire des contrastes ? mais des contrastes ne sont pas des

contradictions : a-t-on le projet de faire illusion ? cet artifice grossier n'en suppose pas même l'intention.

Le *pays*, qui seul peut se prêter à une grande variété d'effets, qui est susceptible d'une grande diversité de caracteres, n'admettra jamais des licences si contraires à toute vraisemblance. S'il est champêtre, il ne comportera que les bâtimens & les *fabriques* répandus communément dans la campagne & les champs. S'il est sauvage, il ne lui faut que des bâtimens rustiques. S'il est désert & abandonné, il se permettra des ruines, vestiges de son ancien état ; mais elles ne seront pas un monceau informe de décombres entassées ; elles n'enrichiront le site, qu'autant qu'elles seront imposantes par leur grandeur ; elles ne captiveront les regards qu'autant qu'elles seront composées d'une maniere pittoresque ; elles n'intéresseront qu'autant que, vénérables par leur antiquité, les

P 3

parties encore exiſtantes feront connoître, ſans un effort pénible, la forme générale & la deſtination du monument, dont elles ne ſont que les reſtes; & que les arbres qui croiſſent ſur ſes fondations, que le lierre qui tapiſſe ſes murs, que la mouſſe & l'herbe qui les recouvrent prouveront ſa vétuſté. Si telles ſont les conditions de ce genre de *fabriques*, qui oſera tenter d'en conſtruire & ſe flatter du ſuccès qu'on obtiendra que par la plus parfaite illuſion?

Je me diſpenſerai de faire paſſer en revue tous les genres de bâtimens, d'en faire l'application à chaque eſpece de Jardin. Vouloir peindre tous leurs caracteres & leurs effets; diſtinguer tous ceux que le goût approuve & qu'il rejette; entrer dans le détail des aſyles, des retraites, des repoſoirs; parler de toutes les eſpeces de clôtures & de barrieres; preſcrire la maniere dont il faut les placer pour qu'elles n'interrompent pas la marche

du terrein, & qu'elles ne bornent pas les perspectives; décrire toutes les sortes de ponts; fixer leur proportion relativement au point de vue & à la distance; déterminer l'accord de leur largeur avec celle de la riviere qu'ils croisent, & de leur hauteur avec celle du rivage qui leur sert de point d'appui, seroit outre passer les bornes d'une théorie. Seulement je ferai observer, à l'occasion de ces derniers, que, selon les circonstances, les plus rustiques, comme les plus magnifiques conviennent au *pays*; que les plus élégans & les plus légers conviennent au *parc* & au *Jardin*, & les plus simples à la *ferme*; qu'en général les ponts de pierre sont plus mâles & plus graves, mais que ceux en bois sont plus légers & plus gais; qu'ils obstruent moins les eaux & se lient mieux aux effets d'un paysage; &, qu'à raison de leur grace & de leur variété, ils sont souvent préférés.

Tant d'objets à discuter seroient la ma-

tiere d'un ample volume, & fans doute je n'aurois pas encore tout dit. Mais il fuffit d'éveiller le génie, d'échauffer le fentiment ; il fuffit, pour atteindre au but que je me fuis proposé, d'avoir démontré que les conftructions & les fabriques font foumifes aux regles du goût & aux loix du raifonnement, & non au caprice & à la fantaifie ; que, dans tous les cas, il faut atteindre à la plus exacte vraifemblance & obferver la *convenance*; que c'eft y manquer effentiellement que d'éléver à la campagne des bâtimens faftueux ; que la magnificence contrarie & fait fuir les graces champêtres, qui ne fe plaifent que dans la fimplicité ; & qu'enfin les bâtimens n'étant que des objets acceffoires, ils doivent fe conformer au fite, & non le fite aux bâtimens.

Mais où placera-t-on les temples, les églifes gothiques, les cimetieres, les tombeaux, les vers, les infcriptions, les

monumens allégoriques, emblématiques, & tous ces bâtimens d'imitation & de caprice, dont fourmillent les Jardins modernes qui prennent faveur sous le nom de *Jardins Anglois* ? Quel est enfin le site qui leur convient ? Je supplie mon Lecteur de suspendre son empressement jusqu'au chapitre destiné à traiter des *genres*, où tous ces objets seront discutés.

CHAPITRE XII.
DU PAYS.

Description d'Ermenonville. (1)

LE *pays* est une grande machine qui exige beaucoup d'imagination, & des talens supérieurs; il est dans cet art ce que le Poëme épique est dans la Poësie. L'Artiste, qui se livre de préférence à cette espece de Jardin, est autant au-dessus de celui qui s'attache aux autres, que le peintre d'Histoire est au-dessus du peintre de genre.

J'ai déjà fait observer que le caractere distinctif du *pays* étoit la variété; il présente en effet tous les tableaux de la

(1) J'ai cru devoir appuyer mes principes par des exemples : voilà pourquoi je donne la description des Jardins d'Ermenonville & de Guiscard.

Nature; il en admet tous les accidens; il se prête à ce beau désordre qui la caractérise; comme elle, il se plaît dans les transitions hardies & les contrastes; comme elle, il est susceptible d'une infinité de modifications & de combinaisons. Ouvert ou resserré, montueux ou de niveau, sec ou aquatique, desert ou peuplé, le *pays* sera frais & aimable ou sombre & arride, grand & imposant, ou simple & naïf, inculte & pauvre, ou productif & riche. C'est de ces qualités qu'il tire ses différentes expressions; &, selon celles qui prédominent, il prend un caractere champêtre, cultivé ou sauvage; ce qui forme ses trois principaux genres.

Le *champêtre* peut être plus ou moins rustique, mais il suppose toujours de la fraîcheur & de la simplicité dans ses tableaux. Ses accidens n'ont rien de surprenant ni d'extraordinaire; ses pentes sont douces; sa verdure est riante &

animée; ses eaux coulent sans violence, & ne sont agitées que par de foibles obstacles; il aime les vallées couvertes de prairies & les côteaux ombragés; il se plaît parmi les saules, les peupliers, les arbres gais & légers. Il exige peu de fabriques, parce qu'il est un peu solitaire; s'il en adopte quelques-unes, ce sont les petits hameaux, les chaumieres, les cabanes dispersées : ce genre est le plus intéressant des trois. Personne n'est insensible à ses charmes; la douceur de ses effets & ses graces simples plaisent généralement.

La culture, les champs, les villages, les fermes constituent le genre *cultivé*; ses côteaux sont ornés de vignes & d'arbres fruitiers; ses plaines sont des guérets partagés par des haies, séparés par des enclos; ses vallées, des herbages couverts de troupeaux; ses eaux, des ruisseaux & de tranquilles rivieres qui portent par-tout la fertilité. Son aspect riche & peuplé

offre de tous côtés les fruits du travail, de l'activité & de l'industrie.

Le genre *sauvage* se reconnoîtra à son terrein tourmenté, à ses vallées sinueuses & profondes, à ses hautes montagnes fréquemment entrecoupées de gorges & de ravins. Il sera abondant en rochers, il aura de vastes & sombres forêts; son sol aride, ses sables stériles ne produiront que des bruyeres, ils se couvriront de mousses; ses eaux seront des torrens furieux ou de bruiantes cascades; il aura encore de grands lacs, des fleuves majestueux, des marais incultes; & pour fabriques, des hameaux simples & rustiques, des forges noires & enfumées, quelque vieux château abandonné, des tours ruinées, d'antiques monumens qui ont résistés au temps.

Tous ces genres peuvent encore se modifier les uns par les autres, & dans leur mélange, produire des caracteres nouveaux, acquérir des expressions très-

différentes, selon la maniere, dont ils seront associés & à raison de leurs combinaisons.

J'ai dit qu'on ne fait pas le *pays*, mais qu'on le perfectionne ; c'est la Nature qui en ordonne les principaux effets ; c'est elle qui doit avoir ébauché les principales masses : tout l'art consiste à en bien saisir l'ensemble, à bien distinguer & fortifier les traits qui lui donnent son expression. Si l'Artiste ose créer des accidens, il ne se permettra que ceux que la Nature auroit pu placer ; ils seront proportionnés au site & analogues aux scènes ; il rejettera tout ce qui altere, affoiblit ou contrarie le caractere général.

Les Jardins d'*Ermenonville* présentent un *pays* en partie champêtre, & en partie sauvage. Sa belle vallée, la riviere qui l'arrose, les côteaux qui la dessinent, les plantations qui l'ornent, les prairies qui la couvrent ont un caractere véritablement

tablement champêtre. Ses montagnes & ses gorges, l'espece d'arbres qu'ils produisent, les sables arides, les vastes bruyeres, les rochers, un grand lac font d'une autre partie un *pays très-sauvage*.

La vallée en face du château du côté du nord n'étoit, il y a quelques années, qu'un marais impraticable d'un aspect repoussant. Son sol tourbeux retenoit les eaux de mille sources qui l'abreuvoient; quatre ou cinq canaux fangeux n'avoient pu le dessécher; des vapeurs grossieres s'élévoient & couvroient, soir & matin, sa surface. Des allées symmétriques bornoient la vue de tout côté, rendoient l'aspect aussi ennuyeux que triste. En s'opposant à la libre circulation de l'air, ces plantations contribuoient à l'insalubrité de la situation; tandis qu'en cachant le jeu des pentes, elles interceptoient la marche du terrein, & faisoient d'une vallée agréable une plaine

Q

froide & sans accidens. De droit & de gauche des côteaux & des vallons charmans étoient ignorés ou négligés; & une belle forêt tout auprès de la maison en étoit si bien séparée, qu'elle ne procuroit ni embellissement pour le site, ni jouissance pour la promenade. Du reste un parterre marécageux; des canaux profonds qui enfermoient des eaux impures, en tout temps couvertes de roseaux & d'herbes; un labyrinthe de charmille sur chaque flanc, où l'on n'osoit pénétrer à cause de leur extrême humidité, faisoient l'insipide décoration du Jardin. Du côté du midi, une cour entourée de bâtimens attristoit les regards. Une antique & lourde porte donnoit sur une rue entre deux murs, l'égout du pays; cette rue, la seule avenue du château, étoit encore nécessaire à la communication d'une partie du village à l'autre. Au-delà un potager aquatique, tout fermé de murs, étoit terminé par

une haute chauffée, revêtue en pierre & deftinée à foutenir les eaux d'un étang; furmontée de deux rangs de tilleuls, elle bornoit la vue & retréciffoit le ciel. Enfin tout étoit défuni & indépendant; le mouvement du terrein par-tout dénaturé; la vue obftruée de tout côté; chaque partie à part, fans liaifon & fans enfemble, n'avoit ni caractere, ni expreffion. Tel étoit Ermenonville, quand il fut confié à mes foins.

Aujourd'hui, du côté du nord une vallée fraîche & riante a pris la place d'une plaine monotone & d'une forme fymmétrique; le marais défféché eft devenu une excellente & agréable prairie; une large riviere a été fubftituée aux fétides canaux; fes eaux toujours à fleur, fans ceffe battues par les vents, fe confervent pures & nettes. La plupart des objets, qui embelliffent cette perfpective, naturellement bien placés, n'attendoient que la deftruction de quelques

plantations qui les cachoient ou les ifoloient. Les arbres abatus ont découvert un site délicieux, terminé par une montagne à deux lieues de distance, surmontée d'un village, par-dessus lequel s'éleve très-haut l'antique tour de Mont-Epiloy à demi ruinée. Ce bel accident, qui fait le lointain du tableau, paroît, à raison de son éloignement, toujours coloré de ces tons bleuâtres & vaporeux qui lient d'une maniere si douce le ciel & l'horizon.

Les murs de clôture détruits, ainsi que le gothique bâtiment qui faisoit l'entrée de la cour, laissent voir la continuation de la vallée du côté du midi ; elle forme la perspective du derriere du château. La riviere qui prend sa source de ce même côté, arrose & traverse une pelouse sur l'emplacement qu'occupoit le potager. Cette pelouse va se réunir sur la droite à la forêt, & se perdre sous une futaie de beaux arbres suspendus sur une côte

DES JARDINS. 245

qui se précipite; à gauche elle se termine à la riviere. La chaussée, qui croisoit la vallée, a été déguisée par un mouvement de terre combiné avec les plantations, & ne la coupe plus; elle lui procure seulement un ressaut d'autant plus naturel, qu'il est positivement à l'endroit, où les côtes du levant & du couchant semblent vouloir se réunir. Une cascade en nappe, que produit le trop plein de l'étang & que justifie ce ressaut, anime la scène par son éclat, son mouvement & son bruit. Cette perspective, aussi agréable, mais moins étendue que l'autre, ne lui ressemble en aucune maniere, quoiqu'également champêtre. Le site plus renfermé n'a rien de vague ni d'indécis; les objets sont plus près, plus réunis. Les yeux, au moment où le soleil approche le milieu de sa carriere, se plaisent à les parcourir, comme ils aiment à s'égarer dans tous les instans du jour sur la vaste vallée du nord.

Le chemin, servant à la communication d'une partie du village à l'autre, a pris une nouvelle direction, & ne s'apperçoit que parce qu'il est fréquenté. Débarrassé des murs qui l'enfermoient, il a été porté à une distance suffisante, pour n'en être pas importuné, & cependant il est assez rapproché, pour distinguer parfaitement du château tous les objets. Le mouvement perpétuel que ce passage occasionne, peuple & égaie les environs du manoir. La riviere, en traversant ce chemin, a nécessité l'établissement d'un pont de *bois*; cette fabrique, qui contribue à l'embellissement de la composition, fait le devant du tableau.

Des deux côtes qui enferment cette vallée, celle de la droite se prolonge & paroît, par l'effet de la perspective, s'abaisser à mesure qu'elle s'éloigne. La cime des arbres, dont elle est couverte, dessine dans le ciel une ligne fuyante

qui indique la marche du terrein, & fait sentir la continuation de la vallée que voile le ressaut. La côte opposée, d'une pente moins rapide, est plantée de noyers assez espacés, pour lui permettre de se couvrir d'une pelouse très-verte du haut en bas. L'étang, qu'on ne voit que lorsqu'on a gravi le ressaut, est devenu un lac de bonne forme; il se perd, ainsi que la vallée, derriere les arbres & dans les détours des côteaux couverts de bois.

La riviere, après avoir tourné la pelouse, passe sous le pont du chemin, & va se jeter peu après dans les fossés; elle n'en sort que pour se répandre librement sur le gazon en face du château du côté du nord, où elle produit un bassin d'une forme irréguliere & alongée. A son extrémité, elle se précipite, reprend son caractere de riviere, & parcourt toute la vallée. Dans sa course, quelques isles la divisent en

plusieurs bras, varient sa marche, ses bords & sa largeur, & justifient ses détours. On a profité de la différence de hauteur entre la piece d'eau & la riviere, pour construire à l'endroit de la chûte une écluse qui fait passer les barques d'un niveau à l'autre; cette manœuvre intéresse la curiosité & permet de s'embarquer au pied même du château.

Cette vallée embellie par le cours de la riviere qui, dans toute son étendue, arrose une prairie immense, est ornée de quelques accidens qui y jettent de la variété, sans nuire à la douceur du tableau. Sur la gauche & tout auprès du château, est une forte masse très-élevée de gros peupliers d'Italie, dont l'ombre légere ne sauroit préjudicier au gazon sur lequel ils sont plantés, mais favorise la promenade du soir. Au-delà on apperçoit, à la tête d'un bois, les bâtimens d'un moulin entourés d'arbres, avec lesquels ils se grouppent agréablement. Le

clocher de l'abbaye de Chailly qui se trouve sur la même direction les surmonte; &, quoiqu'à plus d'une demi-lieu, il paroît y tenir.

A une certaine distance la vallée est coupée en deux parties inégales, par un fort massif d'aunes qui ombrage le cours d'un ruisseau. Ce massif, heureusement placé, concourt à perfectionner la composition; il divise la vallée qui auroit paru trop large pour sa longueur. Ce resserrement procure une très-grande profondeur à la partie sur la gauche, en même temps qu'il sert de *repoussoir* à la montagne & à la tour qui terminent la perspective. L'autre partie est bornée par un bois qui la croise & l'arrête, sans former obstruction.

La ligne de plantation, qui dessine la forme de la vallée du côté du levant, part immédiatement d'un des deux ponts qui traversent les fossés & lient le château aux Jardins. Elle fait, à peu de distance,

une forte saillie sur la pelouse, & détermine un premier plan. Une petite hauteur au-delà, plantée d'arbres lui succede & en produit un second. Enfin le bois, qui termine la moins profonde des deux parties de la vallée, en forme un troisieme. Cette ligne extérieure a un mouvement suffisant, pour lui donner de la grace & de l'effet, & elle n'est pas assez tourmentée, pour détruire la douce harmonie de l'ensemble; car la douceur & la tranquillité sont la véritable expression du paysage vu du château. C'est sur-tout au moment du soleil couchant, ou, lorsqu'éclairé par la lune, dans une belle nuit d'été, elle se peint dans la riviere, que cet accord est plus sensible, & que le tableau acquiert de nouveaux charmes.

Le bois de la droite, dont on vient de tracer la ligne extérieure, présente des routes & des sentiers sinueux; en les parcourant, on rencontre quelque clai-

rieres qui donnent ouverture sur un joli vallon. Un pont de bois sur le ruisseau venant de ce vallon conduit à une scéne moins champêtre ; elle présente une côte de sable couronnée & en partie couverte de bois. D'agréables mouvemens de terrein lui procurent un jeu très-varié de petites collines & de petits vallons ; les pentes, d'abord assez fortes, s'adoucissent & se couvrent de pelouse à mesure qu'elles se prolongent, & vont insensiblement se terminer à la riviere. Cette côte retourne au levant & se perd dans l'enfoncement du vallon. La côte opposée offre en amphithéâtre les maisons du village entre-mêlées d'arbres ; son sommet est très-remarquable, par l'église & le clocher qui dominent. Cette perspective, d'une belle composition, produit un effet toujours heureux des divers points d'où on la voit, & se montre sous un aspect toujours nouveau & toujours agréable.

En revenant sur ses pas & traversant la vallée & la riviere près du gros massif d'aunes, on a le château en face, & au-delà sur la droite on apperçoit la forêt & le côteau que nous avons vus descendre précipitemment sur la pelouse du midi. C'est au pied de ce côteau & au point de son détour que se trouve l'autre partie du village. L'effet de celle-ci est très-différent ; les maisons plus simples, plus éparses sont presque toutes couvertes de chaume ; des jardins & des prairies en avant ; & la forêt derriere, lui donnent l'air d'un charmant hameau au milieu des bois ; le seul bâtiment qui se distingue un peu, est le pignon d'une chapelle, surmonté d'un petit clocher. Si cette perspective ne joue pas dans la scêne un aussi grand role que l'autre, son effet, plus champêtre, est plus analogue au ton général.

Pour parvenir à la partie sauvage, il faut prendre la pelouse du midi qui mene

à la forêt, où l'on rencontre quelques allées circulantes sur la droite, qui conduisent sur le haut d'une pelouse séche & mousseuse ; de-là l'on découvre le pays sauvage. Un grand lac enfermé dans un vaste bassin, formé par un cercle de montagnes entrecoupées de gorges profondes, couvertes de bruyeres & de massifs de toute sorte d'arbres, parmi lesquels se font remarquer de superbes génevriers d'espece & de grosseur peu commune, dont les branches & les tiges s'élevent, rampent & se courbent en tous sens, composent ce singulier tableau. Derriere une de ces montagnes, qui s'abbaisse avec rapidité, on apperçoit l'église & l'abbaye de Chailly, & une échappée au-delà ; ces deux accidents ne contrarient point l'effet de cette perspective plus que sauvage : elle acquerra même par la suite plus de caractere, par l'effet des pins & des autres arbres verds de toute espece qu'on y a planté.

La pente douce & la charmante peloufe, que préfente ce côteau, engagent à defcendre jufqu'au lac qui en baigne le pied. La forme, les plantations, les bords de cette vafte piece d'eau font fortement contraftés. D'un côté, la crouppe d'une haute montagne, couverte de gros rochers entaffés hardiment les uns fur les autres, fait une pointe qui s'avance fierement jufqu'au lac, & ne laiffe qu'un paffage étroit entr'elle & l'eau. A la rive oppofée, un monticule ifolé & d'une pente affez rapide, tout planté de bois depuis le pied jufqu'au fommet, fait une faillie circulaire qui fe prolonge dans le lac, & le force d'en prendre le contour. Le grand mouvement des hauteurs qui l'environnent, la trifte bruyere, dont prefque tout le fol eft couvert, les grouppes de genevriers répandus en abondance fur les côtes, le verd obfcur des aunes qui croiffent fur une partie de fes rives, les joncs & les rofeaux qui

en occupent d'autres, en se peignant dans ses eaux, les brunissent; tous ces alentours jettent sur ce tableau une teinte sombre, & lui impriment un caractere très-austere : caractere si opposé à celui des deux vallées du château, qu'on croit en être séparé par un espace immense. Cependant ces deux sites se touchent, un moment suffit pour passer de l'un à l'autre; mais, par leur position, l'œil ne sauroit les appercevoir ensemble que de quelques points, d'où jamais ils ne se nuisent.

Au-delà du lac le terrein est plus tourmenté, il est même bouleversé; les eaux s'épanchent dans les lieux bas & forment des marais couverts d'arbres de toute espece. Les sables plus apparens, le sol plus aride, les montagnes encore plus hautes & plus dépouillées en font un pays desert très-sauvage; cependant l'aspect n'a rien de rebutant. La grande variété d'effets, les arbres si

différents d'espece, de forme & de situation; ici des saules, des aunes; là des genevriers; plus loin des chênes; des bouleaux sur les hauteurs; le mouvement extraordinaire du terrein; les pelouses vertes des petites collines, les gazons frais des vallons creux parsemés de rochers entremêlés de bruyeres; tous ces objets mélangés confusément offrent un désordre qui n'est ni sans beauté, ni sans agrément.

Voilà en quel état étoient les Jardins d'Ermenonville lorsque j'ai cessé de les diriger. C'est ainsi qu'une position désagréable est devenue un pays charmant; c'est ainsi qu'un fond marécageux & mal-sain a été changé en une vallée riante & aërée, & qu'un lieu triste a été transformé en une des plus intéressantes situations. Cependant quoique les tableaux soient très-pittoresques & les scènes très-variées; quoique l'expression générale réponde parfaitement à la dé-
finition

finition que j'ai donnée de l'espece de Jardin que j'ai appellé le *pays*, je dois prévenir, puisque je cite celui-ci pour exemple, que le château, de forme & de construction moderne, tout au milieu d'un pays qui n'est que champêtre, est un grand défaut dans cet ensemble dont il trouble l'harmonie ; heureusement qu'il n'a rien de commun avec la partie sauvage; car c'eût été bien pis.

Si les Jardins n'avoient pour objet que l'agrément du coup-d'œil, vus du manoir, ceux d'Ermenonville ne laisseroient rien à désirer ; mais dès que le château en fait partie, dès qu'il se montre, de quelque part qu'on le voie, son style, sa teinte, sa masse, sa position gâtent & contrarient l'effet général & les scénes particulieres, dans la composition desquelles il est pour quelque chose. (1) Aussi est-il isolé au milieu des

(1) Le *pays*, ne supposant pas une propriété unique, mais bien un assemblage de propriétés parti-

champs; il ne tient à rien de ce qui l'environne; il n'y a enfin nul accord entre le genre & le caractere de ce bâtiment & la fcène où il eft placé.

Indépendamment de ce vice de convenance, fa pofition n'eft pas heureufe en ce qu'il croife la vallée, la coupe en deux, & qu'il en interrompt la marche. Cette obftruction frappe d'autant plus qu'une petite échappée, apperçue du côté du couchant, fait defirer vivement cette liaifon. Outre que fon ftyle n'a rien de champêtre, il n'a en lui-même qu'un foible caractere; au nord, il ne préfente qu'une grande face blanche & monotone qui n'a de mouvement

culieres, le château ne fauroit avoir une correfpondance immédiate avec lui. Ceci rentre dans mes principes & confirme ce que j'ai avancé fur les manoirs, & notamment fur le château, lorfque j'ai dit qu'ils doivent avoir dans leur dépendance une propriété qui leur foit particulierement affectée & relative à leur caractere. Voyez auffi la note fur le manoir du *pays*, page 109.

que par les tours qui le flanquent; s'il se montre sous un aspect moins défavorable du côté du midi par le jeu que lui procure la saillie des ailes, on peut encore lui reprocher qu'il compose, avec la grande quantité de bâtimens qui l'accompagnent, un ensemble trop volumineux pour l'étendue du site, qui d'ailleurs n'offre rien de champêtre. Quant aux faces latérales, on ne les apperçoit pas, le château étant resserré par les côtés.

Il faut convenir que, d'une part, il eût été difficile, quoique non impossible, de changer le caractere de ce grand bâtiment; plus difficile encore de corriger ce que sa situation a de vicieux; & que, de l'autre, la disposition & les accidens du local ne comportoient que le *pays*, & ne se seroient jamais prêtés à l'établissement du *parc*.

L'Artiste, qui aura à composer des Jardins pour un manoir déjà construit,

ne rencontrera que trop souvent des obstacles invincibles dans sa forme & sa situation. Il trouvera difficilement une décoration analogue au caractere du site & une position bien choisie relativement au mouvement du terrein & à la nature des effets qu'il exige. Ici ce sera un grand édifice & un petit espace; là une brillante décoration & une site pauvre; souvent une position qui isole le manoir & le détache du paysage, ou bien un sol intraitable, une exposition désagréable, une situation sans aspect, sans intérêt. La distribution des Jardins symmétriques toujours correspondante à la forme des bâtimens, & assujettie à leur décoration & à leur direction, parce qu'on les a toujours regardés comme l'objet principal, quoiqu'à la campagne ils ne soient qu'accessoires, procede d'après des principes si différens de ceux que je propose dans cette théorie, qu'il arrivera rarement que ce qui convient aux uns puisse

convenir aux autres. Mais revenons aux Jardins d'Ermenonville.

Ce n'étoit pas affez d'avoir conçu ce projet fur un terrein dont l'état primitif fembloit ne devoir fe prêter à nul accord & s'oppofer à tout effet agréable, fur un fite qui préfentoit au premier coup-d'œil fi peu de reffources & tant de difficultés; ce n'étoit point affez d'avoir déterminé les grandes maffes & difpofé les effets principaux, il reftoit encore à faire une grande partie des détails, pour mener cette entreprife à fa fin : on s'en eft occupé depuis. Quoique j'aie bien acquis le droit de dire ce que j'en penfe; quoiqu'en les foumettant à une jufte critique, j'euffe pu jetter quelques traits de lumiere fur les principes de l'art, je crois devoir les abandonner au jugement des gens de goût. Ceux qui, après avoir lu cet ouvrage, verront les Jardins d'Ermenonville, s'appercevront aifément que ces détails n'ont pas été faits dans le même efprit qui a préfidé à l'enfemble.

Mais il y a lieu de croire que celui qui a été affez vivement affecté des beautés de la Nature, pour braver l'opinion reçue, & leur accorder la préférence; que celui qui a ofé donner à fa nation le premier exemple d'un genre que fes charmes & fes avantages auroient dû faire naître plutôt, jaloux de juftifier aux yeux des curieux que fes Jardins attirent en foule, la réputation qu'ils ont acquife, ne laiffera pas exifter ces taches légeres, & que, les confiant à d'habiles mains, il les fera parvenir au dégré de perfection dont ils font fufceptibles.

CHAPITRE XIII.
DU PARC.

Description de Guiscard.

LE *parc*, différent du *pays*, ne se divise point en genre. Pour en donner une idée juste, j'ajouterai à ce que j'ai dit plus haut, qu'il faut l'envisager comme un grand Jardin, qui dans son ensemble, peut réunir les effets champêtres & les effets sauvages; mais qui, en admettant les beautés mâles de l'un, évite celles qui sont trop austeres, & en faisant usage des graces simples de l'autre, éloigne ce qu'il a de rustique. Il tient le milieu entre le *pays* & le *Jardin* proprement dit. Il se distingue de celui-ci par l'étendue, par la dimension des parties qui le composent, par son aptitude

à se lier à toutes les scènes de la Nature au-delà de son enceinte, & sur-tout par l'exclusion formelle qu'il donne à toutes ces productions, enfans du caprice, nées d'un goût personnel, à cette parure affectée & à cette coquetterie dans les détails, auxquels on ne se livre même qu'avec réserve dans la composition du *Jardin*. Il se distingue du *pays* par la corrélation du manoir aux Jardins, par le manoir lui-même qui ne doit se présenter que sous la forme du château. Quoique le parc puisse & doive se lier aux objets extérieurs, & les faire entrer dans la composition de ses tableaux, cependant il ne se confond pas tellement avec eux, que cette liaison efface ses bornes qui distinguent la propriété : c'est encore là un caractere qui l'empêche d'être confondu avec le *pays*. Enfin il en differe, en ce que le *pays*, ordonné par la Nature, écarte très-scrupuleusement tout ce qui laisse appercevoir un projet formé

d'arrangement ; que, dans la réunion de ſes parties, le *parc* ne craint pas de montrer qu'il eſt une production de l'art, qu'il doit ſes charmes aux combinaiſons du goût qui a cherché à raſſembler les beaux effets de la Nature, à les mettre ſous le jour le plus avantageux, pour en rendre l'aſpect agréable & la jouiſſance facile. (1)

(1) L'Artiſte, homme de goût, qui ſe livre à l'art des Jardins, n'a pas l'inſenſée, la ridicule prétention d'embellir la Nature, de faire mieux qu'elle; heureux de pouvoir la ſeconder, il évite de la contrarier, en la ſoumettant à des formes qui lui ſont étrangeres, en lui ſubſtituant des effets qu'elle ne ſauroit avouer. Son but eſt de mettre, dans un ordre agréable tout ce qu'elle offre de plus intéreſſant; d'aſſocier, dans un même lieu, de la même maniere, & par les mêmes moyens qu'elle, les beautés éparſes qu'elle ſemble n'avoir que parſemées & comme jetées au hazard. L'art ſe réduit donc à les bien placer, à les faire valoir les unes par les autres, à varier un enſemble, ſans en détruire l'harmonie & l'unité, ſans en affoiblir le caractere & l'expreſſion; à faire uſage des contraſtes avec in-

Indépendamment des charmes de la Nature, le *parc*, comme aspect particulier, exige encore une composition d'un style noble : ce ne sera point par ces décorations fastueuses, qui ornent les environs des palais, & annoncent la richesse & la magnificence, qu'il l'obtiendra; mais par de belles masses, de grands développemens; par une possession étendue; par des arbres majestueux, de belles futaies, de grands effets d'eau, de vastes pelouses, & sur-tout par une certaine négligence dans la composition, qui sied si bien à la grandeur.

Les Jardins de Guiscard, qui réunissent une partie de ces avantages, me

telligence, & des oppositions avec ménagement; à établir des liaisons naturelles, & à se procurer des transitions heureuses : d'où l'on voit que l'art des Jardins n'a pas pour objet de produire une représentation factice, que j'appelle Jardin de l'art, mais il a celui de les ordonner conformément aux regles indiquées par la belle Nature.

semblent remplir d'ailleurs les conditions qui constituent le *parc*. Quoiqu'ils ne soient pas encore achevés, je ne laisserai pas d'en donner la description; je le peux d'autant mieux faire, qu'ils sont très-avancés & que les projets ultérieurs sont invariablement arrêtés.

L'ancien *parc*, de 400 arpens à-peu-près, étoit régulier dans toutes ses parties. En face du château il y avoit une avenue, par où l'on ne venoit jamais; elle devoit son existence, non au besoin, mais à l'usage qui vouloit qu'une longue allée d'arbres dirigée sur le milieu du château lui fût essentielle, même lorsqu'elle étoit inutile. Celle-ci se terminoit à des cours & des avant-cours, & par une distribution plus ordinaire qu'agréable, le château se trouvoit placé entr'elles & le parterre. De droit & de gauche on avoit planté des bosquets, où toutes les figures de géométrie avoient été épuisées. Des allées droites décou-

poient & perçoient les bois dans toute forte de direction ; de hautes charmilles bordoient & enveloppoient si exactement les massifs, qu'à l'exception de la surface de ces allées, le reste du *parc*, c'est-à-dire, plus des cinq sixiemes étoit absolument nul pour la jouissance. De grands & profonds fossés entoûroient le manoir & ses dépendances, & ne contribuoient ni à la gaieté, ni à la salubrité de l'habitation. Dans le *parc*, les eaux stagnantes circonscrites dans des bassins de forme réguliere, quoique vastes, n'étoient apperçues que de la crête des talus hauts & roides qui les enfermoient: on se doute bien qu'elles n'étoient pas exemptes de ces plantes qui les salissent & les corrompent & rendent leur aspect déplaisant.

Tout le terrein venoit en pente sur le château & ne lui présentoit, pour perspective, que le symmétrique parterre, borné par deux allées paralleles d'arbres

quarrés fur toutes les faces; au-delà une large trouée dans les bois terminoit la perspective: le ciel, tranché par une ligne de niveau, dans la partie la plus élevée du terrein, ne composoit qu'un horizon pauvre, sec & sans accident. La terre forte & compacte rendoit le marcher impraticable en tout temps; l'humidité la changeoit en boue épaisse, & dans la sécheresse les parties ratissées, les seules où l'on pût marcher, n'offroient qu'un sol aride & couvert de petites aspérités dures & fatiguantes pour les pieds.

En faisant connoître l'état des anciens Jardins de Guiscard qui, dans leur symmétrie, réunissoient toutes les beautés du genre régulier, (1) j'ai en vue,

(1) M. le Duc d'Aumont, propriétaire de cette terre, avois jadis fait planter les Jardins de ce parc, qui passoient pour les plus beaux de la province. Au-dessus des préjugés, ni la réputation de ces Jardins, ni cette affection qu'on a naturellement

non d'en faire la critique, mais de montrer les ressources que l'Artiste peu trouver dans les parcs de cette espece, dont les plantations sont toutes venues, quand il aura occasion de les arranger sur les principes que j'établis dans cette théorie. Depuis cinq ans tout au plus que je m'occupe de celui-ci, les parties finies font tout l'effet qu'on n'obtient qu'après trente ans d'existence. Au moment où j'écris, il ne lui reste rien de ses anciennes formes; toutes les lignes droites se font évanouies, tous les contours factices sont effacés: il n'y a nul vestige d'allées droites, quoique les bois en fussent

pour son propre ouvrage n'ont point empêché ce Seigneur de sentir qu'il étoit un genre plus intéressant. C'est son goût pour les arts, c'est le desir de contribuer à leur perfection, & non cette inquiétude qui agite continuellement & fait changer souvent ceux qui ont la malheureuse facilité de jouir de tout, qui l'a engagé à tenter ce nouveau genre & à lui sacrifier son parc.

DES JARDINS. 271

criblés; & la marche du terrein, partout altérée, a repris partout sa pente naturelle.

Ce parc, dont l'étendue est plus du double de ce qu'elle étoit, présente au premier coup-d'œil trois grandes parties dont l'ensemble est imposant. Une vaste pelouse, en face du château, un très-grand lac qui en baigne les bords & des bois considérables qui la terminent. Le château, dont les fossés ont été comblés, est actuellement sur le bord de la pelouse, & tout au milieu des Jardins. Jadis placé dans le plus bas du terrein, il paroît situé à mi-côte, par la maniere dont les pentes ont été dirigées; il domine sur la partie du *parc* du côté du soir; il jouit de la pelouse qui est à ses pieds, de la ligne des bois qui forment son enceinte; il découvre une partie du grand lac, au-delà duquel, des plantations sur sa rive opposée s'ouvrent en face d'une jolie vallée.

Quoique d'une construction moderne, le château ne manque pas de cette noblesse qui convient au manoir seigneurial; sa masse générale a de la grandeur, elle offre un développement considérable, parce que, présentant un de ses angles sur les Jardins, il est peu de place d'où l'on ne découvre deux de ses faces;(1) il est d'ailleurs bien proportionné à l'étendue du site dans lequel il est placé; la teinte qu'il reçoit des briques, dont il est en partie construit, le lie de ton avec le paysage beaucoup mieux que tous les enduits. Enfin les fortes saillies de ses pavillons, le jeu de ses combles, dont les hauteurs sont inégales, & les

―――――――――――――――――――――

(1) Cette maniere de présenter les bâtimens leur donne un air plus considérable & un plus grand mouvement que lorsqu'ils sont vus de face & dans la même direction; les lignes fuyantes, les multiplient, pour ainsi dire, par la perspective, & varient leurs formes, en raison de la position du spectateur qui peut les voir sous différens aspects.

La

formes différentes, lui donnent une importance qui annonce, sans équivoque, l'habitation du Seigneur du lieu.

La grande pelouse embrasse ses deux faces principales; celle du côté du midi, à l'endroit où étoit le parterre, la voit venir à elle par une pente très-douce, & celle du soir la voit retourner & descendre par une pente plus douce encore jusqu'au lac où elle se perd. Non loin du château & du même côté, un bassin, formé par des sources abondantes qui sortent de dessous quelques rochers, donne naissance à un joli ruisseau, dont les eaux limpides laissent voir le fond de sable sur lequel elles coulent; il est orné de quelques plantations d'arbres frais de l'espece de ceux qui se plaisent prés des eaux vives; il suit la pente de la pelouse du soir, & après l'avoir traversée par des détours, auxquels le forcent les sinuosités du petit vallon, dans lequel il serpente, il va se jeter dans

S

le lac vis-à-vis de la vallée au-delà.

De l'extrémité de chaque façade du château partent immédiatement les plantations & les promenades à l'ombre. Sur la gauche en sortant de la terrasse, ce bâtiment est lié à un bocage par un sentier à travers des massifs d'arbres agréables & d'arbustes à fleurs, dont les odeurs lui sont apportées par les vents frais du matin. Ce bocage, où l'on a cherché à rassembler, sous la forme la plus intéressante, tout ce que la végétation a de plus agréable & de plus riant, est précisément celui dont on a donné la description au chapitre des Saisons, à l'article du printemps.

Sa ligne extérieure dessine la gauche de la grande pelouse du midi, par un contour d'abord assez doux; elle laisse appercevoir à travers quelques ouvertures l'éclat des fleurs, dont il est abondamment pourvu, & le jeu des massifs légers & variés qui le composent : on

jouit aussi du coup de lumiere que reçoit sa principale clairiere, ainsi que de l'effet des ombres que les arbres projettent sur le gazon uni qui la tapisse.

Cette ligne fait ensuite une brusque & forte saillie, par une plantation épaisse de tilleuls qui repousse & éloigne celle des bois au-delà, & laisse soupçonner un grand enfoncement derriere elle, où la pelouse en effet se prolonge; c'est par-là qu'elle se lie à une grande route qui traverse une partie des bois. La ligne revient ensuite sur elle-même par un grand contour, & ferme le cadre de la pelouse du midi. Dans ce retour, elle se combine avec un heurt très-naturel qui sert d'intermédiaire entr'elle & les bois; tantôt découvert, il laisse voir tous ses mouvemens & toutes ses inflexions; tantôt il échappe à la vue sous les plantations qui le cachent; des masses légeres & des arbres isolés, jettés en avant, contribuent encore à en rompre la con-

tinuité ; dans quelques endroits il s'abbaisse & se sépare en forme de petit vallon, pour faciliter l'entrée des bois qui, en s'ouvrant semblent concourir au même but.

Arrivée à peu près à la hauteur & en face de l'angle du château, la ligne retourne précipitamment & décide la forme de la gauche de la pelouse du soir; alors le heurt s'efface insensiblement; il se confond avec la pente du terrein qui, devenant plus marquée à mesure qu'elle s'avance, forme un côteau légérement incliné, sur lequel la pelouse monte ; elle va se cacher sous des massifs d'arbres trés-espacés, & qui s'épaississent insensiblement à mesure qu'ils acquiérent de la profondeur. Audevant d'eux, des arbres isolés & des arbustes épars rendent la ligne indécise, & la fondent avec la pelouse. Toutes ces plantations vont, en s'écartant, descendre presque jusqu'au bord du lac.

L'autre face du château est flanquée d'un gros pavillon, du pied duquel part une suite d'arbres isolés & fort espacés sur une assez grande profondeur; ils enferment, en s'avançant, le côté droit de la pelouse du soir. Au milieu de cette plantation circule une large route qui va jusqu'a la tête du lac; là, elle se réunit à une allée d'ormes qui terminoit l'ancien parc de ce côté. On a laissé subsister les arbres de cette allée, parce qu'étant très-élevés, ils cachent des terres, dont l'aspect n'a rien d'intéressant, & qu'ils ombragent agréablement le lac; mais on en a abattus vis-à-vis de la vallée, dont nous avons parlé, pour s'en procurer la vue, & jouir d'une jolie prairie presque toute couverte de saules, qui s'éleve avec lenteur à mesure qu'elle s'éloigne & se continue jusqu'à un bois qui couronne la côte à une assez grande distance, & borde agréablement l'horizon. Ce charmant acci-

dent met sous le château un tableau frais & champêtre qui se voit par-delà le lac, donne au parc, trop également terminé de ce côté, du mouvement & une étendue considérable, & semble en faire partie par la précaution qu'on a prise d'assimiler les plantations intérieures aux extérieures.

La masse d'arbres isolés, qui part du gros pavillon, non-seulement appuie le château, mais elle a encore pour objet de le lier aux Jardins dont, sans elle, il paroîtroit trop détaché. (1)

Un autre pelouse, ou pour mieux dire, la continuation de la pelouse du soir, en se prolongeant sur la droite par-dessous les arbres isolés, occupe l'em-

(1) Les grands arbres, qui avoisinent les bâtimens, sont un excellent moyen pour obtenir cette liaison, & les mettre en communication intime avec les Jardins. Cette association les fait valoir & présente à l'aspect une situation intéressante que n'offrent point ceux qui en sont privés.

placement de l'avant-cour, qui, dans cet état, peut passer pour telle aux yeux de ceux qui tiennent encore à cette manie; elle est dessinée par une bordure de taillis, divisée en deux ou trois grandes masses: dans le contour que décrivent ces masses, elles se réunissent à l'extrémité des arbres isolés, & aux plantations qui ornent la tête du lac.

Si l'on remonte la pelouse du midi jusqu'au-delà du gros massif de tilleuls, on rencontre sur la gauche l'entrée de la route qui traverse une partie des bois; elle est couverte d'un tapis verd dans toute sa longueur. Un pont de bois, qu'on apperçoit bientôt, ne laisse aucune incertitude sur sa continuité; il est situé sur un petit ruisseau, à l'endroit où il se jette dans une piece d'eau qui forme un petit lac, de figure oblongue, tout ombragé de grands arbres: les eaux de ce ruisseau proviennent de quelques sources, que jadis on avoit fait re-

nir de loin & à grands frais, pour embellir le grand parterre de trois petits jets. Ce ruisseau, quoique peu considérable, en parcourant un petit vallon au milieu des bois, fait un accident agréable par la fraîcheur qu'il leur procure, par la vivacité de son cours & le murmure qu'occasionnent de petites chûtes, & les arbres qui le contrarient dans sa fuite, en s'opposant souvent à son passage. Je ne pense pas que l'effet que produisent ces eaux, laisse jamais regretter celui auquel on les avoit d'abord destinées.

Du pont la route verte traverse, dans une largeur inégale, les bois de la gauche; elle marche par des détours qui offrent toujours un grand développement: elle conduit à une vieille futaie placée à l'extrémité du parc & percée de diverses routes. Celle qui se présente en face, la traverse d'un bout à l'autre, & se termine à un plateau précisément

à l'angle de la futaie, & au point où le côteau fait une croupe avancée; cette disposition procure la vue d'un très-beau paysage, couronné d'un vaste horizon. Tout au bas du côteau on voit en face une vallée couverte d'arbres irrégulierement plantés sur une prairie qu'arrose un ruisseau; des villages & des maisons éparses embellissent & peuplent cette perspective: les montagnes, dont les sommets sont chargés de bois, s'étendent au loin & fuient avec la vallée qui se perd dans leurs détours. Au-dessous des bois, des champs fertiles sont diversifiés par le détail des cultures. Sur la gauche, la scène change; la disposition du terrein ne permet de voir qu'une enceinte de montagnes qui dessinent dans dans le ciel une ligne à-peu-près demi-circulaire; elles ont un coup-d'œil sombre, parce qu'elles sont couvertes d'épaisses forêts, qu'elles sont plus rapprochées & qu'étant continues, elles ne

donnent ouverture à aucun lointain. Sur la droite, on voit une partie du lac, au-dessus duquel doivent figurer les enclos & les bâtimens d'une ferme agricole à conſtruire. (1)

Pour jouir à ſon aiſe de cette belle vue qui embraſſe les deux tiers de l'horizon, & qu'on ne rencontre pas ſans ſurpriſe après avoir traverſé une ſuite de bois, on ſe propoſe de conſtruire un pavillon ouvert ſur ce plateau donné par la Nature, & qu'elle a elle-même heureuſement ombragé par quelques chênes vigoureux & touffus qui partagent l'aſpect en pluſieurs tableaux.

Sur la droite la côte retourne & prend une pente plus rapide que toutes celles qu'on a parcourues. Le ſol couvert d'un excellent pâturage eſt parſemé de hauts & ſuperbes chênes, diſtribués à de très-

(1) On verra, au chapitre de la Ferme, la différence de la ferme agricole à la paſtorale.

grandes distances; émondés de temps en temps, leur tronc droit & filé n'est garni que de petites branches depuis le bas jusqu'à la touffe qui le coëffe. Ce pâturage descend dans un vallon très-frais, dont la naissance s'élargit en s'enfonçant dans le bois, & forme une maniere de bassin terminé par une côte rapide; la prairie qui en tapisse le fond, se continue par un tournant insensible, passe au-dessous des bâtimens projetés de la ferme agricole, & va se rendre au grand lac.

Pour ne pas suspendre la marche de la route verte, j'ai négligé de faire remarquer les trois embranchemens qu'on rencontre en la parcourant. L'un conduit sur une très-grande clairiere renfermée par des bois contrastés, tant par les lignes qu'ils tracent, que par la variété des arbres; on y arrive par un sombre taillis au point où elle se montre dans son plus grand développement. L'effet

de cette transition est d'autant plus frappant que cette vaste clairiere tient à une autre qu'on apperçoit dans l'enfoncement à travers quelques arbres ; ce qui donne une très-grande profondeur, sur une pente insensible que l'œil n'abandonne jamais.

Une ferme pastorale rustique doit présenter sur la gauche une fabrique analogue au lieu qui par lui-même est très-agreste ; les bâtimens, en terre & en bois & couverts de chaume, seront appuyés à la vieille futaie, & renfermés par des haies négligées & de grossiers palis ; & seront apperçus à travers quelques masses de grands arbres. Le lieu de la scène, qui ne tient à aucun objet extérieur, & qui n'est qu'un vaste pâturage au milieu des bois, tout couvert de bestiaux, donnera au tableau le caractere rustique qui convient à une ferme de ce genre.

Si l'on traverse les deux clairieres,

l'on arrive à des bocages composés d'un assemblage de massifs d'arbres forestiers de toutes sortes d'espece, de forme & de dimension ; le tapis verd, sur lequel ils sont plantés, présente au promeneur nombre de passages, pour les parcourir, & d'issues pour en sortir. Quoique détachés, ces massifs forment un ombre continue, sous laquelle l'on parvient, en circulant, aux terres de la ferme agricole, sur le penchant d'un côteau qui descend jusqu'au lac. C'est du haut de ce côteau que cette superbe piece d'eau se montre dans toute son étendue, qu'on peut juger de sa forme, du contour de ses bords & des accidens qui varient & embellissent ses rives.

Le second embranchement de la route verte part d'un carrefour très-agréable, par la maniere dont les arbres le composent ; sur la gauche il mene au grand chemin à travers d'un taillis. Là une palissade appuyée contre un pavillon fort

simple indiquera l'entrée du *parc* & l'avenue du château. De l'autre côté du chemin, une barriere fermera une route qui conduira à un bois confidérable, percé pour la facilité de l'exploitation & l'agrément de la chaffe ; on pourra encore, par un autre chemin, parvenir à ce bois plus négligé que tous ceux dont nous avons parlé. La troifieme communication part du pont, & a pour objet non-feulement de lier plus intimément ce bois au parc, mais encore de procurer une plus grande longueur à une route deftinée à la courfe, foit à cheval, foit en voiture, que je décrirai bientôt en expliquant en même temps la marche & les principes d'après lefquels elle a été conçue.

Cette quantité de bois feroit faftidieufe, fi l'on ne s'étoit attaché à leur donner la plus grande variété ; fi l'on n'avoit pris foin de les divifer par des clairieres qui en interrompent la continuité ; d'en nuancer les effets par une

grande diversité de caractere, par des tableaux & des points-de-vue, par la nature des plantations & la maniere dont les massifs sont composés. En effet, tantôt ce sont de grandes masses d'arbres isolés qui laissent voir le jeu de leur tronc dans toute leur profondeur, & même les objets au-delà; par leur espacement, ils donnent une ombre légere, mais non interrompue, qui ne préjudicie point aux gazons, & ne fait nul obstacle à la libre circulation de l'air. Tantôt ce sont des taillis de plusieurs âges, plus ou moins épais, dont quelques-uns sont parsemés de grands arbres, & d'autres sont entre-mêlés de petites clairieres & d'agréables sentiers. Ailleurs on rencontre une vieille futaie, dont l'ombre & la fraîcheur constante sont recherchées dans les grandes chaleurs de l'été. Très-élancés par l'effet de leur rapprochement, les arbres décrivent des voûtes élevées & sombres,

qui en imposent par leur hauteur & leur obscurité. Plus loin on s'égare dans des suites de massifs de toutes espèces ; les uns plus clairs & plus légers, les autres plus serrés & plus touffus. On trouve par-tout ou un ciel découvert & l'éclat du grand jour, ou un ombre perpétuelle & de sombres abris ; parce que l'intervalle des masses dessine ou des sentiers qui vont dans toutes sortes de directions, ou des clairieres très-étendues. Enfin ces bois forment une suite de bocages de différens genres qui offrent à chaque pas des effets nouveaux & inattendus.

Dans quelques années, tous ces effets seront encore plus marqués, parce que les arbres, jadis entassés & sans air n'étoient que des troncs sans rameaux, &, qu'à présent, éclaircis & dégagés, ils ont la liberté de s'étendre, de se développer, & de se peupler de branches & de feuilles ; ce qu'ils ont acquis, depuis le peu de temps que cette salutaire opération

tion a été faite, annonce ce qu'ils deviendront & tout ce qu'on doit en attendre par la suite.

Ce qui rend ces bois plus agréables encore, c'est l'attention qu'on a eu de varier & d'adoucir les pentes du terrein sur lequel ils sont plantés ; c'est un marcher commode & facile qui fait le charme des promenades ; ce sont les belles pelouses qui doivent généralement couvrir toute la surface, telles qu'elles se font voir dans les parties déjà arrangées ; c'est une multitude de sentiers solidement faits, praticables dans toutes les saisons & dans tous les momens du jour, qui circulent, se communiquent les uns aux autres, & conduisent le promeneur dans tous les endroits de ce parc les plus dignes de ses regards. Au moyen de toutes ces facilités, il peut errer à son gré sur tous les points de cette vaste surface qu'ombrage sans interruption une suite de bois & de bocages qui joignent,

à une variété continuelle, tout ce que les scènes de ce genre peuvent offrir de plus aimable & de plus attrayant.

J'ai dit que la palissade & le pavillon placés sur le grand chemin annonçoient l'entrée du parc & l'avenue du château. Ce passage y conduit en effet par la route verte, par le pont sur le petit ruisseau des bois & la pelouse du midi. Cette avenue, qui fait partie des Jardins, qui les développe à mesure qu'on la parcourt, est sans doute préférable, par la variété des objets & des sites qu'on rencontre dans ses détours, à ces lignes droites d'arbres égaux & semblables, d'autant plus tristes qu'elles sont plus belles, c'est-à-dire plus longues; qui, du moment où on les enfile, jusqu'à celui où l'on arrive, ne présentent pour toute perspective que la porte du milieu du manoir qui les termine. Je demande toujours ce que l'on trouve de si agréable & de si intéressant dans ces éternels

alignemens : seroit-ce la similitude des arbres, ou leur espacement à égale distance ? seroit-ce la propriété de renfermer la vue entre deux lignes paralleles, & de ne lui offrir que le même objet ? je ne vois-là qu'une insupportable monotonie. Si ces longues lignes, qui tracent les routes publiques, nous ennuient, bien loin de nous plaire, il me semble, qu'après les avoir longtemps parcourues, on devroit en être las & desirer le moment où l'on cessera de les voir. (1) Cependant la plus petite bicoque à la campagne ne croit pas pouvoir se dispenser de les perpetuer par une avenue. (2)

(1) Les raisons qui font préférer les lignes droites pour les grands chemins, ne peuvent servir d'excuse ni d'autorité pour tracer des avenues alignées dans un Jardin.

(2) Un Seigneur avoit fait faire à grands frais & aux dépens de son revenu une longue avenue en face de son château. Enchanté d'y arriver en ligne droite, il me pressoit fort d'aller voir ce chef-d'œuvre de goût & d'invention. Quelle route con-

Elles ont encore d'autres désagrémens : elles coupent le terrein en deux parties, & gâtent le plus beau site ; car il est rare que les deux points extrèmes d'une ligne droite étant donnés, on puisse rencontrer une pente égale (1), pour se la procurer, on déblaye ici, on remblaye là, & seulement dans la largeur de l'allée; alors l'avenue se trouve tantôt enterrée entre deux taluts roides & secs,

duit chez vous, Monsieur le Comte ? celle de St. Denis, me dit-il ; votre avenue, lui repliquai-je, est-elle plus longue que celle de St. Denis ? oh ! non ; est-elle plus large ? non ; est-elle plus droite ? à quoi bon toutes ces questions, & que voulez-vous dire ? je veux dire qu'il est malheureux pour votre belle avenue qu'il faille, pour l'aller voir, passer par celle de St. Denis qui est plus longue, plus large & probablement tout aussi droite. Moi qui connoissois l'avenue de St. Denis, dont la longueur & la monotonie m'ont ennuyé plus d'une fois, je ne fus pas tenté d'aller admirer celle de M. le Comte.

(1) Et même une pente douce. Mais quelque rapide qu'elle soit, on n'oseroit en changer la direction, fût-elle impraticable, comme cela arrive bien souvent : y a-t-il rien de plus déraisonnable?

sur lesquels toute l'irrégularité est rejettée, tantôt elle est élevée en chaussée, sans liaison avec le terrein adjacent, ou tout au moins détachée par deux fossés; or découper ainsi un terrein, c'est en altérer la marche, & conséquemment commettre la plus lourde des fautes. D'ailleurs asservie à tracer un angle droit à la face du château, elle force à des détours qui alongent souvent le chemin pour la prendre dès son commencement. Enfin dans quelque circonstance qu'on les place, de telles avenues ont des inconvéniens, dont le moindre est l'ennui qui est inséparable de l'uniformité.

Le lac mérite quelqu'attention par le grand rôle qu'il joue dans ces Jardins. Cette grande piece d'eau, d'une surface de plus de soixante arpens, sera bientôt achevée. Dans son origine, elle composoit deux étangs de différens niveaux, l'un en dedans du parc, l'autre au dehors, divisés par une grande chaus-

sée. Tous les deux actuellement renfermés dans le *parc* seront incessamment réunis pour ne faire qu'un lac de forme irréguliere & alongée, dont les contours seront soumis à l'inégal mouvement du terrein qui le renferme. Son rivage du côté de la grande pelouse est presque partout d'une pente insensible, sur-tout en face du château ; ce qui fait que les eaux se voient aisément, & que, continuellement battues par les vents, elles sont toujours propres & nettes : de grandes baies de différentes proportions les laisseront pénétrer dans les terres, tandis qu'ailleurs ce seront les terres qui, en s'avançant les forceront à reculer. Du côté opposé, les bords plus élevés & en partie couverts de plantations, marchent sur une projection plus uniforme. Dans quelques endroits, les plantations s'approchent, plongent même dans l'eau, & se peignent sur sa surface. Dans d'autres, elles s'éloignent & laissent

à découvert les inégalités & les variétés de ses rives; par-tout elles dessinent des lignes qui contrastent ou se marient avec celles des bords. Le jeu de ces plantations ne sera pas une des moindres beautés qui les feront valoir.

Dans l'épaisseur de ces plantations on rencontrera des bocages champêtres, des sentiers couverts de saules, des ombrages de toute espece d'arbres entremêlés de tapis de gazons. A l'abri des rayons rasans du soleil couchant, ce lieu sera pour le soir une promenade fraîche & agréable, d'où l'on aura outre l'aspect du lac, celui d'une partie du *parc* qui, de ce côté fournit de nouveaux tableaux; on verra le château & la pelouse sur laquelle il est assis, la grande masse d'arbres isolés qui l'appuie, & ce qu'elle permet d'appercevoir au-delà; on jouira du beau développement qu'offre la côte opposée, couronnée de grands arbres qui lui donnent plus d'élévation,

sans en faire paroître les pentes plus fortes. On comprend combien les oiseaux aquatiques qui se joueront sur les eaux, les barques, les chaloupes, les mâts & leurs banderolles, mêlés & confondus avec les arbres, procureront de mouvement à cette scène, & jetteront d'agrémenr sur cette vaste piece d'eau.

En se prolongeant du côté du midi, le lac baigne une partie des terres de la ferme agricole. Cette scêne, d'un genre différent de la ferme pastorale, placée exprès au bout du parc dans le site qui lui convient le mieux, & liée avec lui, deviendra un accident qui y jettera de la variété par un nouvel ordre de choses; les bâtiments & leurs environs, s'ils sont bien composés, fourniront des tableaux d'une autre espece, sans être disparates. Les travaux qu'exige sa culture, les animaux & les bestiaux qui doivent la meubler, animeront cette partie : & le maître, trop sensé, trop ami du bien pour dé-

daigner ce qui eſt utile, jettera de temps-en-temps un coup d'œil ſur les intéreſſantes occupations de la campagne, & trouvera, dans cette aſſociation de l'agréable & du fructueux, une nouvelle reſſource pour ſon amuſement & une diſtraction, à laquelle il ne ſera pas inſenſible. (1)

(1) Les charmes de la Nature, la variété des tableaux, les perſpectives agréables, les promenades engageantes, la ſalubrité, en un mot tout ce qui rend intéreſſans les Jardins de la nature ne ſont pas les ſeuls avantages qu'on en retire ; il en eſt un autre qui contribue plus qu'on ne penſe à leur agrément : c'eſt leur produit. Il y a peu de parties dans ceux de Guiſcard qui ne ſoient un objet de revenu. La grande pelouſe eſt une très-bonne prairie ; tous les taillis ſont en coupes reglées ; les eaux ſont empoiſſonnées ; il y a dans les bois de très-vaſtes pâturages propres à nourrir des beſtiaux, & à faire des éleves qui ſeront en même temps les Jardiniers des pelouſes, parce qu'en les pâturant, ils les entretiendront. Ce parc eſt d'ailleurs d'un modique entretien, puiſqu'il n'eſt queſtion ni d'élaguer, ni de tondre, ni de ratiſſer ; qu'on en a proſcrit toutes les fleurs qui demandent des ſoins

J'ai promis de faire connoître la route destinée aux courses. Cet exercice, réservé aux grands Seigneurs, lui marque naturellement sa place dans le *parc*, qui est leur Jardin. Les anciens, qui faisoient un grand cas des exercices du corps, & qui s'y livroient par goût & par raison, pratiquoient dans leurs Jardins un lieu qui leur étoit spécialement affecté, que les Latins nommoient *Kystus* pour ceux de la gymnastique, & *hypodromus* pour ceux du cheval. (1) Ces mots empruntés des Grecs prouvent que cet usage remontoit jusqu'à eux. Nous avons conservé les courses à cheval & en voiture; mais nous ne nous sommes jamais occupé de ce qui peut les rendre agréables. Les

journaliers; qu'il n'y a ni eaux forcées, ni murs de terrasse, ni murs de clôture, & que les chemins & les sentiers sont d'une construction solide.

(1) Voyez dans les Lettres de Pline le Consul, la description qu'il donne de ses Jardins de Toscane & du Laurentin.

Anglois, qui en font leurs délices, ont imaginé les premiers de faire entrer dans la composition de leurs Jardins des routes propres à cet objet, qu'ils appellent *Riding*, expression qu'un écrivain de goût a traduit par celle de *carriere* que j'adopte volontiers ; (1) voici les principes qui m'ont guidé dans celle que j'ai tracée à Guiscard.

Il m'a semblé que le grand agrément d'une carriere consistoit dans la variété des sites, des tableaux, des points-de-vue qu'on rencontre en la parcourant; qu'il falloit que ses pentes fussent douces & aisées, & le sol praticable en tout temps pour les chevaux & les voitures. J'ai cru que celui qui la parcourt ne devant jamais passer par le même endroit, il convenoit qu'elle partît d'un côté & arrivât de l'autre, & qu'elle

(1) Voyez l'excellente traduction de l'art de former les Jardins modernes.

eût conséquemment une certaine étendue ; mais comme il arrive qu'on n'eſt pas toujours diſpoſé à faire une longue courſe, j'ai penſé qu'il étoit bien de la diſtribuer de telle ſorte, qu'elle pût s'abréger à volonté, ſans qu'on fût obligé de revenir ſur ſes pas. J'ai ſenti que malgré toutes ces précautions, elle ennuieroit bientôt, ſi elle étoit tellement circonſcrite, qu'on ne pût jamais en ſortir ; qu'elle devoit bien être indiquée d'une maniere non équivoque pour ne pas s'égarer, mais qu'elle ne devoit pas être ſéparée comme l'eſt un ſentier entre deux haies, ou un chemin entre deux foſſés : car, dans toute circonſtance, & ſur-tout dans celle-ci, il ne faut jamais oppoſer d'obſtacle à la volonté, ni donner d'entraves à la liberté. Engagez par un marcher facile, invitez par l'eſpoir du plaiſir, attirez par le charme des beaux effets de la Nature, ſemez des agrémens & de la variété ſur la route : voilà les ſeules

barrieres dont on doit enceindre une carriere; mais ne contraignez jamais. La contrainte chagrine & l'uniformité ennuie: il n'y a point de grace fans la liberté, comme il n'y a point de plaifir fans la variété.

Il eft encore une obfervation que j'ai crue effentielle : c'eft de ne pas faire d'une carriere un objet toujours diftinct & détaché des Jardins dans lefquels elle paffe. Elle peut quelquefois s'en écarter, quant le local s'y prête, & que la variété l'exige; mais lorfqu'elle en fait partie, elle doit fe confondre tellement avec eux, qu'on ne la remarque que quand on la parcourt. Enfin il m'a paru que, fi dans les lieux les plus intéreffans, l'on établiffoit des repofoirs, où celui qui fe livre à cet utile exercice, s'arrête avec plaifir & puiffe fe délaffer; fi l'on conftruifoit des afyles, pour fervir d'abri contre le mauvais temps, rien ne manqueroit à fon agrément.

Telles sont les conditions que j'ai observées, en traçant la carriere de Guiscard. Elle est liée aux Jardins d'une maniere intime, ou, pour mieux dire, elle ne fait qu'un tout avec eux. Elle a beaucoup de variété dans les sites qui se rencontrent sur son passage soit qu'elle fasse partie des Jardins, soit qu'elle les abandonne; & partout ses pentes sont douces. Elle part immédiatement du château, traverse la pelouse du midi, pour gagner le pont sur le petit ruisseau des bois; elle se continue jusqu'au grand bois, au-delà du chemin public, par une route formée par un taillis d'un côté & de l'autre par des arbres isolés, pour laisser jouir de la vue qu'offre la gauche. Ce bois, qui est vaste, procure, au moyen des diverses routes qui le coupent, une grande longueur à la carriere : longueur qu'on peut abréger à sa fantaisie. On a cependant observé de distinguer la suite de la carriere dans ce bois, par des routes

circulaires; elles conduisent à une issue, & ramenent au parc par une troisiéme liaison de l'un à l'autre. Dans ce passage, on a pour aspect une grande partie du pays, dont les différentes perspectives présentent des paysages très-agréables. Delà on va bientôt rejoindre la vieille futaie; on la traverse par la route qui conduit au pavillon qui la termine. Non loin delà, une ouverture donnera sur une chaussée qui descend dans le fond de la vallée au-dessous du grand lac, & remonte sur le côteau opposé par des chemins plantés d'arbres, qui traversent des champs cultivés; d'où l'on découvre sur la droite dans l'éloignement les montagnes du levant, toutes couvertes de forêts; sur le devant on voit une partie du lac, au-dessus duquel la vieille futaie, qu'on vient de traverser, présente sur la crête de la côte une ligne de bois d'un beau développement, qui va descendre & se perdre dans ce vallon en-

foncé que nous avons décrit. Enfin ces chemins aboutissent à une grille qui s'ouvre sur l'allée d'ormes ; & en côtoyant le lac à travers les plantations, l'on arrive à la route pratiquée au milieu de la grande masse d'arbres isolés qui ramene au château par un côté opposé à celui d'où l'on étoit parti.

On rencontrera des asyles distribués le long de cette carriere ; il y aura aussi des reposoirs de toutes especes, aux endroits qui présenteront les aspects les plus beaux, ou les retraites les plus invitantes.

Cette carriere, telle qu'on vient de la faire parcourir, fournit une course de plus de quatre mille toises ; elle a toute la variété que les divers accidens du pays peuvent procurer ; elle traverse des bois, des terres cultivées, des prairies, des pelouses ; elle a des niveaux & des pentes plus ou moins fortes, mais faciles. Elle peut aussi s'abréger de plu-

sieurs

sieurs manieres, soit en laissant le grand bois, & en continuant la route verte, soit en évitant les chemins à travers les cultures; l'on peut même se procurer une carriere, sans sortir du parc, en suivant la route verte, gagnant & traversant la vieille futaie, & descendant au-dessous de la ferme, jusqu'au bord du lac qui conduit au château par la pelouse du soir.

J'omets nombre de détails intéressans qui embellissent ce *parc*; ils me meneroient trop loin: ce que j'en ai dit peut suffire, pour faire connoître le style qui constitue cette espece de Jardin; pour montrer le parti qu'on a tiré de la position, des diverses situations & de son ancien état; pour donner une idée de ses effets & indiquer dans quel esprit il a été composé; pour prouver qu'on a cherché à faire reprendre au terrein sa marche naturelle, & à donner aux eaux un grand caractere; enfin qu'on s'est atta-

V.

ché particulierement à procurer aux bois tout ce que cette importante partie des Jardins a de plus agréable & de plus varié, tant comme site que comme aspect. Et quoique ce *parc* n'offre aucun de ces accidens singuliers, aucun de ces effets extraordinaires, tels que des rochers imposans, d'étonnantes chûtes d'eau, de brusques mouvemens de terrein, on les y regrette peu, & sa grande variété fait qu'on ne les desire pas.

CHAPITRE XIV.

De la Ferme.

IL existe peu d'établissemens qui, ayant pour objet une utilité réelle, réunissent autant d'agrément que celui de la ferme. Ce Jardin est peut-être le seul, où l'un & l'autre non-seulement se combinent sans se préjudicier, mais se prêtent encore un mutuel secours, & tirent avantage de leur association. En effet, dans une ferme bien ordonnée, toutes les plantations & les cultures destinées à l'agrément doivent être fructueuses, & toutes celles qui ont un but d'utilité doivent & peuvent être agréables.

Heureux celui qui, dégagé de ses premiers liens, dédaignant des emplois plus accrédités, des occupations plus pénibles encore que considérées, a la force de fuir les embarras & la sollicitude

des villes, pour se livrer aux douceurs de la vie champêtre & aux innocens travaux de la campagne; & contemplant la Nature dans ses effets & ses productions, jouit en paix de ses beautés & de ses bienfaits! Tous les objets qu'elle offre, sont pour lui autant de présens & de motifs de plaisir. Chaque saison, chaque moment lui en fournit de nouveaux. Quel est le cœur qui n'éprouva jamais d'émotion au spectacle de la Nature renaissante dans les beaux jours du printemps, en voyant ce premier mouvement de la seve qui nous donne une tendre verdure, & fait éclore les fleurs avec l'espérance du cultivateur? Qui reste insensible à la vue des richesses qui couvrent la terre au milieu de l'été, à l'aspect d'une abondante recolte qui approche de sa maturité? Qui peut regarder avec indifférence ces côteaux & ces vergers, où la vigne & les arbres sont chargés de fruits vermeils & colorés?

Et qui n'a jamais été témoin des innocens plaisirs, & n'a pas quelquefois partagé la gaieté franche qui regnent dans le temps des recoltes d'automne, & en font autant de jours de fêtes ?

Et l'hyver, cette saison qu'on trouve si fâcheuse à la ville, qu'on regarde comme si triste à la campagne, l'hyver a aussi ses plaisirs. Il est le véritable temps de la jouissance ; l'abondance & le bien-être que procurent à l'habitant des champs des greniers & des celliers pourvus ; la société nombreuse qui l'environne ; celle que lui offre son voisinage, bien différente des sociétés des villes, où l'on se visite bien plus qu'on ne se voit ; les préparatifs qu'exigent les recoltes prochaines ; les occupations, suites nécessaires de celles qui sont faites ; les exercices & les promenades salutaires que permettent les beaux jours, qui l'hyver, ne sont pas rares dans nos climats ; mille

autres ressources enfin (1) remplissent agréablement ses loisirs, & rendent, dans cette saison, le séjour de la campagne plus supportable qu'on ne se l'imagine.

Mais quand les lieux, où toutes ces scènes si intéressantes se passent, offrent par leur disposition un site aimable & un aspect riant, c'est bien alors que la campagne rassemble tout ce qui peut plaire. La ferme, qui admet toutes les situations; qui tire parti des terres, des bois, des eaux; qui ne rejette ni les côteaux, ni les vallées, ni les plaines; à qui il ne faut qu'un sol susceptible de culture, la ferme, dis-je, procure elle

(1) Je ne parle pas de la chasse; cet amusement ne lui est pas permis : ceux qui se la sont réservée ne voient pas tous les désordres qu'elle cause. La tyrannie, qu'exercent en leur nom les gens chargés de la garder, entraîne bien souvent la destruction de la culture, & donne des dégoûts au cultivateur, dont ils sont le fléau.

seule ce précieux assemblage de l'agréable & de l'utile : il ne lui faut, pour l'obtenir, qu'un homme de goût qui l'arrange & un cultivateur intelligent qui la dirige. (1)

―――――――――――――――

(1) Si l'on fait abstraction de l'insensé préjugé qui a placé l'état de cultivateur dans la derniere classe, sans doute parce qu'il est asservi à des occupations pénibles, & exercé par des mains grossieres, on en prendra une plus juste opinion, & l'on trouvera presque toujours, dans celui qui s'y livre un homme digne d'estime. Il me semble que le Ministre, qui régit un grand État; que le négociant, qui conduit un grand commerce; que le propriétaire de fond, qui dirige une grande culture, concourant tous au bien commun, quoique par des voies différentes, devroient être égaux aux yeux de la raison. L'homme d'état cherche à maîtriser les événemens par sa prévoyance, le négociant la fortune par son industrie, le cultivateur la Nature par son travail. L'un s'occupe de la prospérité de ses concitoyens, l'autre les enrichit, le troisieme les vêtit & les nourrit : or celui qui procure les objets de premiere nécessité, qui crée les matieres premieres, seroit sans contredit le plus considéré, si la considération accordée à l'état n'étoit pas presque toujours en raison inverse de son utilité.

V 4

Les préceptes de l'agriculture, n'étant pas mon objet, n'entrent pas dans le plan de cet ouvrage; aussi n'envisagerai-je la ferme que par les agrémens

Le Cultivateur ne borne point ses occupations à un travail manuel; à la science très-étendue de l'agriculture, il associe les combinaisons de la finance & l'industrie du commerce: ses opérations sont susceptibles des plus profondes spéculations. Pour les faire avec fruit & avec succès, il lui faut une multitude de connoissances, & sur-tout celles d'une physique fondée sur l'observation & l'expérience, la seule qui ne jette pas dans l'erreur. Joignant toujours le raisonnement à la pratique, sa sage économie tire parti de tout; rien dans ses mains n'est inutile: du même œil il embrasse un grand ensemble & pénetre dans les plus petits détails. En un mot, l'homme des champs à la tête d'une grande exploitation, indépendamment des talens qu'elle suppose pour la bien conduire, a pour l'ordinaire de solides vertus; il est simple sans grossiereté; il a plus de mœurs que de manieres; il est humain & hospitalier; il fait du bien, sans faste; il jouit de l'abondance, sans luxe; il vit dans l'aisance, sans molesse, & l'intérêt qui l'anime, n'a rien de bas ni de sordide. Tel est celui que, dans presque tous les pays, une aveugle prévention a mis au-dessous d'un Citadin.

que le goût peut y répandre : mais je préviens l'Artiste, qui ne seroit que foiblement au fait de l'économie rurale, qu'il réussira difficilement dans l'ordonnance de cette espece de Jardin, quel que soient d'ailleurs ses talens ; parce que, dans ses dispositions, il lui arrivera souvent de sacrifier l'utile à l'agréable, tandis qu'il doit les faire concourir.

Il y a deux sortes de fermes ; elles ont un objet très-différent ; conséquemment elles exigent une tournure & une marche particuliere dans leur composition : & à raison de cette différence, je les distingue en *pastorale* & *agricole*. La premiere s'occupe principalement des bestiaux ; elle tire du lait des uns, de la laine des autres, & fait des éleves de tous. Il lui faut des pâturages abondans, des gras herbages, de grandes prairies ; la culture des champs chez elle n'est que secondaire. L'autre au

contraire fait sa principale occupation de toute espece de culture ; il lui faut de vastes champs, des plaines labourables & des côteaux fertiles : elle n'a de paturage & de bestiaux que ce que les besoins de sa manutention exigent.

De ce qu'un de ces deux genres n'exclut pas l'autre, il s'ensuit que la ferme, qui les réuniroit en même proportion, seroit mixte & en feroit un troisieme.

Si j'envisage ces trois genres par leur variété, chacun se divisera en ferme simple plus ou moins rustique, & en bourgeoise plus ou moins ornée. La ferme bourgeoise, sans excéder les bornes du caractere champêtre, est susceptible d'embellissemens ; elle peut, par une heureuse composition, obtenir de la main de l'Artiste, une distribution agréable, & recevoir de ses soins des détails de goût qui y jettent de la fraîcheur & de l'intérêt; les graces, dont il la parera,

sembleront être une suite nécessaire des accidens du site qu'on aura liés aux objets de culture. La ferme simple tirera ses charmes de sa situation; ses tableaux doivent être agrestes. Tout les soins, pour l'orner, trop ostensibles, loin de lui procurer de l'agrément, la défigureront; elle présentera même quelquefois les effets bruts de la Nature dans toute sa négligence. Quoique soumise à la main industrieuse de l'homme, elle s'accommodera très-bien des terreins incultes & des sites sauvages, mêlés avec ses pâtures & ses cultures; ils aideront à caractériser le genre rustique.

Toute ferme doit porter l'empreinte du travail qu'exige la culture : telle est sa destination & ce qui la distingue des autres Jardins; mais la pastorale, y étant moins assujettie que l'agricole, doit être plus sobre sur les embellissemens, & la rustique sur-tout; où ils se montreroient à découvert, n'auroit plus qu'une expres-

sion équivoque, & perdroit infailliblement son véritable caractere: qu'on soit sûr qu'elle aura du moins en agrément tout ce qu'on lui ajoutera en parure.

Delà on voit que la ferme agricole, n'étant que ce que l'homme la fait, devant tout au travail, se prête plus volontiers à tous les agrémens que peuvent admettre les effets champêtres; que la ferme pastorale au contraire, ayant moins besoin de son secours, parce que ses productions dépendent moins de son travail, affecte un air plus agreste & plus abandonné; & que la ferme mixte, qui n'est qu'un mélange de l'une & de l'autre, participe de tout ce qui est propre à chacune d'elles.

Si l'on me confioit un terrein destiné à l'établissement d'une ferme quelconque, après l'avoir parcouru, l'avoir examiné avec attention, après m'être rendu compte de ce que je peux en esperer, par l'impression qu'il m'aura fait éprou-

ver, & avoir reconnu à quelle espece son caractere & son ensemble peuvent se prêter, car ce seroit une mal-adresse que de ne pas suivre l'indication du site, & de prétendre décider le genre d'une ferme, sans le consulter, je commencerois par déterminer la place la plus convenable aux bâtimens, tant pour l'agrément & la salubrité du séjour & l'effet qu'ils doivent produire, comme objets d'aspect, que pour la facilité de l'exploitation. Portant ensuite ma vue sur le terrein, & ayant reconnu, par exemple, que sa tournure & ses accidens sont favorables à l'établissement d'une ferme bourgeoise, je diviserois, par enclos, ses vastes plaines destinées à la culture, dont l'aspect uniforme ne présente communément qu'une froide monotonie; car des terres en labour ont toujours un coup-d'œil peu agréable; je meublerois le pays trop nud, & terminerois ainsi des espaces trop vagues. Ces enclos, par la

diversité de leur forme & de leur étendue, feroient de chaque enceinte un site qui auroit sa culture & son caractere particulier, & leur réunion embelliroit l'ensemble général. Des haies vives, des arbres, des arbustes, sans en excepter ceux qui ne sont qu'agréables, bien massés & distribués avec intelligence, en enfermant mes cultures, dessineroient des chemins de communication. Ces chemins plus ou moins négligés, plus ou moins parés, selon le genre de la ferme, deviendroient eux-mêmes des Jardins & des promenades charmantes, par l'élégance de leurs contours, la variété des formes & des objets ; ils seroient couverts d'une belle pelouse ombragée par des plantations qu'on peut diversifier & contraster. Quelquefois un sentier propre & sablé circuleroit à travers les gazons & les plantations. Je ménagerois tous les effets qui peuvent naître des points-de-vue mélangés avec l'aspect des

cultures. Je profiterois des accidens qui se préfenteroient fur la route ; tels que des pâturages, un petit bois, des fources, une fontaine ; j'en créerois même, fi la grace & la variété l'exigeoient, pourvu que, juftifiés par la nature du local, on fût plus charmé que furpris de les rencontrer. Enfin j'établirois des lieux de repos, je pratiquerois des afyles analogues aux fcènes, par-tout où celles-ci y gagneroient & où les autres feroient défirables.

Indépendamment des embelliffemens qu'ils procureroient au payfage, ces enclos auroient encore l'avantage de garantir les riches productions qu'ils renferment ; ils feroient un abri contre les vents violents qui, fuivis de pluies abondantes, verfent & couchent les épis : fans cet obftacle l'infortuné Cultivateur verroit fouvent le fruit de fes peines perdu, & l'efpoir d'une abondante récolte s'évanouir à la veille d'en jouir.

Que si l'on objecte que l'ombre, que ces plantations jettent sur la bordure des terres, peut être contraire à la bonne culture, je répondrai que cet inconvénient n'en est un que pour celui qui ignore que les pelouses & les prairies artificielles réussissent parfaitement sous une ombre légere, qui conserve à la terre une fraîcheur favorable à ces sortes de productions. Ainsi j'encadrerois chaque enclos par une verdure dans la largeur de l'ombre portée; cela auroit un objet d'utilité, & seroit un nouveau moyen d'embellissement. Les champs dépouillés, dont l'aspect est si triste, lorsqu'ils sont en jachere deviendroient agréables par cette bordure, même lorsqu'ils seront en labour.

Les prairies qui procurent du fourrage, les pâturages qui engraissent les troupeaux, le verger qui donne des fruits, le potager qui fournit des légumes seroient aussi séparés par des enclos; cette

cette diversité dans les productions en mettroit dans les aspects. Il n'y a pas de pays si monotone, de plaines si ennuyeuses qui ne puissent acquérir une variété amusante par cette maniere de les diviser; ce moyen, si simple en lui-même & praticable par-tout, peut rendre très-riante la possession la plus insipide, & faire d'une ferme maussade, telle que celles qui existent, une campagne délicieuse, sans diminuer le revenu, & sans sortir du caractere champêtre qui lui convient.

Il y a deux sortes de vergers : l'un agreste, & l'autre cultivé. Celui-ci a sa place dans le potager ; il exige des soins journaliers & une culture soignée. Quant à l'autre, il rempliroit un de mes enclos, comme je l'ai déjà dit. S'il est situé convenablement & composé avec goût, il peut devenir un objet aussi intéressant par son effet que par ses productions. Des arbres à fruits de toutes sortes

d'efpeces, par un agréable mélange de leur forme, de leur volume, par des grouppes bien diſtribués & réhauſſés par la verte peloufe, fur laquelle ils ſont plantés, feront toujours d'un verger agreſte un charmant bocage. Il ne faut pas croire que l'arrangement du ſymmétrique quinconce ſoit le ſeul favorable aux vergers. Je fais qu'il y a des arbres à fruit qu'il faut iſoler, pour qu'ils réuſſiſſent; mais je fais auſſi qu'il en eſt nombres qui viennent très-bien & produiſent beaucoup en grouppe; ils ne demandent que de légeres attentions de la part du Cultivateur, pour les rendre féconds, encore ne les exigent-ils que dans les premieres années.

Ces bocages fruitiers, ſi je puis les nommer ainſi, ont des beautés particulieres à chaque ſaiſon. Au printemps, les fleurs qu'ils donnent dans une exceſſive profuſion, outre le parfum qu'elles exhalent, préſentent un éblouiſſant ſpec-

tacle par leur variété & leur éclat; cet effet est d'autant plus ravissant que les massifs sont mieux composés, & les grouppes plus industrieusement disposés. Les fruits d'été, qui leur succédent, plaisent autant aux yeux par la diversité de leur forme, la vivacité de leurs couleurs & la maniere dont ils s'étalent sur les arbres qui les nourrissent, qu'ils flattent le goût. Ceux d'automne ne sont ni moins agréables, ni moins savoureux.

Il y a quelques arbres fruitiers qui se plaisent avec la vigne & les plantes sarmenteuses à fruit, & leur prêtent volontiers leur appui. On peut, en les associant, se procurer des berceaux ombragés & utiles; les pampres & les guirlandes qui les festonnent, ornés de leurs fruits pendans, varient les effets & fournissent de jolis accidens.

Le potager, dont l'aspect est si froid, la distribution toujours si méthodique, qu'on n'estime que par son utilité; qui

n'a pour l'œil aucun attrait, le potager bien composé peut aussi présenter un tableau intéressant. Ce qui dépare cette espece de culture, indépendamment du peu de goût qui préside à sa composition, ce sont les murs élévés, dont on l'environne de toute part, qui lui donnent un aspect triste, & en font un objet absolument détaché & sans liaison avec ce qui l'environne. Ceci amene naturellement une observation bien essentielle; quoique je n'aie pas négligé d'en faire mention dans le cours de cet ouvrage, toutes les fois qu'il a été question d'ensemble, d'accord & de convenance, elle exige néanmoins une explication plus détaillée: la voici. C'est que vainement auroit-on composé avec toute l'élégance possible une scène particuliere, inutilement lui auroit-on prodigué toutes les beautés de l'art & toutes les graces de la Nature, il lui manquera toujours quelque chose, elle ne fera un plaisir pur,

elle n'aura pas ce charme qui féduit, fi le cadre n'eſt fait pour le tableau : c'eſt-à-dire, fi le lieu où elle eſt placée, fi les objets, au milieu deſquels elle ſe trouve, qui la complettent & qui font l'enſemble, n'ont nulle relation avec elle, ou n'en ont pas une qui lui convienne. C'eſt l'enſemble qui détermine la premiere impreſſion, qui la perpétue & la renouvelle à chaque inſtant ; & l'on ſait que la premiere impreſſion eſt toujours la plus forte. C'eſt encore l'enſemble qui décide preſque toujours du plaiſir ou du dégoût que nous font éprouver une ſcène particuliere, une fabrique, un effet quelconque, quoique ſouvent ils n'aient rien par eux-mêmes d'agréable ou de déplaiſant. C'eſt lui qui aſſocie ce qui contribue à la perfection du tableau ; qui fixe l'étendue du ciel la plus avantageuſe. Le cadre, qui fait partie de l'enſemble, lie les objets qui ſe font valoir, & ſépare ceux qui ſe préju-

dicient; il voile ce qui ne doit pas se montrer; mais il laisse souvent soupçonner des profondeurs, des derrieres, des espaces que l'imagination remplit, qu'elle orne, qu'elle concilie avec ce que les yeux voient d'une maniere plus heureuse, qu'elle arrange avec plus d'adresse que l'Artiste le plus intelligent ne l'eût fait, s'il y avoit suppléé. En un mot, il s'étend ou se resserre, s'interrompt & se brise au gré du besoin, & selon que le goût & les circonstances le demandent.

Je suppose un bocage délicieux qui se trouve lié naturellement avec les parties qui le précédent & le suivent, transportez-le dans un lieu isolé, qui ne laisse rien imaginer au-delà de son enceinte; en un mot, épaississez, fermez exactement le cadre, à l'instant tout le charme s'évanouit. Déplacez ce verger agreste si frais, ce ruisseau si voluptueux; choisissez un autre site à celui-ci, un autre

entour à celui-là, ils ne feront plus la même impression; ce sera bien la même étendue, ce seront les mêmes arbres, les mêmes eaux, le même cours, & cependant l'effet en est tout différent: vous croirez leur avoir fait prendre d'autres formes. Il en iroit de même, si, au lieu de déplacer le tableau, vous changiez ce qui l'environne, si vous lui substituiez un autre entourage; d'où vient cela ? c'est que le cadre n'est plus le même; c'est que, rien n'étant parfaitement isolé dans les scènes de la Nature, chaque effet, chaque objet est dépendant de ce qui l'environne, & nous affecte différemment, à raison de ce qui l'accompagne; que tout ce qui se présente à nos yeux a une sorte de connexion avec ce qu'on vient de voir, & même avec ce qu'on présume qu'on doit voir; remarquons en passant que cette prévoyance, lorsqu'elle est trompée, est la source des contrastes & des transitions

piquantes; c'est qu'enfin les objets, selon leur association, tracent dans la tête une suite d'images simultanées & successives qui, se faisant valoir les unes par les autres, fortifient les impressions présentes, & préparent aux effets qui doivent leur succéder. Cependant il est à remarquer qu'il y a des sites, des tableaux qui ne laissent rien imaginer au-delà de ce qu'ils présentent, & ceux-là n'ont pas besoin de ce secours; ce sont les plus vastes, & quelquefois les plus petits; parce que, dans les premiers, l'immensité du cadre le rend nul; dans les seconds, il exerce toute sa puissance: c'est-à-dire, qu'il isole totalement.

Ces idées paroîtront peut-être un peu métaphysiques, & pour bien des gens mon cadre ne sera qu'une chimere; cependant son existance & ses effets n'en sont pas moins réels; & l'Artiste, qui les méconnoîtroit, n'enfanteroit souvent que des compositions incohéren-

tes, décousues, sans ensemble & sans accord. (1)

Je reviens aux potagers, & je dis que cette partie de nos Jardins péche toujours par le cadre; en effet, on la sépare, on l'isole ou on l'associe mal: non-seulement ses murs font une triste enceinte qui la délie de ce qui l'environne; mais les formes auxquelles on la soumet, la distribution méthodique à laquelle on l'assujettit, toujours d'une insipide monotonie, n'en font qu'un objet ennuyeux, & lui donnent un air de séchéresse qu'on ne devroit pas attendre de la verdure perpétuelle des plan-

(1) Voilà pourquoi les Jardins, où l'on fait de chaque bosquet une scène particuliere, indépendante de ce qui la suit & de ce qui la précéde, sont si froids & ne disent rien à l'ame; voilà pourquoi ceux, où l'on associe des objets disparates & sans analogie entr'eux, paroissent vagues, fatiguants, *papillotent* aux yeux, & laissent dans la tête le désordre dont ils sont l'image.

tes qui y végetent, & de l'activité d'une culture si soignée.

Pourquoi, par exemple, ne pas enclorre le potager de fossés, dans les parties où il peut s'allier avec tout ce qui l'avoisine du côté du midi & du levant ? pourquoi ne pas substituer des haies, des palissades en bois, en paille même à ces insupportables murs ? pourquoi enfin ne pas préférer des plantations épaisses de grands arbres, pour lui fournir des abris contre les vents mal-faisans du nord ? C'est ainsi que le potager obtiendra de la grace, participera des agrémens procurés aux autres cultures, & cessera d'être un objet tristement délaissé.

Qu'on ne se persuade pas que cet arrangement & ces dispositions, pour être différens de ceux qu'on pratique généralement, lui soient défavorables ; les Jardiniers Hollandois tout aussi curieux que nous de ce genre de culture, & peut-être plus intelligens, parce qu'ils

ont les obstacles du climat à vaincre, les préferent; ils n'ont pas d'autre clôture que des palissades ni d'autres abris que des arbres.

La distribution du potager, je le sais, demande nécessairement de l'ordre, & conséquemment une sorte de régularité; il faut réunir les mêmes especes de productions, les placer dans le lieu qui leur convient, & sous l'exposition la plus avantageuse, pour la facilité & le succès de la culture; mais l'un & l'autre n'exigent pas de le découper par des quarrés entourés de plate-bandes, dans lesquelles sont espacés à égale distance des arbustes & des fleurs toujours en trop petite quantité: ils n'exigent pas non plus ces larges allées ratissées qui occupent des bras plus utiles ailleurs, dont le sol aride & nud est perdu pour le bénéfice.

Le potager de ma ferme ne sera pas ainsi disposé; le goût décidera de sa forme, la qualité du sol & la bonne ex-

position, de sa place : la différence des cultures mettra de la variété dans les effets. Le buissonnier d'arbres nains & à mi-vents, que j'appelle le verger cultivé, sera en tête dans la partie la plus à l'abri; ce sera là aussi que j'établirai mes palissades, pour recevoir les espaliers ; j'y destinerai encore un canton pour les arbustes à fruits ; au-dessous ou dans un lieu à part, seront les gros légumes qui peuvent se passer d'arrosement; les plantes légumieres les plus délicates & les plus vertes seront placées dans la partie la plus basse, distribuées par planches & séparées seulement par de petits sentiers, pour en faciliter l'approche & la culture. (1) Tout le terrein sera couvert, & je n'en perdrai pas pour de fastidieux

(1) On peut prendre une idée de cette distribution, en jettant un coup-d'œil sur les marais des environs de Paris; ils présentent un assemblage de verdure, dont la régularité n'est rien moins que désagréable.

compartimens & d'inutiles allées. Cet ensemble de verdure, dont la forme générale ne sera pas un quarré entre quatre murs, mais me sera donné par les accidens & la marche du terrein, flattera l'œil & fournira abondamment aux besoins; parce que, sans oublier l'effet dans la composition, j'aurai plus consulté l'avantage de la culture & la position que la régularité.

Enfin je ne négligerois aucune partie du terrein qui me sera confié, parce qu'il n'en est aucune qui ne doive, par mes soins, contribuer au profit & à l'agrément : par-tout des vues économiques, associées aux graces champêtres, seroient la base de mes projets & le but de mon travail. Si j'avois un terrein bas & aquatique, j'en ferois une saussaie ; je voudrois que les saules, les peupliers, les aunes & tous les arbres, qui aiment un sol humide, fussent disposés de maniere à embellir le tableau général & le site

particulier dans lequel ils sont plantés; je voudrois qu'ils procurassent des promenades fraîches l'été, & des ramées l'hyver. Près du manoir, je voudrois, si l'ordonnance générale ne s'y opposoit pas, destiner une place particuliere à un bois agreste; je chercherois l'espece d'arbres qui y réussiroit le mieux: il serviroit de retraite aux hommes & aux animaux, dans les momens accablans d'une forte chaleur.

Enfin si la Nature m'avoit donné un ruisseau, je me garderois d'en parer les bords par de méthodiques plantations qui repugnent au bon goût; je me garderois d'en adoucir les inégaux contours, pour leur substituer d'élégantes formes, ou la triste ligne droite; je lui conserverois ses détours irréguliers; je chercherois seulement à en rendre l'approche facile; je ferois ensorte que ses rives fussent couvertes d'un gazon fin, & que trop d'humidité n'éloignât les pro-

meneurs curieux de les parcourir. Enfin ici silencieux & tranquille, là agité & gazouillant, ombragé d'un côté, découvert de l'autre, libre par-tout, je ne lui ajouterois que les accidens que la Nature, dans son aimable désordre, auroit pu faire naître & placer elle-même.

Après avoir arrangé tout le terrein de la maniere la plus fructueuse, & lui avoir donné la tournure la plus agréable, je porterois mes soins sur les bâtimens. C'est dans la ferme ornée que le manoir peut se distinguer par une sorte d'élégance; je voudrois qu'il eût un rez-de-chaussée, & un premier étage seulement, pour lui donner moins de hauteur & moins d'importance; je préférerois la gaieté de la tuile à la sombre couleur de l'ardoise; je lui permettrois un enduit frais, & j'éviterois sur-tout qu'une symmétrie trop exacte dans la décoration, & un trop grand développement ne lui fissent perdre cet air sans préten-

tion qui doit le caractériser : car la ferme bourgeoise, quelqu'ornée qu'elle soit, n'est ni le séjour de la grandeur, ni l'asyle de l'opulence. Elle est ou la maison de campagne du Citadin aisé, ou la demeure du Cultivateur qu'une possession étendue met plus qu'au-dessus du besoin. Il faut qu'elle soit commode & non fastueuse, propre & non magnifique, riante & non décorée.

Il convient qu'une des faces du manoir ait vue sur la basse-cour. Une basse-cour est indispensable; c'est elle qui caractérise la ferme. Quand elle est arrangée & distribuée commodément, il s'en faut de beaucoup qu'elle soit un objet déplaisant; son mouvement lui donne un air vivant & animé qui récrée & amuse. Il lui faut un espace proportionné à la quantité de bâtimens qu'exige sa manutention; il importe aussi de la bien disposer pour la facilité du service. Ces utiles précautions observées, on s'occu-

pera

pera de ce qui peut lui procurer de la gaieté & de la propreté; on l'ombragera par quelques arbres; on lui laissera des vues sur la campagne. Ces moyens employés à propos divisent la trop grande continuité de bâtimens toujours triste, & font un effet aussi salutaire, aussi agréable intérieurement, que riant pour l'aspect extérieur. Enfin les bâtimens peuvent être composés, & la basse-cour arrangée de telle sorte que, de quelque part qu'on les voie, ils présentent un asyle qu'on se plaît à habiter; & je serois bien mal-adroit, si, avec des toits jouant entre des arbres & des environs champêtres, je n'obtenois des effets pittoresques.

Je préférerois le verger agreste au potager, pour en faire le Jardin d'agrément au-devant du manoir; mais si, par la tournure générale, ni l'un ni l'autre ne se trouvoient placés convenablement pour cet usage, j'y supplée.

Y

rois par une pelouse en pente douce entretenue par les moutons qui en seroient les Jardiniers; j'y jetterois quelques grouppes d'arbres, pour avoir de l'ombre; j'y distribuerois aussi quelques arbustes à fleurs, pour répandre de la fraicheur sur les alentours, & mettre sous les yeux du maître une promenade engageante : pour la lui rendre toujours praticable, j'y ferois circuler quelques sentiers à travers les massifs qui les couvriroient de leur ombre, & le conduiroient dans ses possessions, par les chemins qui les entourent. Mais je ferois peu de frais pour ces sortes de Jardins; car, si j'ai bien pris mes mesures, tout formera promenade, & l'on rencontrera de tout côté des objets d'amusement qui attireront & des objets d'utilité qui intéresseront.

Tel seroit à-peu-près le plan, sur lequel je formerois une ferme agricole bourgeoise; je n'y répandrois d'ornemens

DES JARDINS.

que ceux que son caractere permet : je voudrois qu'ils paruſſent une ſuite néceſſaire de la fin qu'on ſe propoſe dans cet établiſſement. Sans doute que de pareilles diſpoſitions auroient de véritables charmes; l'accord général de toutes les parties, leur correſpondance à un but commun, l'économie rurale, flatteroient également & le propriétaire qui, trouvant dans ſon patrimoine l'agréable & l'utile, poſſéde & jouit tout-à-la-fois : ce qui eſt aſſez rare; & le ſimple ſpectateur qui, ne ſe doutant pas des efforts qu'a fait l'inſtituteur pour lui plaire, croit ne devoir le plaiſir qu'il reſſent qu'à des combinaiſons fortuites mais heureuſes.

Ceci n'eſt qu'une eſquiſſe légere ; je n'ai fait paſſer en revue que les objets principaux ; je n'ai parlé que des cultures les plus ordinaires; je n'ai rien dit de celles qui ſont particulieres à chaque climat. Chaque ſituation, ayant ſon

caractere propre, peut fournir d'autres reſſources à un Artiſte ſenſible aux charmes de la campagne & aux graces ſéduiſantes de la Nature; mais, dans la quantité d'objets que ces Jardins embraſſent, on ne ſauroit tout prévoir & tout dire. J'ajouterai ſeulement qu'on imagineroit difficilement un genre de Jardin plus intéreſſant que la ferme; qu'il n'y a peut-être rien d'auſſi attrayant que le ſpectacle d'une campagne dans une ſituation heureuſe, dont le ſol fertile eſt embelli par le concours des diverſes ſcènes champêtres liées les unes aux autres, lorſqu'elles étalent aux yeux toutes les richeſſes d'une végétation vigoureuſe, fruit d'une culture ſoignée & bien conduite.

La ferme paſtorale offre des tableaux plus champêtres que l'agricole. Les pâturages, les prairies aiment les vallées, ſuppoſent des côteaux, mais rarement de grandes plaines & de hautes montagnes;

on sait d'ailleurs que les cotteaux & les vallées s'associent très-bien avec les bois & les eaux: ne sont-ce pas là en effet les sites & les matériaux, dont se composent ordinairement les scènes champêtres?

Il y a des différences très-sensibles entre le genre pastoral & l'agricole. Les terres de la ferme agricole souvent nues, sans cesse travaillées, portent l'empreinte de la main de l'homme & présentent des changemens d'une saison à l'autre; mais la principale & presque l'unique production de la ferme pastorale paroît être plutôt un don, une pure libéralité de la Nature que le fruit de l'industrie du Cultivateur. La terre y est toujours cachée sous un tapis de verdure qui se renouvelle de lui-même; c'est pour cela que les soins donnés à son embellissement, quoiqu'aussi nécessaires, sont moins apparens. Le trait qui dessine ses enclos est plus incertain, plus indécis que celui des enclos de la ferme

agricole, plus précis dans ses contours : d'ailleurs le cadre de celle-ci est plus détaché & plus distinct; des terres sillonnées, différentes de tons des pelouses, ne sauroient se confondre avec la constante verdure des sentiers qui les entourent; au lieu que les pâturages, les herbages de la ferme pastorale se lient d'une maniere insensible avec les gazons qui tapissent ses chemins. De plus les terres en labour exigent, pour la facilité de la culture, une certaine étendue, une sorte de régularité & souvent de l'égalité dans leur division; mais les divisions des herbages, plus libres dans leurs proportions, se prêtent plus aisément à celles que le goût veut fixer. Les enclos de la ferme pastorale ressemblent beaucoup aux clairieres pratiquées dans les bois, à cause de la diversité de leurs formes, de leurs dimensions, & surtout par la liberté qu'ils laissent de distribuer les plantations environnan-

tes lesquelles, pouvant être plus ou moins épaisses & combinées de plus de manieres, se composent en bocages & en petits bois dont l'ensemble donne toujours occasion à de charmans effets.

Une des choses particulieres à la ferme pastorale, qui annonce sa destination & la distingue du *pays* champêtre, ce sont les palis & les barrieres qui, divisant les herbages, servent à former des parcs pour la séparation des bestiaux; quoique simples dans leur construction, ils peuvent avoir dans la ferme bourgeoise une sorte de propreté, & les lignes de division qu'ils tracent, peuvent être arrangées avec un certain ordre: c'est-là une indication précise de cette espece de ferme.

Les terres en labour, dont elle ne peut guere se passer, ne seront pas réunies en un seul canton; il convient qu'elles soient dispersées & interposées entre les pâturages & les herbages: de trop

grandes parties en culture détruiroient son caractere & annonceroient une ferme mixte. Ainsi quand on veut que le caractere pastoral domine, il faut les morceler, crainte que le genre ne reste indécis.

Cette ferme a, comme l'agricole, ses vergers & son potager; elle les traite à peu près de même; mais elle differe dans la maniere de distribuer les bâtimens. Bien loin que la ferme pastorale cherche à les réunir, elle les parseme de côtés & d'autres, & les cache quelquefois dans l'épaisseur des bois. Ceux, dont elle fait le plus d'usage, tels que les granges, les écuries, les étables, les bergeries, sont communément très-grands; leur réunion formeroit un volume trop considérable, & ne sauroit s'accommoder avec son caractere champêtre. Il suffit que le manoir soit entouré des bâtimens les plus nécessaires à la manutention journaliere; & parmi

ceux-là on peut compter, comme un des plus essentiels, la laiterie qui intérieurement sera un objet tout-à-la-fois d'agrément & d'utilité.

Je ne m'appesantirai pas sur les détails; je me contente d'assigner les différences caractéristiques entre l'un & l'autre genre, en indiquant les traits distinctifs. En effet après ce que j'ai dit de la ferme en général, & ce que j'ai fait observer sur chacune en particulier, je ne dois pas m'arrêter à des observations particulieres sur la ferme mixte, quoiqu'elle soit susceptible d'une grande variété, puisqu'elle réunit les deux genres.

Quant aux fermes simples ou rustiques, on prévoit ce qui doit les particulariser : comme, par exemple, un site très-inégal, des terreins arrides & tourmentés, des rochers, des eaux & des bois agrestes mêlés avec les objets de cultures propres à chaque espece; des

enclos plus contrastés, des chemins plus négligés, des bâtimens & des fabriques construits avec les matieres les plus ordinaires & dans la forme la plus simple, placés à l'aventure & comme au hazard; & partout ce désordre toujours intéressant de la Nature livrée à elle-même. En général ce genre tire son expression d'une situation singuliere, d'un pays bizarre par la composition de ses sites; tout cela perfectionné par les accessoires que le talent & le goût de l'Artiste peuvent y ajouter, sans altérer le caractere de simplicité & de rusticité de ses tableaux : toute fabrique, toute construction qui auroit de la prétention & ne seroit pas agreste, seroit choquante & affoibliroit infalliblement l'expression forte & vigoureuse de ce genre de composition.

Mais je doute qu'un genre si brut en apparence trouve beaucoup de partisans; peu de gens aiment assez les grands ef-

fets de la Nature, pour le choisir de préférence, quand même le caractere du site s'y préteroit. Le propriétaire veut que la dépense qu'il a faite, l'Artiste que les peines qu'il a prises, les soins qu'il s'est donnés soient en évidence & frappent le spectateur du premier abord; ils les croiroient perdus, s'ils ne rappelloient les talens de l'un & l'opulence de l'autre. Cependant c'est moins ici le cas que partout ailleurs de faire parade de la difficulté vaincue. L'Artiste le plus sage & le plus sensé ne se détermine qu'avec peine à se cacher derriere la Nature, je le sais; mais qu'il se tienne bien en garde contre le desir de se montrer: cet amour-propre déplacé lui fera commettre les fautes les plus graves. Pour le propriétaire insensible aux beaux effets de la Nature, je n'ai rien à lui dire; s'il s'en trouve quelqu'un qui, possédant un local propre à l'établissement de la ferme rustique, ait assez de goût

pour se prêter aux vues de l'Artiste, il sera facile à celui-ci de lui faire entendre que les charmes de ces sortes de Jardins existent dans le spectacle de la Nature dans toute sa vérité & sa liberté; qu'on obtient du succès qu'en paroissant n'avoir rien fait, qu'en persuadant qu'on doit tout à des accidens heureux & à la disposition du local. Je ne sais si je me trompe, mais je crois que la ferme rustique est plus difficile à bien traiter que le Jardin le plus élégant. Il n'est pas question de ces tableaux frais, de ces touches délicates, de ces contours doux, de ces transitions imperceptibles qu'on rencontre ailleurs avec plaisir ; ici il faut dessiner à grands traits & avec fermeté; il faut des effets énergiques, de brusques & savans contrastes, de fortes oppositions ; il faut embrasser un grand ensemble ; il faut enfin que tous les tableaux, quoique du même genre, soient différens de ton ; que les scènes les plus éton-

nantes entremêlées avec les accidens les plus simples & les cultures les plus ordinaires soient quelquefois surprenantes, magnifiques même, sans jamais paroître élégantes, encore moins facétices.

Que si cependant un excès de délicatesse faisoit rejeter ce genre, comme sujet principal, il pourra trouver sa place dans les circonstances, où l'on voudroit obtenir de grandes oppositions d'espece & de genre. Le *parc*, le *Jardin* même avec ses graces légeres pourront se l'associer, pour se procurer un changement de scène & faire contraste. Le passage de l'un à l'autre, bien ménagé, peut les faire valoir tous les deux, produire une vive surprise & un effet très-piquant; mais il sera toujours dangereux, & souvent impraticable de tenter cette association, sans intermédiaire ni préparation : il n'appartient

qu'à un talent supérieur de trouver une liaison heureuse ; elle est un des effort les plus vigoureux de l'art des Jardins.

CHAPITRE XV.

De Jardin proprement dit.

Dans les grandes scènes de la Nature, dans la prodigieuse variété de ses tableaux, j'ai présenté à l'homme de goût un Jardin que j'ai appellé le *pays*; le *parc*, par la noblesse de son ensemble & la beauté de ses détails, a fourni un Jardin au propriétaire d'une terre seigneuriale; celui qui s'occupe de la culture, le Citadin aisé, qui s'est ménagé un domaine aux champs, ont trouvé le leur dans la *ferme*, où l'agréable est réuni à l'utile. C'est pour l'homme riche qui peut, à raison de son superflu, faire des sacrifices à ses fantaisies, & qui a besoin de multiplier ses possessions, pour varier ses amusemens, que j'ai réservé le *Jardin* proprement dit, dont l'agrément seul est l'objet. Par des raisons bien diffé-

rentes, cette espece de Jardin peut être aussi celui du citoyen respectable qui, se vouant au bien public, doit presque tous ses momens à la société ; il ne sauroit, sans manquer à ses devoirs, abandonner longtemps les pénibles occupations que lui impose son état, il lui faut néanmoins quelque relâche & quelque distraction. (1)

Le *Jardin* proprement dit, offrant moins de ressources que les autres especes, parce qu'il manque de variété & d'utilité, & n'étant imaginé que pour procurer une jouissance de quelques momens dans la belle saison, il est à propos qu'il soit à peu de distance de la ville où le propriétaire fait sa résidence: proximité qui lui convient d'autant

(1) Cette différence de propriétaire n'en exiger-elle pas dans le caractere du Jardin ? je le pense. La convenance, à ce qu'il me semble, demande que l'un soit plus magnifique & plus voluptueux, & l'autre plus élégant & plus noble.

mieux, que l'homme en place, à cause de ses occupations, & le riche, par un autre motif, n'y font communément que de petits séjours.

Quand l'Artiste se propose de composer le *pays*, le *parc* ou la *ferme*, il consulte le site qui décide souverainement du genre, du caractere & des principaux effets : il est forcé d'assujettir ses projets à la coupe du terrein & aux masses générales qu'elle lui présente. Mais dans le *Jardin*, il crée presque tous les accidens, il fabrique tous les tableaux; il donne presque toujours le caractere qu'il veut, surtout si son terrein est d'une médiocre étendue; parce qu'alors renfermé dans son enceinte, le peu de surface du *Jardin* exclut la multiplicité des scènes, les effets d'une certaine vigueur & les grands tableaux. C'est tout cela qui rend facile le choix d'un local propre à son établissement.

Le *Jardin*, se trouvant dans la néces-

sité de tirer tous ses agrémens de son propre fond, s'en procure par la grace dans les effets, l'élégance dans l'ensemble, & la fraicheur dans les détails ; mais pour y parvenir, le Compositeur est forcé de s'écarter quelquefois de cette exacte vérité si recommandée ailleurs. Cependant que, sous ce prétexte, il ne se laisse point aller à la manie si commune de créer des tableaux de pure fantaisie ; qu'il se tienne en garde contre ce faux goût qui seme, & qui entasse dans le *Jardin* une multitude de constructions & de fabriques ; outre qu'elles contrarient le genre, & qu'elles font disparoître la Nature, il arrive que, le plus souvent placées au hazard & dépourvues d'analogie avec la scène, elles sont sans proportion & sans vraisemblance : abus qui suppose peu de ressources dans l'imagination ; une ignorance totale des principes de l'art & du goût, & conséquemment un talent très-médiocre. Avec ces

futiles moyens, on croit avoir fait le *Jardin*, & l'on n'a fabriqué tout au plus qu'une mauvaise décoration sans intérêt : assemblage fastidieux de parties incohérentes, qu'on peut voir une fois par curiosité, mais où l'on sera peu tenté de revenir. (1)

Ainsi quoiqu'on puisse se permettre quelqu'écart dans le *Jardin* proprement dit; quoiqu'un arrangement plus évidemment combiné, des formes plus précieuses, une propreté plus recherchée dévoilent l'art, il ne faut pas tellement abandonner la Nature, qu'elle y soit to-

(1) J'accompagnai un jour une jolie femme dans un de ces Jardins modernes, où l'on voit une nombreuse collection de fabriques de tout genre, de bâtimens de toute espece, renfermés dans un petit espace; des temples de marbre, des chaumieres, des moulins, des statues, des tours, des églises; ou l'on trouve beaucoup de pierres, peu d'arbres, encore moins de verdure; quand elle l'eut parcouru, & qu'elle vit qu'on se disposoit à le quitter, *allons donc voir le Jardin*, dit-elle ingénuement.

talement étrangere. Ce sont les arbres agréables entre-mêlés d'arbustes à fleurs, grouppés & distribués avec goût, qui procureront des ombrages frais & des bocages délicieux; ce sont les gazons soignés & entretenus, dont la couleur est amie de l'œil & recouvrent le sol d'un tapis de verdure égal & uni; ce sont les eaux limpides & transparentes, tranquilles ou foiblement agitées, tantôt découvertes, tantôt ombragées, présentées sous des formes agréables & variées, associées avec les fleurs & les gazons, entourées d'objets qui leur prêtent & en reçoivent plus de grace ; c'est une certaine molesse dans le jeu du terrein ; ce sont des pentes douces & presqu'insensibles que l'œil se plaît à suivre, & que les pieds parcourent sans fatigue ; ce sont des sentiers & des chemins bordés de plantations agréables, propres en tout temps, construits avec soin , tracés avec précision, contournés naturellement, diri-

gés de maniere que les objets & les effets paroissent sous l'aspect le plus favorable, qui disposés pour en jouir dans tous les instans du jour, menent à des scènes choisies, ou à des lieux de repos consacrés aux charmes de la solitude & aux douceurs de la retraite ; ce sont enfin des asyles sombres & mystérieux situés avantageusement, propres à embellir les lieux où ils sont placés, pour lesquels on aura préféré l'élégance & la légéreté des formes à la richesse des matieres & à la sévérité des regles. Voilà les principaux objets qui doivent entrer dans la composition du *Jardin* proprement dit.

Mais n'est-ce point trop le circonscrire que de le restreindre à de si simples moyens ? n'est-il pas à craindre que des objets si ordinaires, si communs, ne soient d'une trop foible ressource pour en obtenir les agrémens que cette espece suppose ; & que, se bornant à l'emploi

de ces seuls matériaux, on ne produise que des compositions froides & monotones ? C'est sans doute cette opinion mal fondée qui a donné naissance à ces Jardins, où l'on a rassemblé avec tant de profusions toutes les productions de l'art & de la Nature, où l'on a confondu tous les genres & associé tous les caracteres. Je doute fort que, dans un pays fertile en grands Artistes, que dans un siécle, où le goût a fait tant de progrès, cette nouveauté, qui a pu éblouir d'abord, puisse longtemps se soutenir. Je reviens à mon objection, & je prétends que, si les *Jardins*, où l'on n'a fait entrer que les seuls matériaux proposés, n'ont pas obtenu le suffrage des gens de goût, s'ils n'ont présenté ni charmes, ni intérêt ; c'est que le plus souvent, ou maniéré dans ses compositions, le Jardinier ne sait leur donner ni caractere, ni expression ; ou dénué de ressource & sans imagination, il se ré-

pete dans toutes ses distributions, & ne connoît qu'un petit nombre de combinaisons qu'il place indifféremment partout; ou bien encore que sottement imitateur, il copie machinalement, il transporte sur son terrein ce qu'il a vu ailleurs, sans consulter les convenances; & qu'il ignore l'art d'associer les effets au genre, & celui de tirer parti des circonstances.

C'est donc moins à l'insuffisance des matériaux qu'à l'incapacité de celui qui les emploie qu'il faut s'en prendre. Semblables aux couleurs encore sur la palette, ils offrent au Jardinier les mêmes ressources que celles-ci au peintre: tout dépend du talent & non des matieres mises en œuvre. C'est le génie seul qui enfante ces chefs-d'œuvre qui nous ravissent. Eh! de quoi n'est pas capable celui qui réunit à ce don divin un goût exquis & les profonds secrets de son art? S'il est simple dans ses moyens, ses

combinaisons sont infinies; par ses étonnantes productions il captive le cœur & l'esprit; il les agite & les maîtrise à son gré; il donne du sentiment & de la chaleur à tout ce qu'il touche: il anime la pierre, il fait respirer la toile, il communique le mouvement & la vie à toute la Nature: c'est la baguette de la fée.

Ordonne-t-il le *Jardin*? aussitôt tout s'embellit, tout se colore de tons les plus brillans; les sites les plus tristes & les plus austeres présentent des perspectives agréables & riantes; les plus uniformes se nuancent, les plus monotones se varient, les plus ingrats, les plus rebelles se transforment en séjour délicieux. Les eaux qu'il dirige semblent plus voluptueuses; les ombrages qu'il crée, paroissent plus frais; les asyles qu'il prépare sont plus invitans: de chaque coup de pinceau naît une nouvelle grace. S'il compose un grouppe, il fait, par un choix judicieux d'arbres, d'ar-

bustes & de fleurs, lui donner ces formes pittoresques qui ajoutent à la beauté des uns & à l'éclat des autres. Enfin naturel & tout-à-la-fois recherché dans ses compositions, il sait intéresser par d'amusans détails & charmer par un élégant ensemble.

Rarement le *Jardin*, dont le coup-d'œil est si frais, si élégant, se liera bien avec les sites qui l'environnent; les simples objets de la campagne sont trop négligés; ce mélange lui feroit perdre sa grace, & détruiroit infailliblement son expression. Il faut alors lui donner un cadre, l'enfermer par des plantations qui cachent tout ce qui extérieurement pourroit lui nuire. L'inobservation de cette précaution devient une faute d'autant plus grave, que le *Jardin* est plus petit; parce qu'un petit *Jardin* suppose encore plus de soin & de fraîcheur, & conséquemment moins de rapport avec ce qui est hors de son enceinte.

Indépendamment du peu d'analogie entre le *Jardin* proprement dit, & les objets ordinaires de la campagne, des communications trop immédiates, des ouvertures trop vastes l'anéantiroient; il seroit noyé dans le vague; il seroit compté pour rien. Mais s'il a une dimension telle qu'elle comporte plusieurs scènes, qu'elle admette de la variété dans les tableaux, s'il joue enfin le petit *parc*; pouvant alors, par des passages bien ménagés, arriver à des scènes plus négligées, il lui sera libre de se procurer quelques échappées bien choisies; parce que, se rapprochant davantage de la Nature, il se liera aisément avec les objets dont elle se compose. Car c'est une maxime générale, que plus un site est grand, plus ses effets doivent être vrais & naturels. Cette gradation a lieu non-seulement du petit *Jardin* au grand, mais doit être observée du *Jardin* au *pays*, où la vérité dans les tableaux est de rigueur.

Toute culture, autre que celle qui contribue à la propreté, à l'entretien, est déplacée dans le *Jardin*. Sa délicatesse fuit tout ce qui sent la peine & annonce le travail, quand l'un & l'autre n'ont pas l'agrément pour motif. Delà il suit que toute idée d'économie & d'intérêt doit en être exclue. En effet, de petits morceaux de terre en labour, de petites buttes plantées en vigne, quelque petits cantons de prairie & d'herbes potageres, de quelque maniere qu'on les arrange, sous quelque point-de-vue qu'on les envisage, sont des objets peu propres à figurer avec grace dans le *Jardin*; leur place n'est pas dans un lieu destiné aux charme des yeux & à l'agrément de la promenade : ils y seront au moins un contre-sens. J'aurois négligé ce précepte négatif, si je n'avois vu quelques *Jardins* qu'on a cru embellir par ces petits échantillons de toute sorte de productions, où l'on a fait germer,

dans des petits espaces circonscrits, toutes les plantes & les herbes les moins intéressantes mélangées avec les fleurs les plus fraîches & les arbres les plus élégants, avec la prétention de présenter, dans ce cahos, des effets agréables. L'évidente inutilité d'une telle culture n'en fait qu'une puérilité sans objet comme sans goût. La culture est intéressante sans doute, lorsque, traitée sérieusement, elle présente une utilitée réele; mais entre-t-elle dans la composition d'un Jardin? Elle ne figurera bien que dans le *pays*, où elle fait tableau, ou dans la *ferme*, dont elle est l'objet principal.

En excluant du *Jardin* proprement dit toute culture purement économique, ce n'est pas pour y introduire des objets de luxe & de magnificence. Ce qui n'annonce que l'opulence, ce qui n'est donné qu'à l'ostentation peut bien satisfaire la vanité & produire un sentiment d'ad-

miration dans le premier moment, mais ne suppléera jamais au goût qui sait tirer des objets les plus simples les effets les plus séduisans, comme l'habile Sculpteur fait sortir un chef-d'œuvre de la matiere la plus commune. Ce sont les petits talens qui recherchent la richesse des matieres, & croient que son éclat ajoute un mérite à leurs petites productions.

Je n'ai plus qu'un mot à dire sur le manoir du *Jardin*, qui est la maison de plaisance; on sent qu'elle doit lui être assortie par les graces de sa décoration; qu'elle doit être d'autant plus élégante que le *Jardin* est plus petit. Objet très-capital dans l'ensemble; il est très-important que sa décoration, sa masse, sa teinte & son caractere soient parfaitement d'accord avec lui. Une seule de ces convenances négligée seroit suffisante pour troubler l'harmonie générale, d'où dépend la véritable beauté de ce genre; car la moindre négligence est

une tache dans un ensemble si fini. Le *Jardin*, n'ayant qu'un petit nombre de sites, la position la plus avantageuse du manoir sera aisée à trouver; mais s'il paroît détaché du Jardin, s'il n'est pas entouré de gazons, de fleurs & d'arbres, si leur union en un mot n'est pas intime, sa situation sera manquée, comme objet d'aspect & d'effet.

Des observations que nous venons de faire, dans ce chapitre, il résulte que l'essence du *Jardin* proprement dit est de plaire par la propreté & l'entretien; qu'il veut de l'élégance dans sa composition, de la grace dans ses formes, de la fraîcheur dans ses tableaux; que ses effets doivent être doux & voluptueux & son aspect riant; & que, par des détails précieux & des objets choisis, il offre au propriétaire des amusemens variés & intéressans & de faciles promenades. Le *Jardin*, où toutes ces

conditions seront le mieux observées, aura réuni tous les charmes & toutes les beautés dont ce genre de composition est susceptible.

CHAPITRE XIV.

Des genres.

La théorie, que je viens de donner, est toute fondée sur la Nature; elle seule a fourni les préceptes, les exemples & les matériaux. Ceux-ci, quoiqu'en petit nombre, ont fourni des combinaisons si immenses, de nuances si différentes qu'elles ont suffi pour composer des tableaux, des scènes de tous les genres, pour produire toute sorte de caracteres, & obtenir la plus grande variété d'expressions. Avec du talent le Jardinier saura toujours en tirer les effets les plus magnifiques & les plus majestueux, comme les plus simples & les plus champêtres; les perspectives les plus riantes & les plus fraîches, comme les plus sombres & les plus sauvages. En leur associant seulement les objets que le besoin

DES JARDINS.

a rendus communs, & leur fréquent usage familiers, il aura, sans s'écarter des regles de la Nature, tout ce qui doit donner à ses compositions la grace, l'agrément & la variété, il obtiendra tous les effets & les accidens propres à les embellir & à les rendre intéressantes; mais sont-ils les seuls que l'a comporte ? ai-je dû donner l'exclusion à toutes ces productions, à toutes ces fictions que l'imitation se plaît à enfanter ? c'est ce qui me reste à examiner.

Si je savois comment des objets hors de l'homme agissent sur lui, comment des êtres insensibles & souvent immobiles mettent ses sens en mouvement, & comment ensuite de pures sensations produisent des sentimens ; si je pouvois calculer jusqu'à quel point l'éducation & l'habitude qui forment les mœurs générales, & déterminent les opinions particulieres, influent sur ses goûts, ses jugemens & modifient ses affections; de

ces connoissances physiques & morales, j'en déduirois aisément les causes de la convenance & de la disconvenance qui font que les objets, selon la maniere dont ils lui sont présentés, l'attirent ou le repoussent, l'egayent ou l'attristent, en un mot lui plaisent ou lui déplaisent. Sans doute que ces principes, bien développés & appliqués à l'art des Jardins, répandroient un grand jour sur la matiere que j'ai à traiter ; mais cette tâche est trop au-dessus de mes forces : il n'appartient qu'à cette partie de la Philosophie, qui sonde les profondeurs de la Métaphysique, d'arriver jusqu'à ces premiers élémens. Je me bornerai à comparer les Jardins qui, tels que ceux que je propose, ont suivi dans leur composition la route de la Nature, & l'ont prise pour modele, à ceux que, par opposition, j'appelle Jardins de genre ; le résultat de ces comparaisons ne sera peut-être pas tout-à-fait infructueux.

Dans le nombre des artistes & des

amateurs qui ont fait exécuter des Jardins, les uns n'ont employé que des décorations artificielles; d'autres ont cru qu'il falloit y joindre la représentation d'une action qui rappellât un événement; quelques-uns se sont contentés de copier plus ou moins fidélement la Nature; mais le plus grand nombre a fait entrer dans ses compositions, & la Nature, & les décorations, & les fictions, & toute espece d'imitations; presque tous, marchant à tâton, se sont attachés au genre, sans égard à l'espece. Cette distinction très-essentielle, & qui eût servi de guide, méconnue ou négligée, a laissé une libre carriere à la fantaisie; elle a éloigné la recherche des principes de l'art; elle a jeté de l'incertitude sur son véritable objet; enfin elle a produit des compositions, dont le ridicule a revolté les gens de goût & rebuté les gens sensés. Cependant, malgré ces écarts, on a senti que l'art des Jardins étoit susceptible de

grandes beautés & de beaucoup d'agrémens; & que, reduit à des principes & ramené à son objet, il pouvoit occuper une place honorable parmi les arts libéraux créés pour nos plaisirs : aussi les plus prudens ont-ils pris le parti, avant de se décider, d'attendre que des productions plus raisonnables & des essais plus heureux leur présentassent des exemples à suivre.

De ces Jardins d'imitation & de caprice, dirigés par un goût personnel, sont nés différens genres, tels que le *poétique*, le *romanesque*, le *pastoral*, l'*imitatif*. Je ne cite pas ici le symmétrique qui les a dévancés; je lui ai consacré le premier chapitre de cet ouvrage; (1) ni

(1) Sans caractere, sans expression, sans invention, sans nuance, sa marche toute méchanique l'a exclu de la classe des arts libéraux. Sa froide monotonie, son insipide uniformité, inséparables de l'ennui, l'ont laissé presque sans partisans; en parler encore seroit peu généreux : on ne bat pas son ennemi à terre.

le pittoresque qui, envisagé comme genre, n'est autre chose que celui de la Nature. Si par pittoresque on entend ce choix dans les objets, dans leur forme, dans leur arrangement, ces combinaisons d'effets à qui le Paysagiste donne la préférence, quand il veut présenter des sites agréables, cette expression n'est-là qu'une qualification qui appartient également à l'art du Peintre & du Jardinier; (1) parce que ces deux arts ont des choses communes, & prennent l'un & l'autre la Nature pour modele; parce qu'ils exigent à peu près les mêmes études, qu'ils cherchent presque les mêmes effets, & que dans beaucoup de circonstances ils usent des mêmes artifices, pour parvenir à leur fin. Mais,

(1) Sous ce point-de-vue le pittoresque appartient si également aux deux arts, que cette expression auroit été incontestablement tirée de celui des Jardins, comme elle l'a été de celui de la peinture, si ce dernier n'eût devancé l'autre.

s'ils ont quelque conformité dans leur objet, ils ont encore plus de différence dans leurs procédés. (1) L'un crée, pour ainsi dire, la Nature, puisqu'il emploie les mêmes matériaux, qu'il les dispose dans le même ordre, & se sert des mêmes moyens qu'elle. L'autre l'imite à la vérité, mais par des moyens & des procédés qui lui sont absolument étrangers. L'un fait la réalité, & l'autre la représentation ; on les admire tous les deux, mais les jouissances qu'ils offrent ne sont pas les mêmes.

(1) Ce que ces deux arts ont de commun peut abuser le jeune Jardinier, & le jeter dans de fausses routes. Ce n'est pas sans raison que je fais cette remarque ; j'en ai vu quelques-uns chercher des modeles de composition dans des estampes, d'autres imiter les tableaux qu'ils avoient sous les yeux : c'est-là une source d'erreur, comme on va le voir. On conviendra que vouloir faire de la copie l'original, c'est tout au moins intervertir l'ordre des choses ; d'ailleurs l'espece de plaisir qu'on attend des deux arts n'étant pas la même, les moyens doivent être différens.

Par ces distinctions je ne prétends pas décider du mérite des deux arts; (1) je compare & je marque simplement les différences. Il y a mille circonstances, où ce qui a réussi dans un tableau de paysage ne feroit qu'un mauvais effet dans un site réel, & ne sauroit se placer avec succès dans les mêmes positions,

(1) Quand on jette les yeux sur les sublimes productions des Claude Lorrains, des Wovermans, des Vernets; quand on voit avec quelle vérité ces peintres ont rendu la Nature, l'étonnante illusion qu'ils ont mise dans leurs tableaux; quand on se représente la magie de cet art qui a soumis au pouvoir du pinceau le ciel & sa voûte immense, le vague des airs, les nuages, la mer, les vapeurs, la lumiere, la nuit même; quand on considere qu'un petit espace renferme un vaste pays, qu'un plan de niveau présente des profondeurs, des saillies, des distances à perte de vue; quand on s'apperçoit que tout ce prestige s'opere par quelques couleurs mélangées sur une simple toile; que les moyens sont si peu de chose & les effets si grands; que la manipulation n'est rien, que le génie fait tout; qui pourroit refuser une des premieres places à cet art divin, dont je n'ai raconté que quelques merveilles?

quelque semblables qu'on voulût les supposer ; parce que souvent l'objet qui plaît à la représentation, déplaît dans la réalité. Je vais plus loin, & je soutiens que ce qui est nécessaire, que ce qui est avantageux à l'un est inutile & quelquefois nuisible à l'autre. Voyez l'ouvrage du Peintre, il ne présente que le même site : de quelque point qu'il soit vu, les divers objets qui le composent se montrent toujours dans le même ordre ; tous les effets de perspective sont les mêmes ; la lumiere éclaire toujours les objets du même côté & constamment sous le même angle : enfin le tableau n'offre qu'un seul moment du jour, une seule saison de l'année, & un point de vue unique.

Sur le terrein, les diverses positions du Spectateur nuancent les effets & varient les perspectives. Sans doute que de la même place, il ne voit que les mêmes choses & dans le même ordre ; mais qu'il se transporte à quelques pas, qu'il monte,

qu'il descende : aussitôt, comme si les objets étoient mobiles, la scène change, elle lui offre d'autres tableaux & lui présente d'autres combinaisons. Cette faculté de varier les effets, refusée au Peintre, donne de très-grands avantages au Jardinier ; mais si elle lui procure d'abondantes ressources dans ses compositions, elle seme sur ses pas des difficultés quelquefois insurmontables. Il doit avoir présentes toutes ces variations & ces combinaisons ; il doit, en composant, prévoir les effets occasionnés par la révolution journaliere du soleil ; il faut qu'il travaille pour ceux du matin, du midi, du soir & de la nuit : ils influent étonnamment sur le caractere de ses perspectives, par le changement continuel des ombres & de la lumiere, par la variété dans le ton & la couleur. Enfin il doit avoir égard à la succession des saisons qui modifient & nuancent si diversement les tableaux de la Nature.

Dans la peinture, c'est moins la beauté des objets représentés qui fait celle du tableau que l'art avec lequel ils sont rendus. Outre le génie dans la composition, on admire la liberté du *faire*, la hardiesse & l'élégance de la touche, la perfection & la finesse du dessein, la vérité & la vigueur du coloris, l'intelligence du clair-obscur. Dans le Jardin, la composition qui consiste dans l'ordre, l'arrangement & la disposition des objets fait tout le mérite de l'ouvrage; c'est en elle seule que réside le vrai talent de l'Artiste : la touche & le faire ne sont rien pour lui. (1) La Nature, qu'il a, pour ainsi dire, soumise à ses ordres,

―――――

(1) Quoiqu'en parlant des Jardins, je me sois quelquefois servi des expressions de *touche*, de *faire*, de *coloris*, & que j'avoue qu'ils sont nuls dans cet art, cependant ce que dis ici n'implique pas contradiction; parce que ces expressions, qui se prennent au propre de la peinture, peuvent se prendre au figuré dans l'art des Jardins.

se plie à sa volonté, travaille de moitié avec lui, acheve & perfectionne l'ouvrage; sous sa direction, elle se montre avec toutes ses graces, elle déploie tous ses avantages: mais lui seul choisit, place, combine, mélange; lui seul prescrit les formes, assigne les convenances, fixe le dégré d'expression & détermine le caractere.

Dans les arts d'imitation, une image trop ressemblante, une imitation trop parfaite n'excite point notre admiration, si l'art qui l'a produite ne se fait appercevoir en même temps; parce qu'il n'y a point d'imitation sans art; que le mérite de l'ouvrage ne sauroit se faire sentir, sans rappeller celui de l'ouvrier. Ces deux idées doivent être simultanées & intimement liées. Qu'une statue, par exemple, soit si exactement ressemblante, qu'on la prenne au premier coup d'œil non pour une imitation, mais pour l'objet même représenté, l'art n'étant pas

remarqué, nous n'y ferons nulle attention; ce n'est qu'à l'instant où nous nous appercevons qu'elle est une représentation que nous aimons à la considérer. C'est pour cela que le Sculpteur se garde d'en jamais déguiser la matiere par la couleur naturelle de l'objet représenté; elle ajouteroit trop à l'illusion: il veut montrer qu'il a su donner la molesse des chairs à la pierre, la légéreté des cheveux à l'airain, la souplesse de l'étoffe au marbre. Si j'ai préféré l'ouvrage du Sculpteur à celui du Peintre, pour faire sentir mon idée, c'est que le tableau, n'ayant pas l'avantage du relief réel, n'a pas à craindre cette illusion de la couleur qui jette dans la méprise.

C'est donc à la vérité de la représentation, jointe à l'idée du mérite & de la difficulté vaincue, qu'on doit le plaisir que causent les productions des arts d'imitation. Mais dans les Jardins de la Nature, le plaisir & l'admiration du

spectateur ne proviennent point du mérite de l'art réuni à la perfection de l'imitation. Les beautés de la Nature n'ont pas besoin, pour nous plaire, de rappeller les talens de l'Artiste, parce que ce n'est point dans l'imitation, mais en elles-mêmes, que résident l'intérêt & le plaisir qu'elles font naître : elles doivent au contraire cacher avec soin l'art qui les a produites. Dans tout le cours de cet ouvrage j'ai prouvé que les moyens, quand ils étoient apparens, anéantissoient ce plaisir & cet intérêt, quelque mérite qu'ils annonçassent dans l'Artiste qui les avoit mis en œuvre ; que le grand art étoit qu'ils ne fussent jamais soupçonnés ; qu'il ne falloit dans aucun cas laisser voir les cordes & les machines, mais les voiler avec la plus scrupuleuse attention & la plus grande adresse. Je pourrois encore citer bien d'autres différences toutes aussi évidentes entre les deux arts ; mais en voilà assez, je pense, pour

démontrer d'une part que, si le pittoresque est un genre, il est celui de la Nature, ou ce qui est le même, il est le genre proposé dans cette théorie; & de l'autre, que l'art du paysagiste differe beaucoup de l'art du Jardinier, quoique tous les deux aient la Nature pour maître & ses effets pour objet.

Je termine ici cette digression peut-être trop longue, quoique je l'aie fort abrégée, mais qui m'a paru nécessaire, & je reviens aux Jardins de genre. Commençons par le poétique. Celui-ci choisit ses sujets dans la Mythologie & dans les fables anciennes; il se propose de nous présenter ou quelqu'événement des temps héroïques ou quelque mystere du paganisme. Pour réaliser toutes ces fictions, il faut des sites analogues aux scènes qu'on a le projet de nous représenter; il faut transporter le spectateur en Egypte, en Grece, dans l'ancienne Rome: pour y parvenir, on construit

des temples; on distribue les statues des divinités; on plante des bois sacrés. Veut-on présenter les Champs Elysées? on introduit des ombres, & les représentations des demi-dieux & des héros. Sont-ce les Jardins de flore, de Pomone? on y voit des Satyres & des Nymphes, on fait converser les Driades, les Amadriades avec les Faunes. Mais qui ne sait combien ces représentations sont éloignées de produire les effets que le Compositeur a en vue? il a beau appeller à son secours les costumes, les édifices anciens, mettre en usage mille autres moyens; ils sont si peu connus, si équivoques, que rarement ils rappellent les idées qu'on y a attachées. Y supplée-t-on par des figures hiéroglyphiques, par des vers, des inscriptions? a-t-on recours au grec, au latin? les gens instruits pourront s'en occuper, mais à l'instant où ils auront tout vu, tout parcouru, tout lu, l'intérêt cessera & ne se renouvel-

lera plus. Quant aux autres, qui composent le plus grand nombre, à peine jetteront-ils un unique coup-d'œil sur ces énigmatiques fabriques, sur cet assemblage qui ne dit rien à leur imagination & encore moins à l'ame; d'ailleurs des événemens sans action, des acteurs sans mouvement ne sauroient soutenir longtemps l'attention du spectateur : une fois la curiosité satisfaite, tout est dit, il n'y a plus d'intérêt qui rappelle. Telle est l'effet de toute représentation d'action sans pantomime. (1)

J'ai supposé que, dans l'exécution, ces Jardins avoient cette vérité qui fait illusion; mais si tout l'art ne peut atteindre que très-imparfaitement à ce dégré de

(1) Malgré leur étonnante illusion, les fameux spectacles que Servandony donnoit aux Tuileries n'auroient pas soutenu deux heures l'attention des spectateurs, s'il n'eussent pas présenté une succession d'effets & s'il n'y eût pas joint une action.

perfection,

perfection, comme il seroit facile de le démontrer; si les édifices n'ont pas cette magnificence, cette grandeur, cette antiquité qui en imposent; si les sites n'ont pas cette expression, ce caractere qui conviennent au lieu où la scène se passe; si les proportions sont mesquines, les rapports manqués; alors l'effet ne répondant pas à l'entreprise, ne présentera qu'un ridicule assemblage : & plus il y aura de prétention dans le projet, & plus la représentation paroîtra pitoyable.

Les Jardins de la Nature n'ont aucun de ces inconvéniens; les objets, dont ils se composent, sont toujours dans leur juste proportion & dans leur vrai rapport. Leur agrément s'apperçoit au premier coup-d'œil, leur charme se manifeste à la premiere inspection; pour les sentir, il ne faut pas attendre des explications qui mettent le spectateur au fait de ce qu'ils veulent dire; le plaisir qu'ils procurent, n'exige ni érudition, ni reflection

Bb

préliminaire ; les impressions qu'ils font sont à la portée de tout le monde ; ils plaisent au savant comme à l'ignorant : c'est assez, pour y trouver de l'attrait, de ce dégré de sensibilité que la Nature a accordé à presque tous les hommes, parce que l'expression n'en est point équivoque ; qu'elle soit douce ou âpre, familiere ou imposante, gaie ou triste, riante ou sauvage, elle est claire & précise, & personne n'hésite sur le caractere qu'elle présente.

De plus les scènes de la Nature ont tout le mouvement qu'il leur faut : elles ont celui des eaux, de l'air, de la végétation ; celui qu'occasionnent les travaux de la campagne & les animaux qui la peuplent ; il leur suffit de celui du retour périodique des jours & des saisons, parcequ'on n'en attend pas davantage des effets naturels. Et comme il est dans l'humanité de jouir autant de l'avenir que du présent ; au plaisir que nous donne

une belle matinée se joint celui de la belle soirée & de la belle nuit qui doivent leur succéder, ainsi qu'aux agrémens que présente une belle saison se réunissent souvent ceux de la saison suivante. Si à toutes ces considérations on ajoute celle de l'utilité; si l'on se rappelle l'étonnante variété d'effets & de caracteres que nous offre ce genre, la facilité de l'exécution, le peu de dépense qu'il exige, on comprendra pourquoi la campagne a tant de charmes, & pourquoi le spectacle de la Nature plaît généralement & n'ennuie jamais; ce qui suffit pour rendre raison de la préférence qu'on lui a donnée.

Le genre romanesque a pour objet de réaliser tout ce qu'il est possible à l'imagination d'enfanter & à l'art d'exécuter. Cette liberté, qui semble au premier coup-d'œil lui procurer de grands avantages, faciliter les moyens, enrichir la composition, est précisément ce qui

devroit le faire rejeter. Il a presque tous les défauts reprochés au poétique & n'en a pas les ressources ; les sujets que celui-ci admet sont limités & circonscrits dans un certain nombre de faits, dont la lecture, le théâtre & les arts d'imitation nous instruisent. Dans la représention, les costumes rappellent des idées des événemens qu'un certain nombre de gens se sont rendus familiers ; mais le romanesque qui, dans l'immensité de sujets qu'il embrasse, comprend les enchantemens, les rêves de la féerie, les prodiges de la magie, qui prétend réaliser les idées les plus chimériques, les inventions les plus extravagantes, ne présente que des faits bizarres ou des événemens inconnus à tout le monde, excepté à celui qui les a conçus, ou bien à celui à qui l'inventeur prendra la peine de les expliquer. Il faut, pour donner à la scène le caractere qui convient à de telles représentations, trouver des sites d'une ex-

pression analogue; il faut des déserts, des antres, des cavernes, de vieux donjons; il faut recourir à des moyens extraordinaires, employer des machines dispendieuses. Mais en supposant que l'art & la Nature eussent concouru à caractériser ces tableaux, en leur supposant cette perfection qui leur manque toujours, ce genre aura nécessairement un grand défaut : c'est que dans les fictions l'imagination, allant toujours au-delà de la représentation; quelque parfaite que soit celle-ci; elle ne répond jamais à l'idée qu'on s'en est formé & reste toujours fort au-dessous de ce qu'on a conçu. Voilà ce qui imprime à ces représentations un caractere de puérilité & d'enfantillage qui dégoûtera à jamais de ce genre.

Il en est un autre qui paroît tenir de plus près à celui de la Nature : c'est le pastoral, dont les scènes sont toutes champêtres. Il a pour objet de rappeller

ces temps où les hommes, ne connoiſſant d'autres ſoins que la garde de leurs troupeaux, n'ayant d'autre aſyle que les champs, vivoient diſperſés dans les campagnes ſous un heureux climat ; mais ces temps ne ſont plus, ces mœurs n'exiſtent plus ; les paſteurs d'aujourd'hui ne reſſemblent point à ceux du temps des patriarches. Si par paſtoral, on entend ces ſcènes, ces perſonnages que les poétes nous ont peints dans leurs églogues & leurs chanſons ; dans cette hypotheſe le lieu de la ſcène n'a qu'une foible expreſſion, parce que ce ſont les perſonnages mêmes qui en ſont l'objet eſſentiel ; ſans eux le pays le plus champêtre n'annonce rien de paſtoral, du moins ſuivant les idées qu'on s'eſt formées de ce genre. Il faut donc faire intervenir des bergers & des bergeres ornés de rubans & de guirlandes ; alors ce genre rentre dans la claſſe du poétique, & de plus il a tous les inconvéniens du romaneſque.

car toutes ces images si agréables, sous la plume du Poëte ou sous le pinceau du Peintre, font un bien médiocre effet dans la représentation; & des acteurs de pierre, de marbre sont bien froids & bien peu propres à animer la scène.

S'il est un genre pastoral admissible comme Jardin, c'est, à ce qu'il me semble, celui dont j'ai donné un exemple dans la *ferme* pastorale; voilà la seule maniere intéressante & raisonnable de l'employer: là le berger, qui n'est point une immobile statue s'occupe du soin de ses troupeaux; & la bergere sans ornement, mais propre s'occupe des utiles détails de la laiterie dont elle sait tirer du profit.

Il me reste à parler de l'imitatif. Dans celui-ci devroient être renfermés les autres Jardins de genre, puisqu'ils ont tous l'imitation par but; mais ici je le restreins aux imitations de sites. L'Artiste cherche à représenter un pays étranger,

à transporter sur le terrein qui lui est confié les usages, les formes, les productions & les constructions d'un autre pays ou d'un autre siecle, sans y adapter ni acteurs, ni faits, ni évenemens. Veut-il promener le spectateur en Egypte ? Il éleve des pyramides, il fait le lac Mæris; il sépare sa riviere en trois branches pour former le Delta; il la voudroit peupler d'hypopotames, de crocodiles; il y feroit croître de papyrus, s'il le pouvoit. Si c'est à la Chine, il construit des tours de porcelaine, des Kiosques, des pagodes; ses ponts, ses barques, & toutes ses fabriques paroissent sous la forme & les ornemens chinois, & jusqu'aux plantes & aux fruits, tout est emprunté de l'étranger. Mais toutes ces imitations, toujours incomplettes, ne trompent personne, & n'ont que l'agrément du premier coup-d'œil, c'est-à-dire, celui de la nouveauté & de la singularité.

Ce genre, par l'abus qu'on en fait,

est peut-être le plus dangereux de tous, & ne sauroit exister longtemps. En rejetant les Jardins symmétriques, on leur a substitué des compositions bizarres; on les a remplis d'une multitude de fabriques placées sans ordre, distribuées sans goût, sans principes & sans intention. On a réuni, sans choix & sans discernement, les costumes & les édifices de tous les siécles, de tous les pays; on a associé la mythologie à l'histoire; on a mis les temples grecs avec les églises; les palais se sont trouvés à côté des chaumieres; l'Asie est confondue avec l'Amérique. En dépit de la Nature, on a voulu se composer des sites auxquels le local se refusoit; on a élevé des montagnes, creusé des vallons, construit des rivieres, fabriqué des rochers. (1) En

(1) L'on sent ce que doivent être des montagnes, des vallons, des rivieres, des rochers faits à la main; qu'elle illusion peut produire un site qui en est composé.

dépit du goût on a donné à tous ces accidens des proportions arbitraires ; on a fait des imitations sans vraisemblance ; on a cru faire des prodiges, en chargeant les tableaux d'objets disparates, comme si c'étoit un moyen de rendre la Nature ; peut-être même s'est-on flatté de l'embellir ; & tout cela n'a produit que de dégoûtantes & couteuses puérilités. De ces observations il résulte que toute imitation présentée comme telle n'appartient pas à l'art des Jardins ; avec elle on fera une décoration, un spectacle, tout ce qu'on voudra, excepté un Jardin.

On ne revient à la simplicité de la Nature qu'après avoir épuisé toutes les combinaisons ; comme on n'arrive au vrai qu'après avoir parcouru un long cercle d'erreurs : telle est la marche de l'esprit humain. Les Jardins de genre ont été, partout où la réformation dans cet art s'est opérée, partout où la révolution a eu lieu, le premier pas dans

la nouvelle carriere qu'on s'eſt ouverte. L'art des Jardins dans ces premiers momens reſſemble à une terre neuve qui produit abondamment, mais qui ne donne d'abord que des plantes ſauvages, des herbes groſſieres ; c'eſt aux vrais Artiſtes à la cultiver, c'eſt au temps à l'amender. Le goût qui perfectionne, les bons ouvrages qui hâtent les progrès, en fourniſſant de bons modeles, nous rameneront le bon genre ; ils détermineront la marche qu'il faut ſuivre & fixeront les principes encore incertains de ce bel art.

Mais je prévois beaucoup d'obſtacles à ſon avancement. On croit communément qu'il n'eſt rien de ſi ſimple que de faire la Nature ; que rien n'eſt ſi aiſé que de compoſer un Jardin ; il eſt peu de gens qui ne ſe croient en état de le diriger, ou tout au moins de donner de bons conſeils. D'après cette opinion, on néglige les lumieres de l'Artiſte, ou s'il

est consulté, ses projets ne sont pas suivis, ils ne sont exécutés qu'en partie; on les tronque, on les mutile, on les décompose, & on le désespere. Quel est l'artiste qui n'a jamais éprouvé de contradiction ? le puissant, qui devroit le protéger, lui en impose & met des entraves à son génie; le riche l'asservit à ses fantaisies, & bien loin de concourir à la perfection de l'art par son opulence, elle lui sert de moyen pour le corrompre; le demi-savant, le pire de tous, lui fait essuyer d'humilians dégoûts : abusé par de médiocres connoissances, enorgueilli par de petits succès, il dédaigne ses conseils; il ne se doute pas que les erreurs mêmes d'un Artiste exercé valent mieux que ses prétendus chefs-d'œuvre. En un mot chacun, se croyant capable, tous veulent réaliser leurs idées, ou plutôt les rêves extravagans de leur imagination; delà ces productions ridicules, bizarres, monstrueuses quelquefois, qu'on

voit éclore de toutes parts; delà ces imitations sans vraisemblace & sans illusion; delà enfin ces Jardins sans principes, sans caractere, dénués d'expression & d'intérêt, où l'on a tout confondu, les genres & les especes, le naturel & le factice. N'est-il pas à craindre que ces exemples d'un genre si frivole, si opposé au bon goût, en se multipliant impunément sous les yeux d'une Nation éclairée à la vérité, mais amoureuse de nouveauté, ne prolongent l'enfance d'un art qui n'est encore qu'au berceau?

FIN.

TABLE DES MATIERES.

Chapitre I.
Des Jardins symmétriques. 2

Chapitre II.
Du spectacle de la Nature & des avantages de la campagne. 23

Chapitre III.
Division des Jardins. 28

Chapitre IV.
Des matériaux de la Nature. 41

Chapitre V.
Du climat. 45

Chapitre VI.
Des saisons. 46
§. I. *Du Printemps.* ibid.
§. II. *De l'Été.* 54
§. III. *De l'Automne.* 62
§. IV. *De l'Hyver.* 70

DES MATIÉRES.
CHAPITRE VII.

Du terrein. 78
§. I. De ses effets généraux. ibid.
§. II. Principes sur la formation du terrein. 88
§. III. De la relation du terrein aux especes de Jardin. 104

CHAPITRE VIII.

Des eaux. 116
§. I. Effets généraux. ibid.
§. II. Caracteres particuliers. 125

CHAPITRE IX.

Des effets de la végétation. 148

CHAPITRE X.

Des rochers. 177

CHAPITRE XI.

Des bâtimens. 189

CHAPITRE XII.

Du pays, description d'Ermenonville. 236

CHAPITRE XIII.

Du parc, description de Guiscard. 263

TABLE DES MATIÈRES.

CHAPITRE XIV.
De la ferme. 307

CHAPITRE XV.
Du Jardin proprement dit. 352

CHAPITRE XVI ET DERNIER.
Des genres. 368

Fin de la Table.

www.ingramcontent.com/pod-product-compliance
Lightning Source LLC
Chambersburg PA
CBHW051354220526
45469CB00001B/246